NEO
RS

用 柔 和 與 潔 淨　感 受 悠 然

NEOREST RS 以圓潤筆觸描繪柔和

為衛浴空間塗上溫柔質感

將淨與美的技術更臻完美

揉合成和風淡雅之氛圍

逸居悠然　自此起始

室設圈
漂亮家居

洞見・智庫・生態系 　　　　　NO.3

創辦人／詹宏志・何飛鵬
首席執行長／何飛鵬
PCH 集團生活事業群總經理／李淑霞
社長／林孟葦

總編輯／張麗寶
內容總監／楊宜倩
主編／余佩樺
主編／許嘉芬
採訪編輯／陳顗如
數位內容編輯／廖冠濱
美術主編／張巧佩
美術編輯／王彥蘋
活動企劃／洪擘
編輯助理／劉婕柔

電視節目經理兼總導演／郭士萱
電視節目編導／黃香綺
電視節目編導／黃子驥
電視節目副編導／吳婉菁
電視節目後製編導／王維嘉
電視節目企劃／周雅婷
電視節目企劃／林婉真
電視節目企劃／胡士

網站經理／楊秉寰
網站副理／鄭力文
網站副理／徐憶齡
網站副理／黃慧萍
網站技術副理／李皓倫
網站工程師／張慶緯
網站採訪主任／曹靜宜
網站資深採訪編輯／鄭育安
網站採訪編輯／曾紫婕
網站採訪編輯／張若蓁
網站影像採訪編輯／莊欣語
網站行銷企劃／李宛蓉
網站行銷企劃／陳思穎
網站行銷企劃／吳冠穎
網站行銷企劃／李佳穎
網站行銷企劃／華詩霓
網站客戶服務組長／林雅柔
網站設計主任／蘇淑薇
內容資料主任／李愛齡

簡體版數字媒體營運總監／張文怡
簡體版數字媒體內容副總監／林柏成
簡體版數字媒體內容主編／蔡竺玲
簡體版數字媒體社群營運／黃敏惠
簡體版數字媒體行銷企劃／許賀凱
簡體版數字媒體影音編輯／吳長紘

整合媒體部經理／郭炳輝
整合媒體部業務經理／楊子儀
整合媒體部業務副理／李長蓉
整合媒體部業務主任／顏安好
整合媒體部規劃師／楊壹晴
整合媒體部規劃師／洪華佳鎧
整合媒體部專案企劃副理／王婉綾
整合媒體部專案企劃／李彥君
整合媒體部執行企劃／彭于倢
整合媒體部主編／陳思靜
整合媒體部資深行政專員／林青慧
整合媒體部客戶服務組長／王怡文
整合媒體部客服專員／張豔琳
整合行銷部版權主任／吳怡萱
管理部財務特助／高玉汝
管理部資深行政專員／藍珮文

家庭傳媒營運平台
家庭傳媒營運平台總經理／葉君超
家庭傳媒營運平台業務總經理／林福益
家庭傳媒營運平台財務副總／黃朝淳
雜誌業務部資深經理／王慧雯
倉儲經理／林承興
雜誌客服部資深經理／鍾慧美
雜誌客服部副理／王念僑
雜誌客服部主任／王慧彤
電話行銷部主任／謝文芳
電話行銷部副組長／梁美香
財務會計處協理／李淑芬
財務會計處主任／林姍姍
財務會計處組長／劉婉玲
人力資源部經理／林佳慧
印務中心資深經理／王竟為

電腦家庭集團管理平台
總機／汪慧武
TOM 集團有限公司台灣營運中心
營運長／李淑韻
資深專案主管／周淑儀
財會部總監／張書瑋
法務部總監／邱大山
催收部副理／李盈慧
人力資源部經理／林金玫
行政部經理／陳玉芬
技術中心總監／吳秉曈
技術中心副總監／張瑋哲
技術中心經理／黃煒智
技術中心經理／李建煌

發行所・英屬蓋曼群島商家庭傳媒股份有限公司城邦分公司
出版者・城邦文化事業股份有限公司 麥浩斯出版
地址・台北市中山區民生東路二段 141 號 8 樓
電話・02-2500-7578
傳真・02-2500-1915 02-2500-7001

香港發行所 城邦（香港）出版集團有限公司
地址・香港灣仔駱克道 193 號東超商業中心 1 樓
電話・852-2508-6231
傳真・852-2578-9337

購書、訂閱專線・0800-020-299 (09:30-12:00/13:30-17:00 每週一至週五)
劃撥帳號・1983-3516
劃撥戶名・英屬蓋曼群島商家庭傳媒股份有限公司城邦分公司
電子信箱・csc@cite.com.tw
登記證・中華郵政台北誌第 374 號執照登記為雜誌交寄
經銷商・創新書報股份有限公司
新北市 231 新店區寶橋路 235 巷 6 弄 6 號 2 樓
電話・02-917-8022 02-2915-6275

台灣直銷總代理・名欣圖書有限公司・漢玲文化企業有限公司
電話・04-2327-1366
定價・新台幣 599 元　特價・新台幣 499 元　港幣・166 元

製版・印刷　科樂印刷事業股份有限公司
Printed In Taiwan

i 室設圈｜漂亮家居 03：旅行在地．感受設計｜i 室設圈｜漂
亮家居編輯部著．- 初版．-- 臺北市：城邦文化事業股份有限
公司麥浩斯出版：英屬蓋曼群島商家庭傳媒股份有限公司城邦
分公司發行, 2023.10

面；　公分．-- (i 室設圈；03)

ISBN 978-986-408-983-3（平裝）

1.CST: 室內設計 2.CST: 空間設計

921　　　　　　　　　　　　　　　112014412

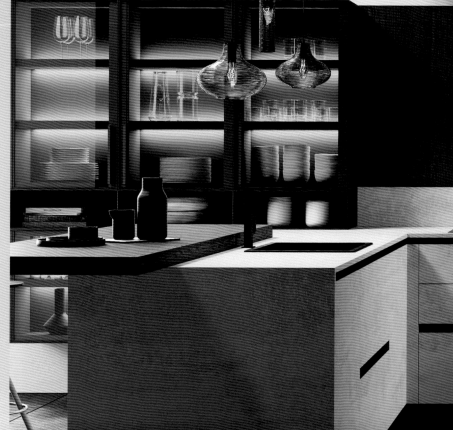

THE RHYTHM OF WOOD &
THE STRENGTH OF CONCRETE

木石紋理獨有韻味，人文自然舒心相應

台灣櫻花 整體廚房 　|　 https://www.tlk-kitchens.it/ 　|　 免費服務專線：0800-021-818

Originate From Cubo Design

MADE IN ITALY

總代理 台灣櫻花股份有限公司

室設圈

漂亮家居

Insight · Think Tank · Ecosystem **NO.3**

Chief Publisher — **Hung Tze Jan · Fei Peng Ho**
CEO — **Fei Peng Ho**
PCH Group President — **Kelly Lee**
Head of Operation — **Ivy Lin**

Editor-in-Chief — Vera Chang
Content Director — Virginia Yang
Managing Editor — Peihua Yu
Managing Editor — Patricia Hsu
Editor — Jessie Chen
Digital Editor — Tndale Liao
Managing Art Editor — Pearl Chang
Art Editor — Sophia Wang
Activities Planner — Bo_Hong
Editor Assistant — Laura Liu

TV Manager Director in Chief — Lumiere Kuo
TV Director — Vicky Huang
TV Director — Jason Huang
TV Assistant Director — Jessica Wu
TV Post-production Director — Weijia Wang
TV Marketing Specialist — Yating Chou
TV Marketing Specialist — Wanzhen Lin
TV Marketing Specialist — Jacob Hu

Web Manager — Wesley Yang
Web Deputy Manager — Liwen Cheng
Web Deputy Manager — Ellen Hsu
Web Deputy Manager — Annie Huang
Web Technology Deputy Engineer — Haley Lee
Web Engineer — William Chang
Web Editor Supervisor — Josephine Tsao
Web Senior Editor — Angie Cheng
Web Editor — Annie Zeng
Web Editor — Jessie Chang
Web Image Editor — Hsinyu Chuang
Web Marketing Specialist — Sara Li
Web Marketing Specialist — Iris Chen
Web Marketing Specialist — Keith Wu
Web Marketing Specialist — Joyce Li
Web Marketing Specialist — Nini Hua
Web Client Service Team Leader — Zoe Lin
Web Art Supervisor — Muffy Su
Rights Supervisor — Alice Lee

Operations Director/ Shanghai Branch — Anna Chang
Content Vice Director / Shanghai Branch — Ammon Lin
Managing Editor / Shanghai Branch — Phyllis Tsai
Social Media Specialist / Shanghai Branch — Heidi Huang
Marketing Specialist / Shanghai Branch — Max Hsu
Image Editor ╱ Shanghai Branch — Zack Wu

Manager / Dept. of Media Integration & Marketing — Alan Kuo
Manager / Dept. of Media Integration & Marketing — Sophia Yang
Deputy Manager / Dept. of Media Integration & Marketing — Zoey Li
Supervisor / Dept. of Media Integration & Marketing — Grace Yen
Planner / Dept. of Media Integration & Marketing — Cherry Yang
Planner / Dept. of Media Integration & Marketing — Mandie Hung
Project Deputy Manager / Dept. of Media Integration & Marketing — Perry Wang
Project Specialist / Dept. of Media Integration & Marketing — Coco_Lee
Client Managment Project Specialist / Dept. of Media Integration & Marketing — Erica Peng
Managing Editor / Dept. of Media Integration & Marketing — Chloe Chen
Senior Admin. Specialist / Dept. of Media Integration & Marketing — Claire Lin
Client Service Team Leader/ Dept. of Media Integration & Marketing — Winnie Wang
Client Service Specialist / Dept. of Media Integration & Marketing — Michelle Chang
Rights Specialist, IMC. Supervisor — Yi Hsuan Wu
Financial Special Assistant, Admin. Dept. — Rita Kao
Senior Admin. Specialist, Admin. Dept. — Pei Wen Lan

HMG Operation Center
General Manager — Alex Yeh
Sales General Manager — Ramson Lin
Finance & Accounting Division ╱ Vice General Manager — Kevin Huang
Magazine Sales Dept. ╱ Senior Manager — Sandy Wang
Logistics Dept. ╱ Manager — Jones Lin
Magazine Client Services Center ╱ Senior Manager — Anne Chung
Magazine Client Services Center ╱ Deputy Manager — Grace Wang
Magazine Client Services Center ╱ Supervisor — Ann Wang
Call Center ╱ Supervisor — Wen-Fang Hsieh
Call Center ╱ Assistant Team Leader — Meimei Liang
Finance & Accounting Division ╱ Assistant Vice President — Emma Lee
Finance & Accounting Division ╱ Supervisor — Silver Lin
Finance & Accounting Division ╱ Team Leader — Sammy Liu
Human Resources Dept. ╱ Manager — Christy Lin
Print Center ╱ Senior Manager — Jing-Wei Wang

PCH Back Office
Operator — Yahsuan Wang
Taiwan Operation Center
Chief Operating Officer / Ada Lee
Senior Project Leader — Tina Chou
Director, Finance & Accounting Dept. — Avery Chang
Director, Legai Dept. — Sam Chiu
Assistant Manager, Administration Dept — Emi Lee
Manager, Human Resources Dept. — Rose Lin
Manager, Administration Dept. — Serena Chen
Director, Technical Center — Uriah Wu
Deputy Director, Technical Center — Steven Chang
Manager, Technical Center — Ray Huang
Manager, Technical Center — Rocky Lee

Cite Publishers
8F, No.141 Sec. 2, Ming-Sheng E. Rd.,104 Taipei Taiwan
Tel : 886-2-25007578 Fax : 886-2-25001915
E-mail : csc@cite.com.tw
Open : 09 : 30 ～ 12 : 00 ; 13 : 30 ～ 17 : 00 (Monday ～ Friday)
Color Separation : K-LIN Color Printing Co.,Ltd.

Printer : K-LIN Color Printing Co.,Ltd.
Printed In Taiwan

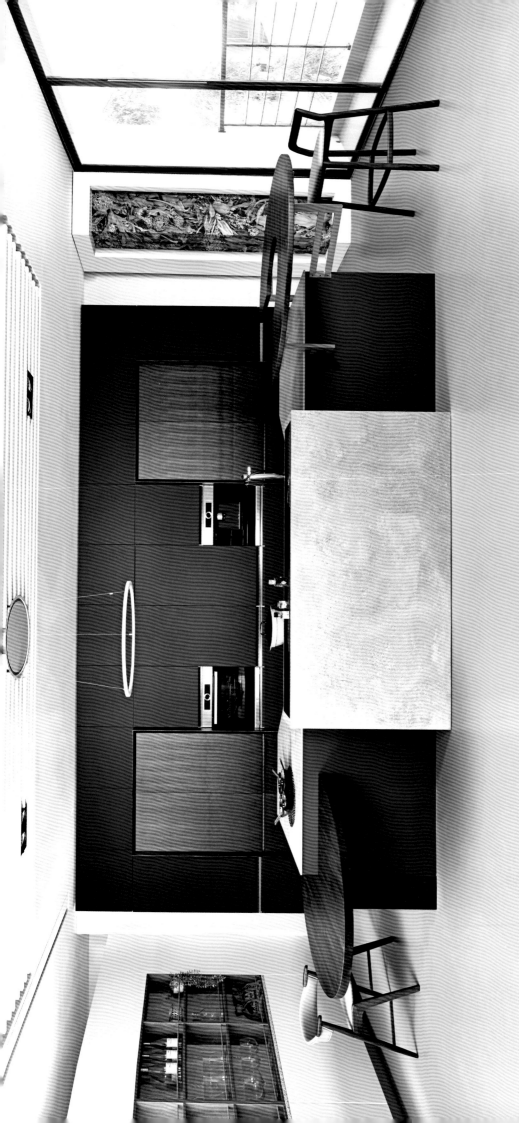

目錄

NO.3　2023

Contents

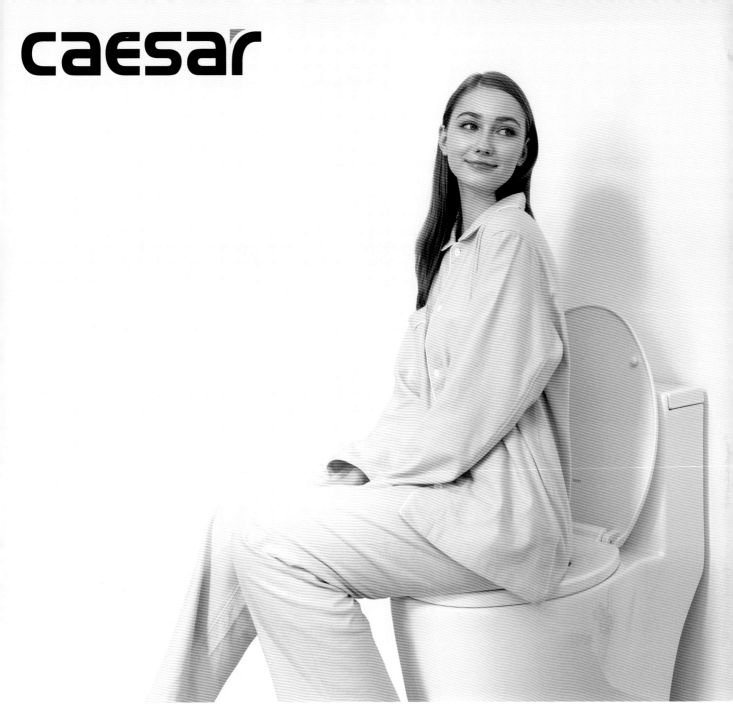

caesar

好衛浴
讓家更有吸引力

全家都愛用，CAESAR瞬熱式溫水洗淨便座。

CP值
首選

瞬熱式 溫水洗淨便座 TAF170

凱撒官網

銷售據點

目 錄

NO.3　　2023

TOPIC

旅行在地・感受設計

Contents

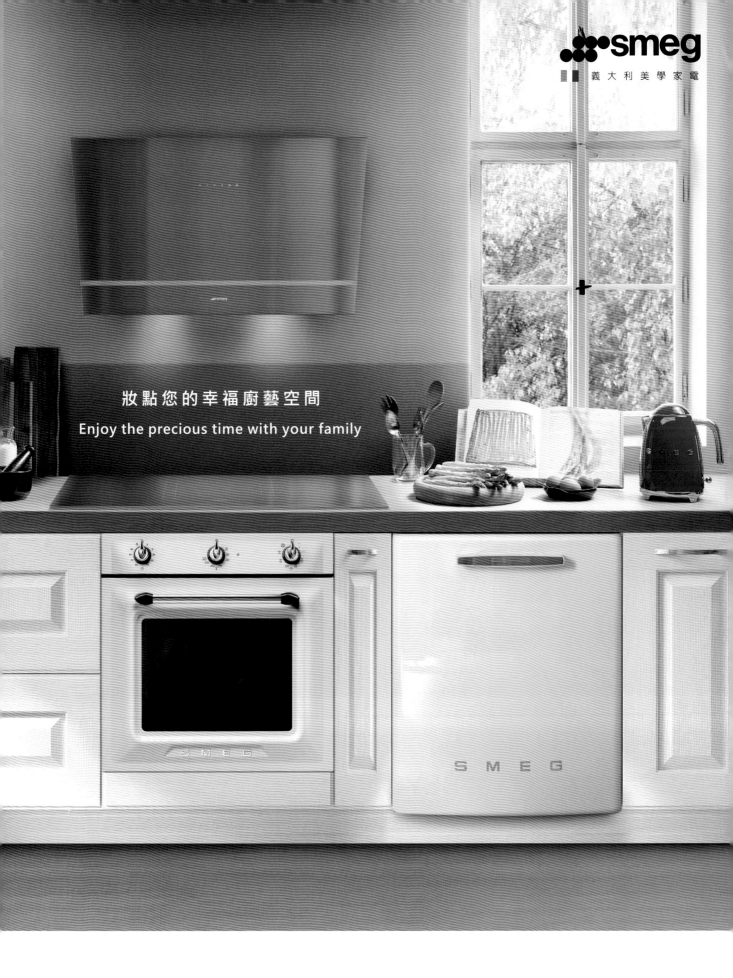

妝點您的幸福廚藝空間

Enjoy the precious time with your family

smeg

義大利美學家電

目 錄

NO.3　　2023

VISION

IDEA ｜ 遠離喧囂到地避世酒店住一晚

BEYOND

ACTIVITY

Contents

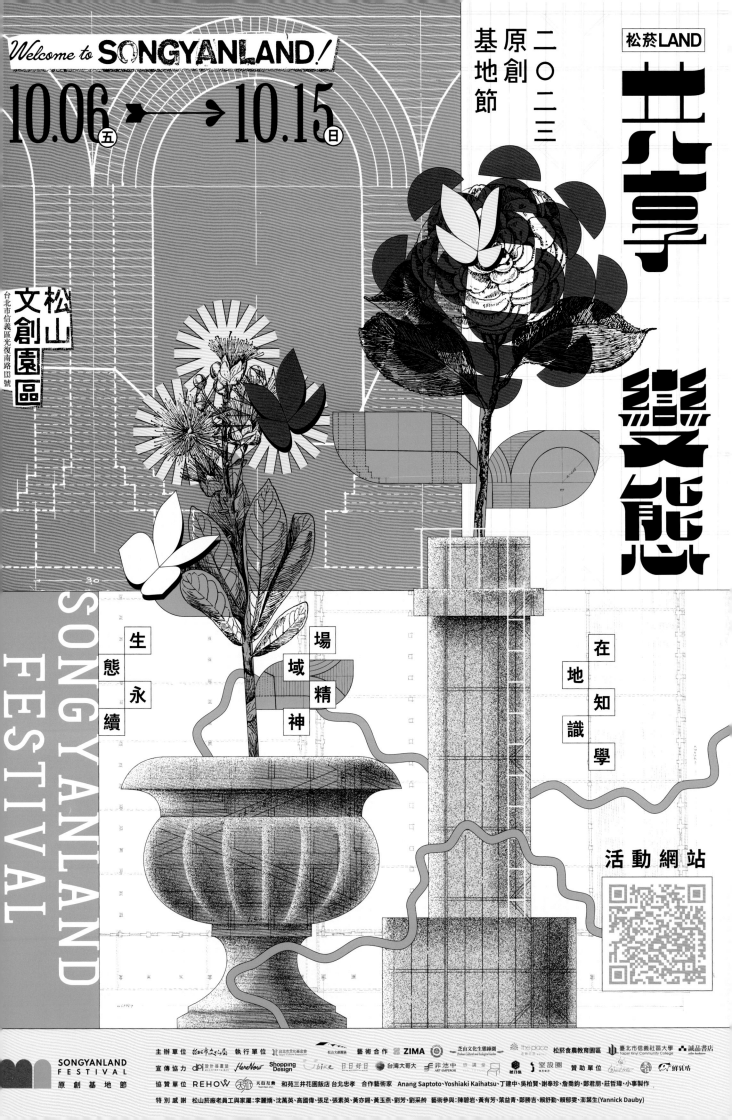

趨勢、轉化、論述

備受華人室設圈矚目的兩大獎項，TID AWARD 台灣室內設計大獎、TINTA 金邸獎大賽分別於 9 月 5 日及 9 月 27 日舉辦了隆重的頒獎典禮，除了大陸得獎設計師不克前來領獎，不少得獎人包含台灣及香港等地的設計師不只親自到場，還帶著同事及家人一同到場，領受其榮光時刻。

總編輯觀點

其中 TINTA 金邸獎因是專為 40 歲以下青年新銳室內設計師的獎項，更有前幾屆獲獎設計師帶領年輕得獎同仁一同與會受獎，傳承意味濃厚。而兩大獎項今年報名人數雖都較去年多，獲獎率尤其是金獎，卻不約而同的減少，尤其是 TINTA 金邸獎 11 個設計獎項只選出 6 個金獎。但就如擔任多屆評委的國立陽明交通大學建築研究所教授龔書章老師所言，設計本就難以排名，而金獎更不是在尋求作品中的第一名，而是設計的獨特性，一個作品必須具備創新與足夠的成熟度，並能代表未來趨勢，才能成為金獎。要開創具有未來價值的設計，不只在於對空間特性的掌握，還有對於趨勢的洞察。就如以「Coffee Law 結晶」同時拿下 TINTA 金邸獎及 TID AWARD 金獎的 CPD interior 設計總監王偉丞，在 TINTA 金邸獎設計師沙龍所分享的，就是因為洞見 ESG 的趨勢，讓他深入論述並轉化成設計，進而在即將都更的場域，完成業主對案期 136 天的期待，且材料可以完全在其他項目中重複使用，實現城市的持續性發展。

不同於其它媒體只是設計個案式的報導，編輯部透過專業編輯的資訊蒐集力、歸納力、分析力及情報力，整合分析梳理國際最新趨勢，為的就是提供設計人及企業品牌新觀點以洞見未來。本期雜誌以酒店空間設計為主題專刊，除了以「旅行在地・感受設計」為 TOPIC，探討「在地化」潮流，對酒店品牌及設計的影響，從「國際品牌進軍海外在地化」、

文、圖｜張麗寶

透過設計重新詮釋空間，找回和土地環境的共感關係、賦予新價值。

張麗寶

現任《i 室設圈│漂亮家居》總編輯，臺灣師範大學管理學院 EMBA 碩士。
參與建立《漂亮家居設計家》媒體平台，並為 TINTA 金邸獎發起人及擔任兩
岸多項室內設計大賽評審。2018 年創立室內設計公司經營課程獲百大 MVP
經理人產品創新獎，2021 年主導建立華人室內設計經營智庫，開設《麗寶
設計樂園》Podcast，2022 年出版《設計師到 CEO 經營必修 8 堂課》。

「本土品牌深耕地方在地化」兩大角度，介紹國內外新興酒店作品及其
在地化的表述外，IDEA 也延伸至近來頗為熱門，遠離都市喧囂的避世
酒店設計，並且以現今旅客度假時最重視的衛浴設計為 DETAIL，蒐羅
國內外各世代設計師的精彩作品，從視角、細節，打開設計維度，建立
酒店設計智庫。同時也邀請多位旅宿觀察、設計及經營達人來客座進駐
COLUMNS，並專訪了風華渡假酒店董事長、嘉楠集團第三代陳建昇，
而以「酒店迎接零接觸設計」為題的 CROSSOVER，則透過旅宿管理顧
問、設計人與系統開發商三方進行對談交換意見，提供旅宿產業、設計
人新的思考觀點。就如創刊時所宣示「洞見」、「智庫」、「生態系」
的定位，與白石數位旅宿管顧共同舉辦的「2023 國際數位旅宿設計營運
論壇」，也將於 11 月 1 日舉行，除了邀請設計師、經營者，還有旅宿相
關上下游廠商共同與會，期待透過與其它領域及產業的連結，引導設計
師們「破圈」，跨出設計的同溫圈層。

從環境趨勢的洞見，設計轉化的智庫，到論述形成影響產業生態系，《i
室設圈│漂亮家居》將不只於紙本雜誌，同名網站也將於 12 月正式上線，
期盼持續陪伴設計師成長共好，一同共創產業未來。

隨著人們更趨多采多姿的生活形態，酒店的要求已不如往常，功能需要更靈活，在設計上也有嶄新的定義。一度流行的精品旅館（boutique hotel）把設計酒店的名詞改變成新的符號，某種程度上大量以設計掛帥的酒店，造成了一種自我膨脹的結果。設計對一間酒店來說是重要的催化劑，時下人們對酒店設計提出了更深層的要求，希望設計師不要自我陶醉地說著用使者聽不懂的故事，更不想看見酒店只著重形式的包裝。設計師必須絞盡腦汁把酒店設計推上另一個階段，而「體驗」正是當下的潮流。

設計人觀點

旅居
個性化和新文化的追求

現下大型集團的酒店也意識到只用同一個五星級模式會被大眾所排斥，當下人們要求更強的故事，更有力的在地性表現。酒店設計的個性化可以讓消費者充滿展現自身的個性。不過個性化設計並不等於「時尚化」，因為酒店的個性化是長久性的，同時也是酒店的文化支撐。許多品牌酒店的多重規範難免令設計師綁手綁腳，要同時追求個性和獨特感，在僵硬的框架中尋求突破確實有難度。特別是要有新的局面，更需要酒店方從服務和內容上作改動才有新的改變。

在為品牌酒店 MGallery 設計的溫泉酒店的案子。甲方首先邀請了日本建築師打造了建築的框架，由我們進行室內設計，結合了中日兩個東方文化的班底。品牌方要求溫泉酒店不要有嚴肅的傳統「東方」形式，反而希望在東方精神層面上，重新組合在地文化，然後再從設計中釋放出來。重塑文化的過程一定需要設計師作多次不同的嘗試，直接提取當地的文化題材作裝飾式酒店的話，很難再契合客戶的要求。

這個項目中融合了兩種東方文化的色彩，同樣尊重大自然，並從戶外延伸至室內。由酒店大堂進來，旅客幾乎找不到一般印象中的大堂，而映入眼簾的是非常大的屏風，接待處以相當含蓄的方

文｜何宗憲　資料暨圖片提供｜何宗憲

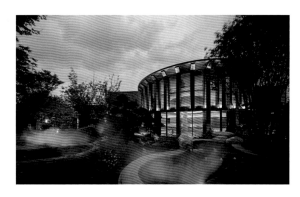

MGallery 成都溫泉酒店。

何宗憲

建築及室內設計師、P A L Design Group 設計董事。香港室內設計協會前會長、香港設計中心董事及香港貿發局諮詢委員。榮獲「2017 年中國室內設計十大年度人物」、被香港傳藝選為「香港十大傑出設計師」、日本雜誌 Studio Voice 選為「亞洲創作 VIP」之一。畢業於香港大學建築碩士及新加坡大學建築學士。

式呈現，邀請旅客坐著登記入住。酒店最矚目的不再是冠冕堂皇的裝飾品，而是室內園林的景觀。東方的精神不在於呈現傳統的符號，而是把含蓄的低調加入設計之中。設計的重點在於在泡溫泉的體驗，室內外合一園林打造出室內室外流通的感覺，而房間內就加入茶道的精神。這反映出我們注重文化的本質，也即是文化不是用看的而是去感受的。這個項目對我來說是一種新嘗試，更是接觸東方文化新的開始。

有幸為法國品牌 Club Med 設計旗下的酒店，完成了北京的項目，現在成都的酒店正在施工。品牌方對「家庭」的概念非常看重，將一家人聚在一起的歡樂時光列為設計的要求，並從兒童，青少年等不同年齡層的家庭成員中，細分每個人在酒店一天的活動。除了考慮不同年紀的住戶性格和需要之外，最需要結合晚上聚集家庭一起狂歡的空間。

記得品牌方酒店管理的法國人跟我反映對酒店設計的唯一要求——歡樂（happiness），要我放棄對設計的執著，以為住客帶來歡樂的感受為首要。開始我並不習慣，但經過法國人的鼓勵下，我放下包袱去創造「快樂」的空間。設計師不妨重新檢視家庭設計的方向，特別是以歡樂為最核心的設計概念。拋棄以前只關注在形式故事上的操作卻忽略了幸福感的設計要素，要為一家人打造難忘的體驗。

當人們生活的要求提高，質量好壞的重點就落在體驗感，酒店的內容變得異常重要。著重形式的設計已經不能取悅顧客，所以酒店設計可說是重歸理性，但也要喚起情感，在思考和感性中達到平衡。未來的酒店不再是曾經熟悉的龐大又隆重的設計，可能只是一間房的客棧，也或許是充滿人情味的旅居。我嚮往的酒店設計是充滿情感的酒店。

位於日本長野縣松本市的「松本十帖」是改修自 1686 年創業，有著悠久歷史的老舖旅館「小柳」，以及周邊幾處舊空間改修的新設施而再生的旅宿計畫，包含著舊溫泉街上的「HOTEL 松本本箱」與「HOTEL 小柳」兩間住宿空間，同時也具有書店、烘培坊、店鋪、餐廳以及釀酒廠等機能，另外，離他們不遠的地方，有著兩間由老屋改修成的咖啡廳「OYAKI 與咖啡」與「哲學與甜點」，也隸屬於松本十帖計畫中，散落在這個充滿風情的溫泉街道上的小空間。

建築人觀點

舊區域再生的旅店計畫

七月盛夏的三連休，與台灣來訪好朋友們一同從東京駕車出遊，一如往常的看了幾個建築後，前往這個可愛的溫泉小鎮，入住松本十帖的「HOTEL 松本本箱」。松本本箱由日本新一代建築師谷尻誠所帶領的 SUPPOSE DESIGN 設計，他們拆除原有建築多餘的裝修，留下建築最原始的樣子。

刻意壓低的入口掛著暖簾，與日式庭院一起，充滿著現代和風的氛圍，進到旅宿後，正面的寬敞用餐空間裡，旅人們正開心的享用餐點。室內以書櫃設計區隔著空間，左邊長廊鋪著昭和時代的飯店裡常見的紅色地毯，刻意以朱紅色的鐵板壓低半邊天花，演繹著日式空間的屋簷與緣側氛圍，顯眼的紅，也替本來黯淡的舊空間添增了不少氣色。

穿過長廊後是舊澡堂改修而成的書店空間「大人的本箱」，以「沉溺在書本之中」為概念，建築師保留著原有的龍頭、部分的牆面磁磚、檯面，直接在上方嵌進書架，點上照明。而舊的大浴池內，散落著數顆大抱枕，大書牆一直延伸至鏡面天花板，原本狹窄的空間也因為鏡面的反射變得

文、攝影│陳耀恩（Ean）

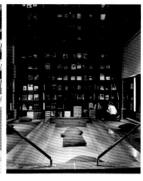

舊澡堂改修而成的書店空間以「沉溺在書本之中」為概念,予以人拿
著書臥躺在浴池中看書的體驗;刻意以朱紅色的鐵板壓低半邊天花,
回應著昭和時代的飯店裡常見的紅色地毯,也演繹著日式空間的屋簷
與緣側氛圍。

東京建築女子

本名李昀蓁,高雄人,現居東京。成功大學建研所畢業、一年半的台南建
築師事務所勤務,取得台灣建築師執照後移居日本,目前任職於東京的建
築師事務所。著有《東京建築女子:空間巡禮、藝術散策,30 趟觸動人
心的設計旅行》、《東京建築女子的日本建築選品》、《東京建築女子風
格設計旅店選》。

開闊,拿著書臥躺在浴池中,看著兩邊牆面上同時有著書櫃,也同時有
著龍頭,是一種奇妙的體驗。而房內設計也是,保留著拆除後的痕跡,
沒有太多的修飾,用最低限的設計,創造最舒適的空間。

日本人的溫泉旅行,經常是無時無刻泡進湯裡,早晨,我也依樣學樣的
泡進兩間旅店之間,由日本建築師長坂常設計的湯小屋「小柳之湯」,
強調「半建築」理念的長坂常,以木頭為主要材質,沒有過多修飾,率
性不羈的現代日式木造小屋內,男湯女湯裡皆有著日式庭園的風景,人
少的時間去,就像是包場一般,一個人沉浸在湯小屋裡的木頭香氣與暖
暖的溫泉水裡,實在是一大享受。

松本十帖裡的「十帖」即是「十個故事」之意,在這個有著老靈魂新樣
貌的場所,感受著過去與現在,各種各樣的故事,也藉著來訪的旅人們,
替這裡留下新的色彩,創造出屬於自己的故事。隔日退房後,走進淺間
溫泉老街散步,舊茶坊、菓子老鋪、小神社,偶爾又碰見舊屋再生的新
空間,以「區域再生」、分棟式規劃的松本十帖,引發人們走出旅店,
走進巷弄的意願,進一步的認識這個小鎮的模樣,重新被淺間溫泉的潛
在魅力吸引,隨著時間的更迭、來往的人們、歡笑或喧鬧,寫下的各種
故事與體驗,重新活化區域。

每天打開手機，社群媒體上總能見到來自世界各地最新、最酷炫的玩意兒、技術。毋庸置疑資訊傳播的速度一日快過一日，不過礙於售價不菲、資源稀缺，或是難以操作等各種阻力，那些不買會對不起荷包君的實物，並不會即刻落地在你我身邊，朝思暮想直到它們總算真正走入我們的日常時，往往卻又會因各種「差異」和「差距」，反倒突兀了起來。諸如此類關於「想像與現實」的落差，旅宿業裡天天都在發生。

品牌主觀點

體驗的規格 VS. 風格的尺寸

案例一：「顏值」重要還是「效益最大值」重要？

2010 年前後的旅宿業，相當盛行客房內要擺設 iPod 音響，有鑑於此，起初當我在前期規劃全台第一間「雀客旅館」時，也將這點列入必要的硬體規劃當中，只是等到實際邁入開幕前期，礙於預算考量，從原本設定的 iPod 音響到各式床頭小音箱，評估了大量產品規格與報價、經歷多次討論後，最終一個都沒有放進客房。

除了預算，當時衡量的依據也包含了 iPod 充電頭的規格大幅調整，更新為現行 iPhone 在用的 lighting 接頭，再者，也思考到一旦藍牙連接有問題，致使房客撥打到櫃檯詢問，無疑等同增加櫃檯人員的工作量。至於床頭音箱則是沒辦法限制最大音量，進而會衍生客房投訴，連帶也會增加同仁的業務量。

最終，我選擇在天花板放置喇叭，音訊必須經過小型擴大機才能播放，同時預先調節設定好最大音量，房客使用時只需把床頭邊的擴大機插頭，插上手機、筆電、MP3播放器插孔便可播放音樂，男女老少但凡明白如何插耳機聽音樂，都能一秒上手。

文｜戴東杰　資料暨圖片提供｜雀客旅館

位於台北市松江路上的「雀客旅館」創始館，至今依舊與甫開業使用同一套的音響播放系統，理由正是衡量到「體驗的規格」面向。

戴東杰

敦謙國際智能科技公司執行長暨雀客旅館創辦人。畢業於紐約佩斯大學資訊管理系。長期關注國內外旅宿業趨勢。旅館成立至今屆滿十年，據點遍布全台，客房總數超過 4,000 間。看好疫情後旅遊景氣復甦，2023 年 8 月雀客旅館大阪新今宮試營運，正式插旗日本市場，預計兩年後總房數將突破 500 間客房。

案例二、商務艙愈來愈大，商務旅館愈來愈小。

近年來由於廉價航空的時興，相比之下，傳統航空商務艙的舒適豪華度反倒直線上升，座椅越發寬敞舒適之餘還有隔間，尊榮優越的體驗自然不在話下。然而同樣用了「商務」一詞的商務旅館，提供的體驗卻全然不是同樣一回事，就像台北的商務午餐，規格逐年縮小。

曾幾何時，我對商務旅館的印象是——寬敞的大房間裡配備有沙發組、熨斗燙衣版、傳真機……等，如今多數的商務旅館，產品定位猶如廉價航空，空間裡的一切能省則省、能刪則刪。正是因為這般調整，原本沿用十多年、數十年的房內格局，產生了明顯的「規格差」，好比為擺放映像管電視而導入的電視櫃，換上平面電視後變得格格不入，總總不到位的細節相加之後，說到底都直接是減分體驗。

新冠疫情期間，台、日兩地的旅遊業可謂是處於嚴峻寒冬，不少旅館把危機當成轉機，放手一搏進行硬體調整，預估這段時間整修的客房，正式啟用後，標配必定會有寬敞空間，裝潢風格也會從仿五星飯店的高奢走向低調簡約，更多聚焦在營造愜意舒適的氛圍上，像是多功能的空間布局、溫暖色系的選用等。

旅宿業販售的產品，說穿了就是「體驗的規格」和「風格的尺寸」。既然需求一直都在，唯一的差別就是心態。有人想搞個性化，有人想做豪奢風，有人瞄準背包客市場，有人搶攻金字塔頂端，不論是哪一種路線的產品，都需要在「想像與現實」的落差間，盡可能替房客創造並留下好的回憶。

透過旅宿感受在地的美，星野集團絕對是其中的佼佼者。創立於 1914 年，一直以來致力推廣各地特色及用心帶給旅人精緻的日式服務，在本世紀初急速成長並推出多個各具特色的品牌，隨著 2019 年夏天「虹夕諾雅 谷關」在台插旗，也讓更多台灣民眾認識這個擁有百年歷史的日本飯店品牌。

住得像在地人，
看品牌如何說上一口好故事

國境解封的過去這一年裡，我開箱完日本境內 6 間主打精緻奢華的「虹夕諾雅」，同時也造訪集團旗下「界」、「RISONARE」、「OMO」及「BEB」等品牌旅館，從青年旅館到親子度假村、從交通便捷的都市觀光旅館到隱身鄉野的精品溫泉飯店，近 20 間設施住下來，不管風格、等級還有價格各有不同，但有個共通點，就是他們都非常用心地藉由設計，讓客人盡可能感受到地方特色。可能是建築外觀、室內空間、體驗活動、食物料理，甚至是工作人員的服裝，經由美感與底蘊兼具的設計力，讓客人從空間、指尖再到舌尖，自然而然的去認識在地歷史文化、傳統工藝以及風土旬味。

「虹夕諾雅 竹富島」，從石垣島需搭船約 15 分鐘方可達，僅三百餘居民的小島，可說是沖繩離島的離島。星野集團以「想要認識竹富島，就要融入島民的生活」為設計理念，在島上打造一座擁有 48 間獨棟別墅的度假村。粗獷的珊瑚沙路串聯起一棟棟傳統屋宅，低矮房檐配上紅瓦屋頂，還有以島上快失傳的傳統工法所砌成的咾咕石矮牆，完全體現竹富島的當地傳統建築特色，入住於此，會讓人感覺猶如住在島上的村子一般，而他們也驕傲地以島上第四座村落自居，顯

文、攝影｜陳耀恩（Ean）

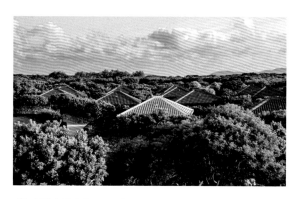

「虹夕諾雅 竹富島」運用當地建築智慧砌成的咾咕石牆，能保護屋舍免於強風侵襲。

Ean 的世界大旅攝

本名陳耀恩，熱衷開箱頂級與特色旅宿的生活美學攝影家，具多次個展實績，是 CANON 合作攝影師、德國蔡司 ZEISS 品牌大使，享受透過鏡頭與文字的對話，讓每趟旅行都是一場小型個展。

見投入的用心。

不僅建築外觀，星野集團旗下飯店的客房，也常被當成是當地文化的展演舞臺，其中又以「虹夕諾雅 京都」最具代表性。從嵐山渡月橋碼頭搭船前往飯店，一進房間，彷彿千年古都的文化縮影展現眼前，牆上是京都傳統工藝的京唐紙，優雅立體浮凸、美如藝術品，而用來盛裝茶葉的器具，是經 130 道工序才製作完成的開化堂銅罐。還有個精緻木盒，裏頭擺放讓房客自由揮毫的文房四寶，其中墨硯是來自創立於 1663 年的鳩居堂，一方空間裡，可說匯聚了各領域京都職人們的心血作品。後來，我造訪了距離千逾公里的「虹夕諾雅 沖繩」，客房牆上從優美京唐紙換成了富有琉球文化特色的壁紙，這就是虹夕諾雅厲害之處，用同樣的靈魂核心，細膩地為旅人說著在地故事。

而關於「虹夕諾雅 沖繩」的設計故事，則要站在飯店外頭說起。以琉球王國的城跡「Gusuku」為靈感所設計的飯店圍牆藏有密碼！需在特定光線角度下才能被清楚發現原來上頭有著三種圖案，從上而下依序是代表長壽的 X、象徵富裕的錢幣以及意味多子多孫的扇子。開著高爾夫球車載我的飯店人員一邊解釋，象徵長壽的 X 是形狀代表風車，來由是沖繩當地有個習俗是大家會送 97 歲的長者風車，因風車是逆時針轉動，用意是希望長者能返老還童與時光逆行。「但為什麼是 97 歲？」飯店人員當下被好奇的我給問倒，但隔天見面馬上就給了我答案。因為每 12 年值一次太歲，而沖繩人一出生就是 1 歲、如同我們說的虛歲，而經過 8 次太歲，就是人瑞等級的 97 歲了！你說，還沒真正進入飯店，光一個圍牆的設計，就有這麼多在地故事，能不被他們感動嗎？

海口西秀公園遊客中心
圓潤量體締造曲線之境

MUDA 慕达建筑接獲委託為海口市西秀公園內設計一座遊客中心，團隊旨在尊重場地與自然，將海口深厚的精神文化底蘊和地域特色與建築相融合。新落成的「海口西秀公園遊客中心」宛如一顆被拾至岸邊的圓潤卵石，設計回扣建築內外同樣貫穿的弧線曲面，為遊客提供一處全新體驗式的場域。

文、整理│余佩樺
建築設計、資料暨圖片提供│
MUDA 慕达建筑
攝影│© 直譯建築 Archi-Translator、存在建築 Arch-Exist

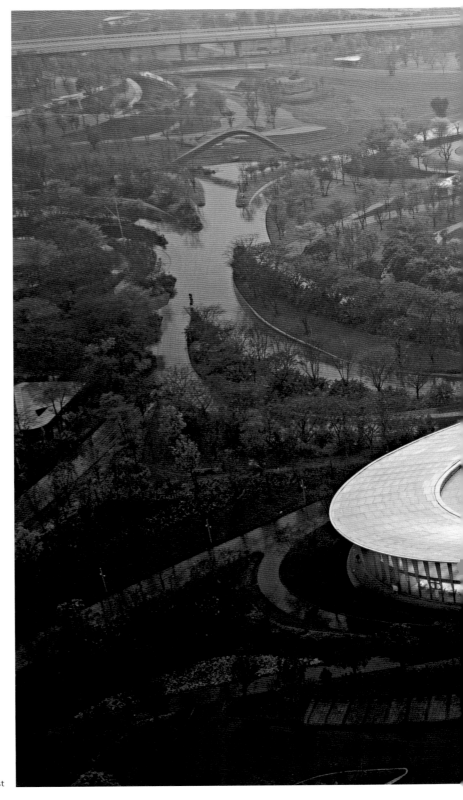

圖片提供｜MUDA 慕达建筑

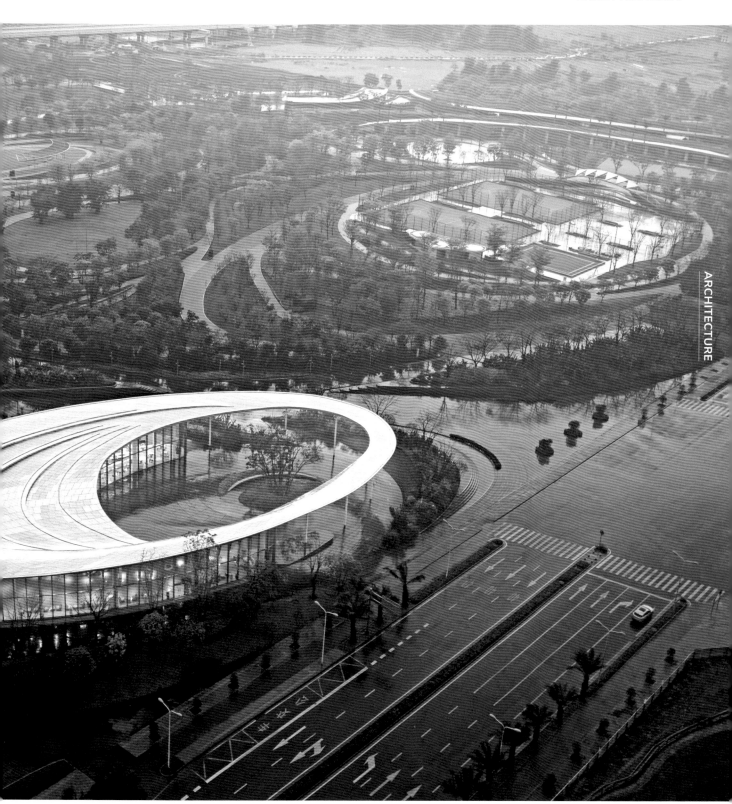

1. **玻璃幕牆一展建築輕盈姿態**　以玻璃幕牆為建築主體的海口西秀公園遊客中心，其透明、輕量的材質，讓建物宛如懸浮於雨林之上。

圖片提供｜MUDA 慕达建筑
攝影｜直譯建築 Archi-Translator

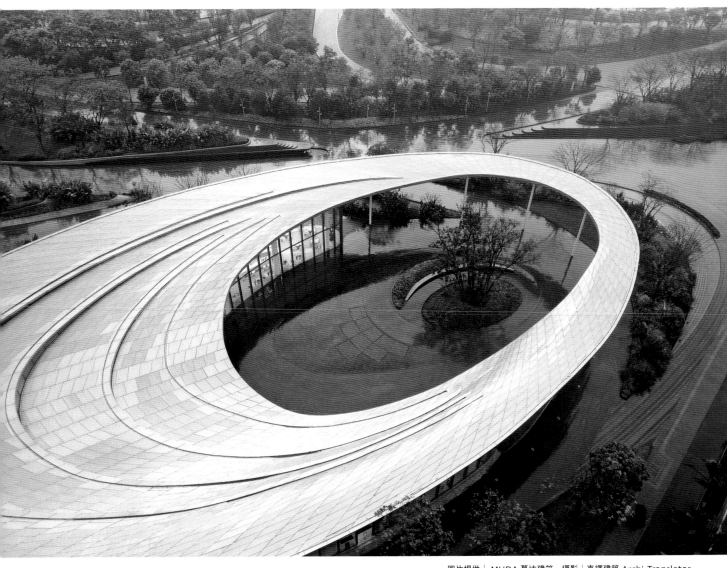

圖片提供｜MUDA 慕达建筑　攝影｜直譯建築 Archi-Translator

2. **建築立於虛實之間**　MUDA 慕达建筑嘗試在這個橢圓造型中，以建築內庭院的「虛」和室內空間的「實」，製造了另一種對比。3. **雨水沿屋頂內側坡流入天井**　考量海口地處低緯度熱帶北緣，屬於熱帶海洋氣候，建築造型以「四水歸堂」為靈感，曲線造型的屋頂兼具採光和排水作用。4. **映照城市的掠影浮光**　建築屋頂選用的是銀白色金屬鋁板，特別是在夕陽的照映下，帶出層層的色澤之美，也為城市添一分姿色。

<table>
<tr><td>2</td></tr>
<tr><td>3</td><td>4</td></tr>
</table>

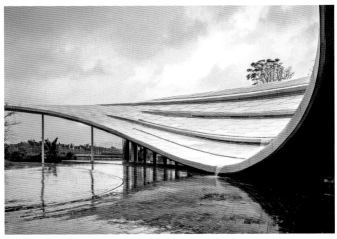
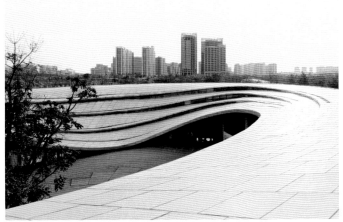

圖片提供｜behet bondzio lin architekten　攝影｜直譯建築 Archi-Translator、存在建築 Arch-Exist

四季常春、擁有得天獨厚的熱帶島嶼自然風光的海南島，全年吸引著大量人潮前往觀光。海南島最大的城市——海口，位於南渡江入海口區域，以濱海特色聞名。隨著海口西海岸城市的開發與發展，該地區致力於城市文化氛圍的塑造，其中的海口西秀公園也逐步成為區域裡的城市地標。

突破曲面建築的限度，讓設計更加尊重自然環境

2019 年底 MUDA 慕达建築接到業主委託，為海口市西秀公園內設計一座遊客中心。為了讓這座建築物能與環境共生共榮，以親近自然生態作為設計主軸，透過虛實對比的建築形態充分體現場地公園特性，既為公園景觀的一部分之餘，甚至還能與環境融為一體。

設計這座遊客中心時，MUDA 慕达建築試圖從當地傳統建築中汲取靈感，其中過去民居常見的坡屋頂（或稱斜屋頂）以創新、現代的手法形塑，整體建築既能滿足遮陽避雨等需求，也能回應海口當地雨水豐沛、光照強烈的熱帶海洋性氣候。特別是經過重新詮釋之三維曲面的「反坡屋頂」，從功能視角它發揮了過去「四水歸堂」雨水收集的作用；在觀看視角上，則為遊客創造了豐富的曲線體驗空間。由於遊客中心位於海口西海岸南片區西秀公園入口處，緊鄰城市幹道與北區地下停車場，為順應公園整體規劃的線型肌理，設計以流線的橢圓造型融入景觀，成功回應地形的橢圓形邊界，也讓整體更為和諧統一。

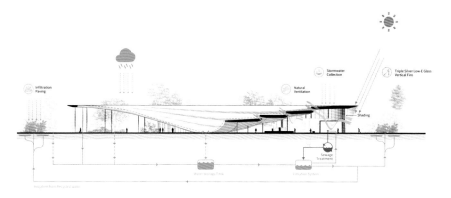

圖片提供｜MUDA 慕达建築

ARCHITECTURE

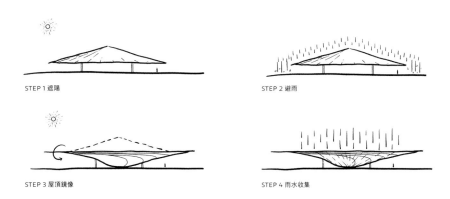

STEP 1 遮陽　　　　　　　STEP 2 避雨

STEP 3 屋頂鏡像　　　　　STEP 4 雨水收集

圖片提供｜MUDA 慕达建築

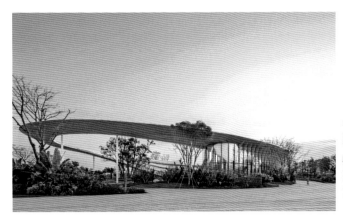

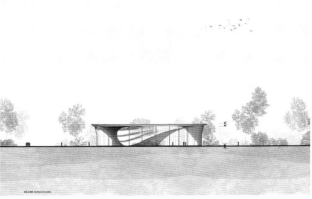

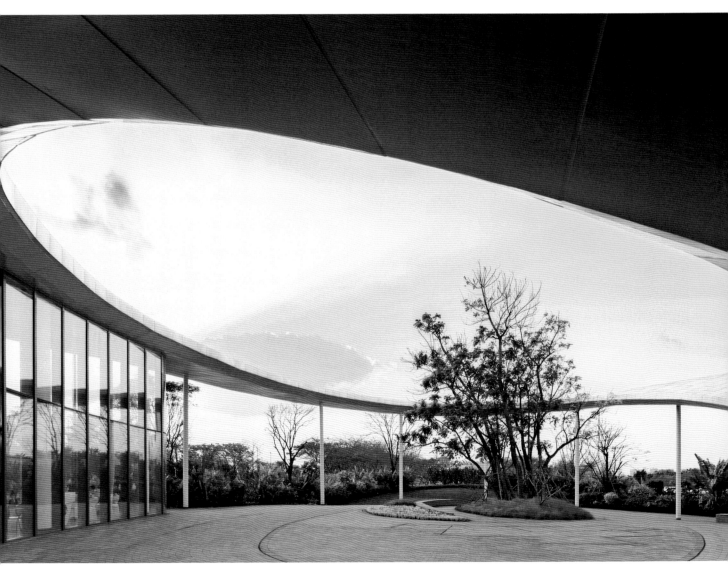

海口西秀公園遊客中心的建築形體呈橢圓形，主要形體由出挑的屋頂構成，而屋頂再根據曲線劃分為四個層次，沿著弧度從高至低直達地面，MUDA 慕达建筑強調這既是對水姿態的抽象表達，也是對傳統民居建造形式的致敬。

連續的曲面屋頂採用銀白色金屬鋁板，光亮的質感使建築在自然環境中尤為突顯，也強化了其標識作用；考量四周遍布綠意植物，屋頂內層選用的是木紋鋁板，使建築與自然的感受更為統一。為了消弭建築的內外分野，外立面採用高透的超白鋼化中空玻璃，整體更顯通透、輕量之餘，遊客也能在不受框架束縛的動線中，沉浸於曲面量體同時帶有開放及包覆的感知。外立面上還運用了長度不一的鋁板格柵，使整體建築流動的韻律宛如波浪一般，亦使立面看起來更加靈動，再者也能減少陽光直射，以達節能目的。再深入探究可以看到白色鋼柱貫穿於整個建築內部和外部空間中，既作為結構支撐，也提供遊客具韻律的空間體驗。

室內沿屋頂造型，帶出高低交錯的設計

海口西秀公園遊客中心的空間格局分為虛實兩部分，設計團隊利用建築內庭院的「虛」與室內空間的「實」，創造了鮮明的對比。先是看到庭院作為遊客進入室內的一個過渡空間，內外共用，為來往的人們提供一處既可休憩、亦可自在跑跳的場域。

進入室內，可以看到設計團隊將建築曲線延伸入室，從而創造出高低交錯的功能盒子和線條設計，這不僅帶出量體之間的互動與空間層次，也讓室內充滿著變化。內部空間因應遊客中心需求做了不同屬性的規劃，進入主入口會先來到接待大廳、多功能展廳和咖啡廳，其次則是安排了衛生間、母嬰室、醫療中心等服務空間及辦公、監控等後勤空間，讓來訪的遊客能得到最好的需求關照。



5

6	7	8

5.6.7.8. **藉由材質回應環境特色**　有別於屋頂銀白色金屬鋁板，內層選用的是木紋鋁板，恰好與四周的自然林木相呼應。

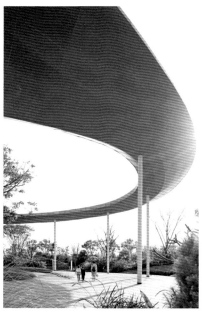

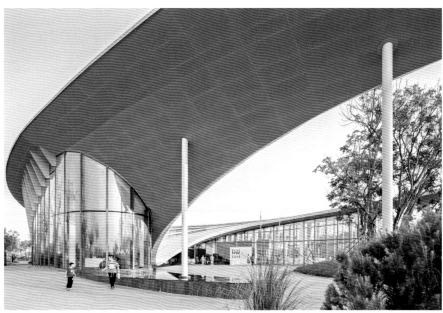

圖片提供｜MUDA 慕达建筑　攝影｜存在建築 Arch-Exist

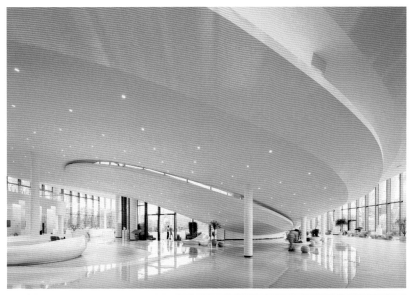

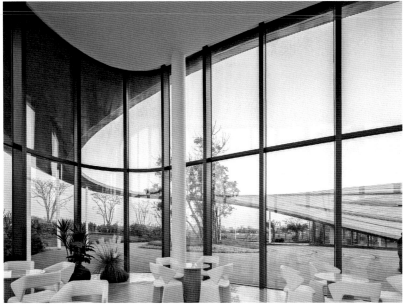

圖片提供│MUDA 慕达建筑　攝影│存在建築 Arch-Exist

9.10. **弧度立面引視線拓展延伸**　室內空間
順應屋頂造型帶出具高低效果的平面布局，
伴隨著玻璃帷幕立面，人們的視線也跟著綿
延起伏，甚至延伸。

9

10

Project Data

個案名：海口西秀公園遊客中心 Haikou Xixiu Park Visitor Center

地點：大陸・海南

性質：遊客中心

坪數：1,996.95 ㎡（約 604 坪）

設計公司：MUDA 慕达建筑

Designer Data

MUDA 慕达建筑。2015 年創立於大陸北京和美國波士頓，2017 年成立成都辦
公室。團隊由一群來自全球多元化背景又充滿創造力的設計師組成，以前瞻的
理念、豐富的經驗、良好的職業素養以及獨特的創造力實踐設計，作品涵蓋了
建築、景觀、室內設計……等。www.muda-architects.com

轴测图 Axonometric

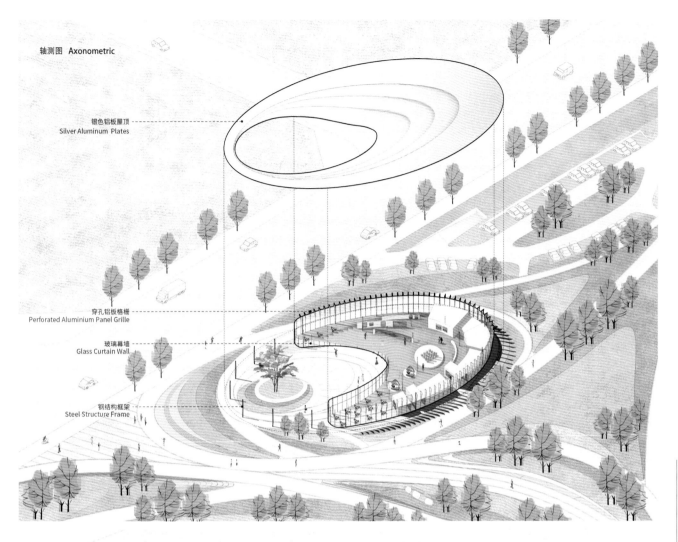

银色铝板屋顶
Silver Aluminum Plates

穿孔铝板格栅
Perforated Aluminium Panel Grille

玻璃幕墙
Glass Curtain Wall

钢结构框架
Steel Structure Frame

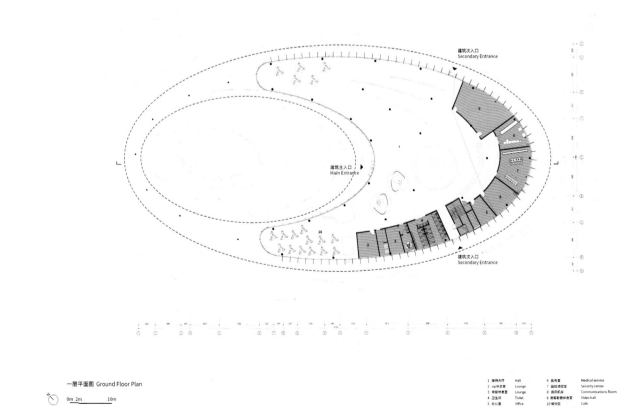

建筑次入口
Secondary Entrance

建筑主入口
Main Entrance

建筑次入口
Secondary Entrance

一层平面图 Ground Floor Plan

0m 2m 10m

1	接待大厅	Hall	6	医务室	Medical service
2	vip休息室	Lounge	7	监控消防室	Security center
3	贵宾休息室	Lounge	8	通讯机房	Communications Room
4	卫生间	Toilet	9	游客影剧休息室	Video hall
5	办公室	Office	10	餐饮区	Café

圖片提供｜MUDA 慕達建築

文、整理｜劉繼珩
建築設計、資料暨圖片提供｜Q-LAB 建築師事務所
攝影｜Studio Millspace

竹東立體停車場
嘈雜街弄中的優雅幾何地標

「竹東立體停車場」位於新竹縣人口第二多的竹東鎮，地處交通要道的匯集處，附近早市更是
居民每日採買必經之地，以致交通繁忙、停車位難求，Q-LAB 建築師事務所從規劃設計到落
成啟用歷經 6 年，這座圓形幾何建築終以簡樸優雅之姿成為竹東鎮的地標。

圖片提供｜Q-LAB 建築師事務所

文、整理｜劉繼珩
建築設計、資料暨圖片提供｜Q-LAB 建築師事務所
攝影｜Studio Millspace

圖片提供｜Q-LAB 建築師事務所　攝影｜Studio Millspace

1.2. **凌亂街景裡的圓形幾何**　基地鄰近中央市場、鎮公所、火車站，道路、
人車匯聚嘈雜，圓形幾何的建築體顯得格外安靜。

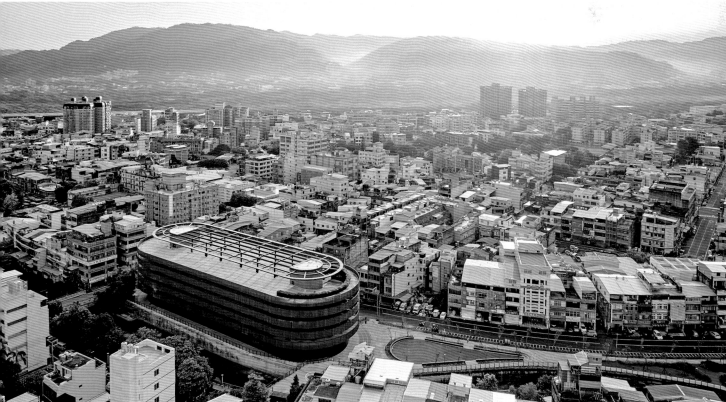

ARCHITECTURE

1

2

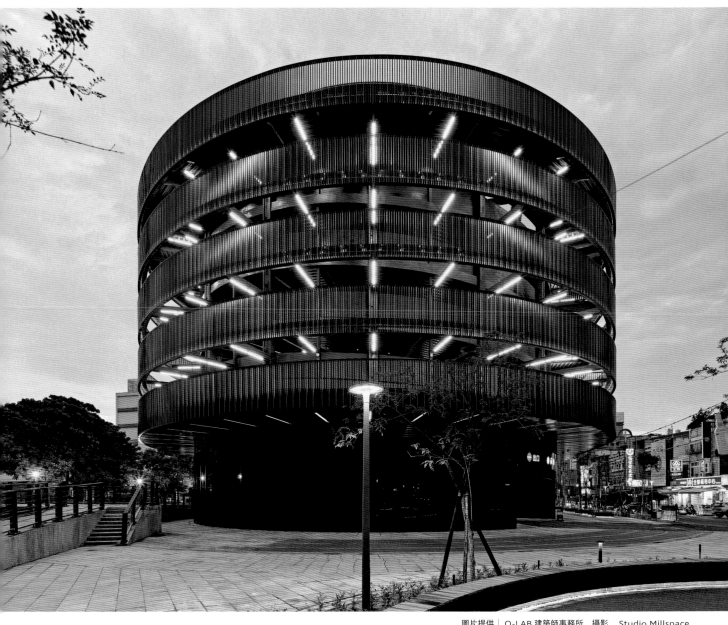

圖片提供｜Q-LAB 建築師事務所　攝影__ Studio Millspace

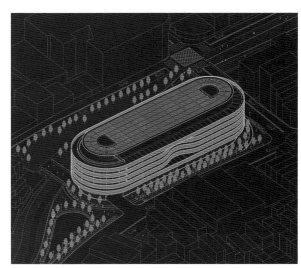

圖片提供｜Q-LAB 建築師事務所

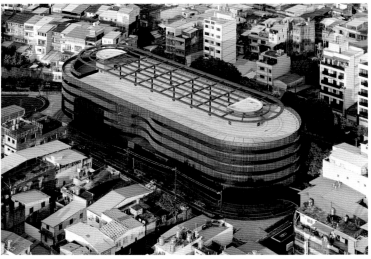

圖片提供｜Q-LAB 建築師事務所　攝影__ Studio Millspace

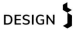

化繁為簡的秩序美學，用結構展現幾何之雅

在高矮樓房、鐵皮屋林立的竹東鎮街道巷弄間，每到市場營業時間就湧入大量人潮與車潮，為了解決當地停車位難求的問題，竹東鎮公所陸續規劃興建立體停車場及相關設施，而由Q-LAB建築師事務所負責設計規劃的仁愛立體停車場，即是其中一項交通工程。總監曾柏庭秉持「幾何、結構、構造」的設計思維，以化繁為簡的理念建構這座立體停車場，試圖打破對停車場的既定印象與成規，並讓凌亂的街景不要再有過多的堆疊，降低都市的繁雜，進而提升城市的質感。

建築體的頭尾為兩個符合車行迴轉半徑的半圓形，中間的矩形平面則規劃大量停車位，同時在結構上搭配兩座半圓形的剪力牆以及放射狀的懸挑結構，將所有梁柱回歸至剪力牆系統內，不僅開闊整個立面視野，幾何結構的運用亦使建築外觀簡潔俐落，創造無柱的騎樓空間與開放的城鎮樣貌。

剪力牆系統的鋼筋用量及牆面厚度皆是一般結構的五倍之多，因此施工困難度非常高，然而曾柏庭深信都市美學從秩序而來，不僅剪力牆經過縝密的計算，從建築結構的梁柱跨距到停車場內的燈具、灑水頭等，全都像解數學習題般依循幾何規則反覆精算，這樣的堅持也符合Q-LAB建築師事務所一直以來貫徹由大至小、由廣而細、由淺而深的設計中心思想。

融合在地歷史文化，用色單純更聚焦細節

傳承客家文化的竹東鎮，過去與東勢、羅東曾為台灣三大林業集散地，因此設計團隊在進行整體規劃時，將在地歷史背景與客家特色一併納入設計元素，配合形隨機能而生的概念，木材及客家油紙傘骨架的意象，皆被巧妙融入在建築結構與材質中。

建築體以木紋金屬格柵作為外觀的造型主軸，選用四種深淺木紋跳色營造量體的流動感；沿著半圓形車道可見梁皆呈放射狀結構，且因為剪力牆系統的構造，梁也比一般來得細緻，猶如傘骨般由裡向外延伸，象徵著客家油紙傘遮陽避雨的寓意，圓形幾何與放射狀的結構，再次切合設計發想的精神。

用色上選擇簡約的黑色作為主色系，樓層指標與圖像標示運用金色畫龍點睛，整合建築、景觀、室內、指標等項目的視覺系統；在照明規劃上，曾柏庭安排了兩層燈光層次，外層的間接照明映照木紋格柵，呼應在地文化與歷史背景，內層的放射狀燈管則突顯結構特色，從各方面細膩的設計感受得到設計團隊對細節的堅持。

對Q-LAB建築師事務所而言，停車場不僅僅只是提供民眾便利的設施，更是能將建築美學植入日常生活的媒介，藉由一座連結地方特色及當地情感的人文建築，讓路過的人看到不同於印象中水泥蓋的停車場，感受到建築的獨特之美，同時為城鎮種下都市美學發展的種子。

ARCHITECTURE

3　**剪力牆系統結構**　運用兩座半圓形的剪力牆系統為建築結構，創造一樓無柱、開放的騎樓空間。

4　**多用途的人文建築**　細長型基地除了結合商場的立體停車場，還規劃活動廣場及城市綠帶公園。

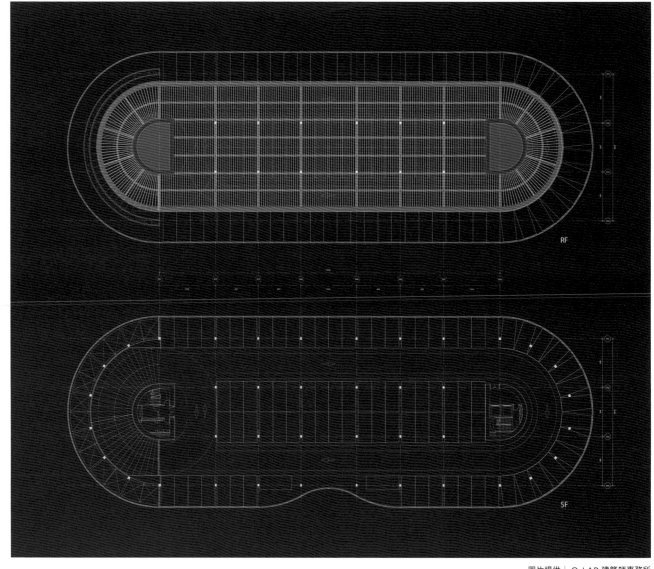

RF

5F

圖片提供｜Q-LAB 建築師事務所

Project Data

個案名：竹東立體停車場 The Chudong Parking Structure

地點：台灣・新竹縣竹東鎮

性質：立體停車場

坪數：7,826 ㎡（約 2,367 坪）

設計公司：Q-LAB 建築師事務所

Designer Data

Q-LAB 建築師事務所。由總監曾柏庭創立於 2007 年，爾後建築師陳品亘於 2015 年加入共同主持。兩位主持人皆畢業於美國哥倫比亞大學研究所，長期專注前瞻性的設計創作，成立十五年以來，在海內外累積許多廣為人知的作品。www.QlabArchitects.com

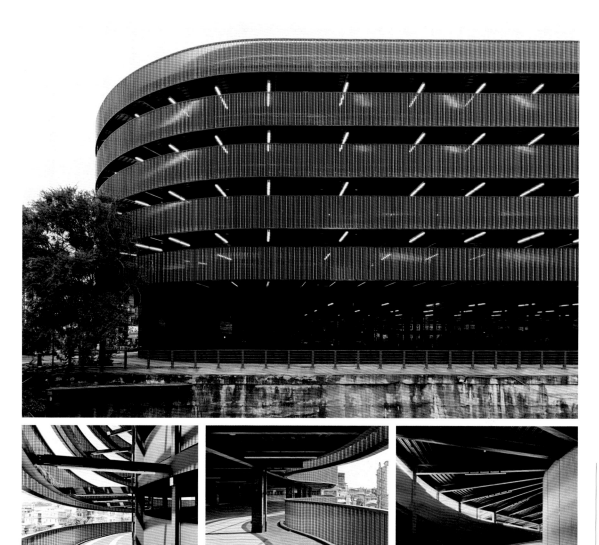

圖片提供│Q-LAB 建築師事務所　攝影＿ Studio Millspace

5		
6	7	8

5.6.7.8. 簡單的黑金、木紋配色　以沉穩的黑色為建築主色系，搭配深淺木紋外觀與金色圖像指標，在燈光的層次安排下，展現幾何與結構特色。

璞園‧築觀中山北接待中心
城市裡的一抹弧形風景

漫步在林蔭鬱蔥的中山北路，以白色曲線為設計主體的「璞園‧築觀中山北接待中心」，宛如舞者般透過優雅的律動感，成為車水馬龍間柔軟的景致。十分建築｜王喆建築師事務所在引入中山北路綠意的同時，亦創造若即若離的距離感，將建築量體輕巧地融入環境。

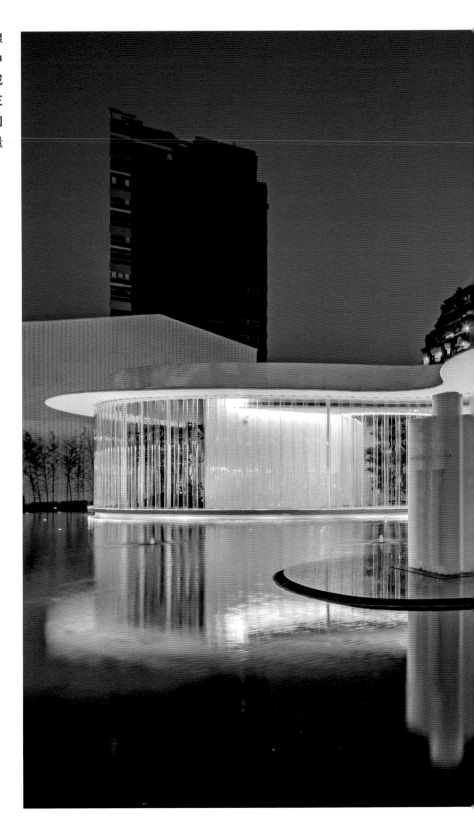

文、整理｜劉繼珩
建築設計、資料暨圖片提供｜
十分建築｜王喆建築師事務所
攝影｜趙宇晨

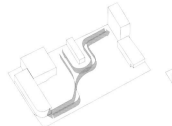

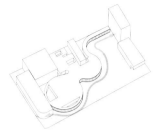

圖片提供｜十分建築 王喆建築師事務所

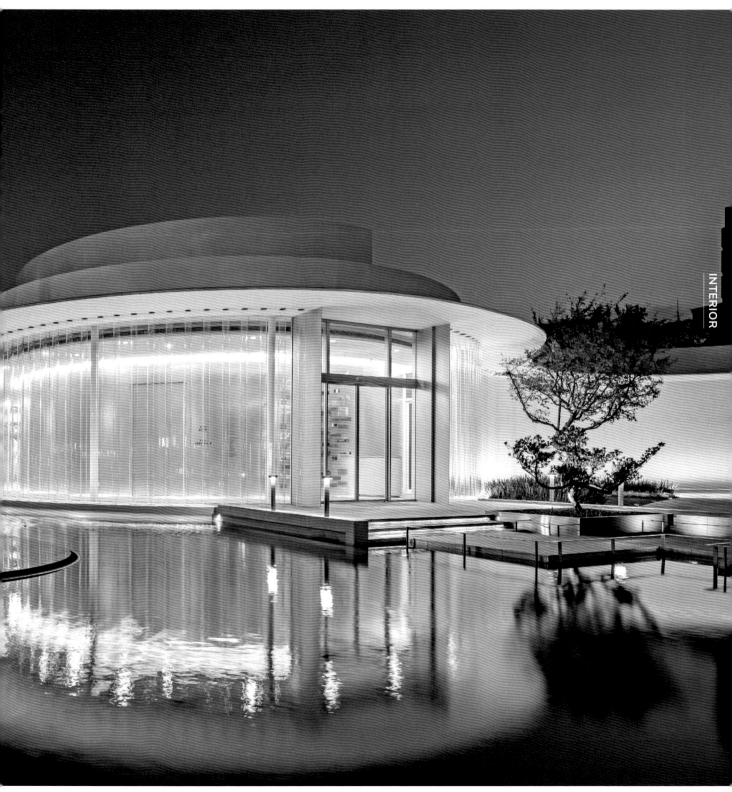

圖片提供｜十分建築 王喆建築師事務所　攝影｜趙宇晨

1 **1. 日與夜各有光影變化**　燈帶和壓克力圓柱為白天和晚上帶來不同的
光影效果，映照著室內外綠意與水池波光。

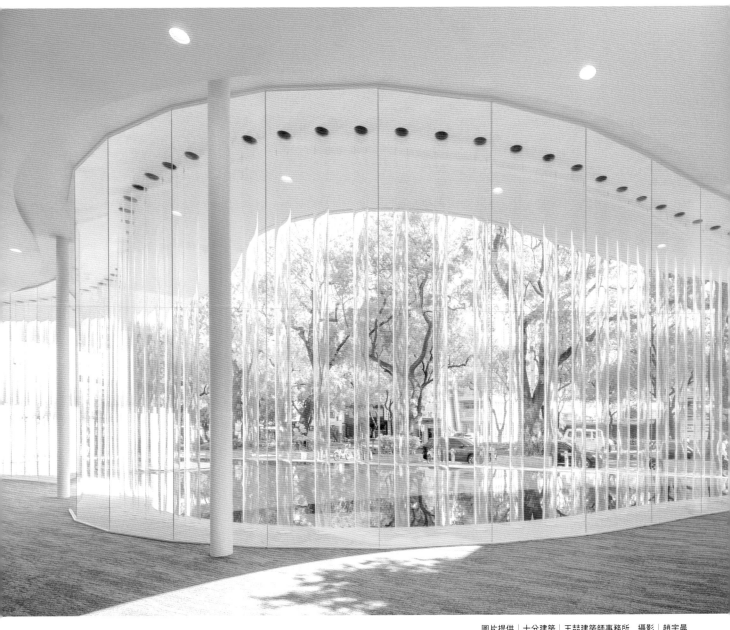

圖片提供｜十分建築｜王喆建築師事務所　攝影｜趙宇晨

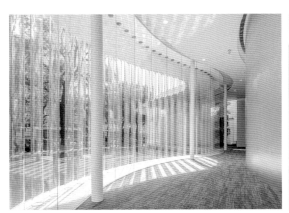
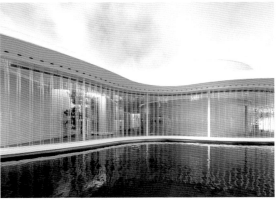

圖片提供｜十分建築｜王喆建築師事務所　攝影｜趙宇晨

以「一」解決「多」，用曲線帶入虛實與動靜的對話

一道彷若虛線抹白的曲線建築，靜靜地座落於台北市中山北路這條林蔭大道，流動的線條和白淨的量體，在喧囂的城市街道上形成強烈的動靜對比。第一次設計預售屋接待中心的建築師王喆，將以往設計住宅、歌劇院、美術館等建築作品所擅長運用的虛實概念帶入，藉由一條漸次退縮的曲線作為建築體的設計主軸，同時思考如何引入中山北路的綠樹，讓落地的建築物不要成為阻隔綠意的圍牆，於是設計團隊構思畫出一條模糊的白色邊界定義室內外關係，並藉由玻璃與透明壓克力圓柱管引綠意入內，置身室內就如同走在戶外般開放悠遊。

由於基地周遭的既有環境，以及接待中心有規劃樣品屋、洽談區的需求，為了回應環境的條件並且滿足使用機能，王喆在提案階段設想過散狀、集中、弧形等不同設計方案，最後決定以曲線策略作為建築體的定案，用一道曲線解決所有問題，呼應設計者以「一」解決「多」的設計理念。

建築體的曲線設計可分為三道弧形牆，第一道弧形牆將基地的長度延伸至最長，且拓展空間的視覺穿透性；第二道弧形牆利用曲面規劃視聽簡報室，營造 360 度的環繞情境；第三道弧形牆則將樣品屋、洽談區、服務櫃檯等機能整合，讓接待參觀動線更加順暢。

INTERIOR

圖片提供｜十分建築｜王喆建築師事務所

2. **白色曲線為設計主軸** 曲線設計在基地內外構築模糊的邊界，營造室內即戶外的虛實氛圍。而流動的曲線、透明的圓柱，讓建築量體變得輕盈、清透。3.4. **弧形牆面製造虛實與延伸** 透明圓柱的弧形牆面猶如白色的虛線，在虛實之間延伸水平立面，並呈現基地優勢。

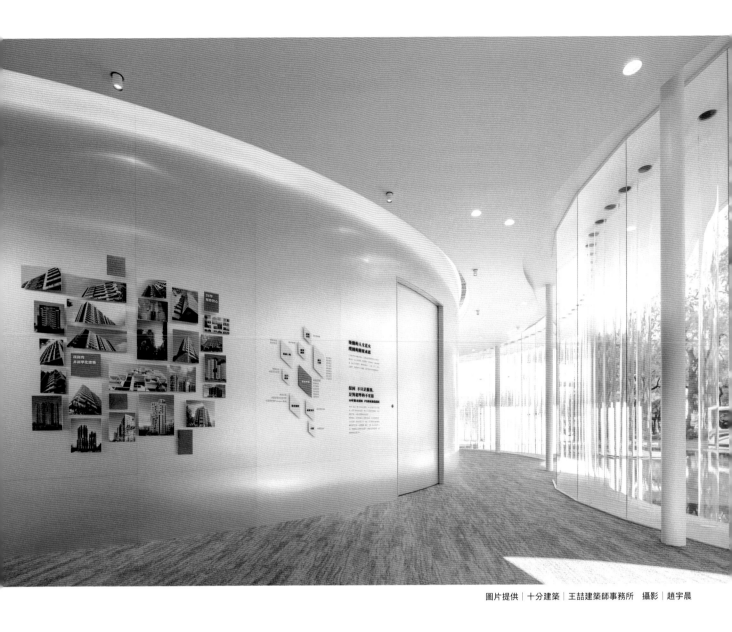

圖片提供｜十分建築｜王喆建築師事務所　攝影｜趙宇晨

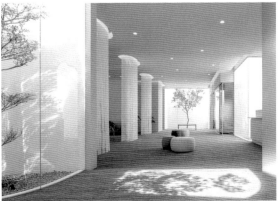

圖片提供｜十分建築｜王喆建築師事務所　攝影｜趙宇晨

選材、照明上的思考，展現圖面畫不出來的光線與視線

雖然預售屋接待中心屬於暫時性建築物，一段時間後即會拆除，但是王喆在細節上依然維持一貫的堅持，尤其對於圖面上無法看到的光線、視線、清透、樹影、波光等更有其細緻的操作。

建築體的弧形牆選用透明壓克力圓柱複合玻璃，以壓克力的材質特性製造模糊的迷霧感，讓街道上的綠意隱隱約約透入室內，而這條曲線的虛線也模糊了內外界線，沿著弧形蜿蜒的壓克力圓管就像落下的雨柱，在灑落的陽光映照下猶如晴天的雨，充滿朦朧詩意。夜晚時由外往內看，則會發現透過室內廊道沿著弧形牆的燈帶勾勒及建築體下方的燈光照明，讓整座建築彷彿漂浮在水池上般輕盈，波光倒影呈現與白天不同的浪漫。

接待中心廊道的內側牆面希望能將戶外的綠意反射至室內，因此設計團隊思考後採用塑鋁板代替常見使用的不鏽鋼板，主要原因在於塑鋁板微弱的反射效果帶有溫潤感，相較不鏽鋼板的剛強直接更貼近建築體在中山北路上柔靜的存在。

在視線上的鋪陳，王喆以室內天井的綠呼應戶外的綠，在三道曲線中置入多個中庭，引入日光與綠意，創造出具有室外感的室內，當順沿著弧形動線遊走，轉彎時視覺會接收到一個又一個的植栽框景驚喜，設計者在低調中所展現的設計細膩度，恰如建築物予人溫柔安心的力量相輔相成。

5. **白色曲線為設計主軸**　流動的曲線、透明的圓柱，讓建築量體變得輕盈、清透。6.7.　**巧開天井為室內補綠意和光**　空間裡布局天井設計，不只替室內補強光源和綠意，層層倒影亦讓整體充滿意境。

| 5 | |
| 6 | 7 |

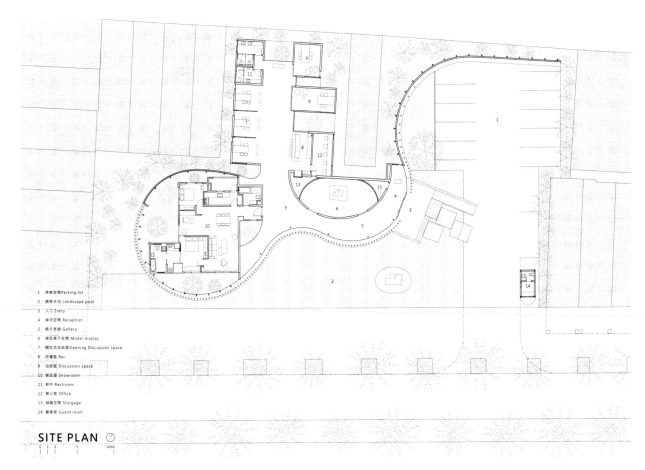

1 停車空間 Parking lot
2 鏡面水池 Landscape pool
3 入口 Entry
4 接待空間 Reception
5 展示長廊 Gallery
6 模型展示空間 Model display
7 開放式洽談區 Opening Discussion space
8 吧檯區 Bar
9 洽談區 Discussion space
10 樣品屋 Showroom
11 廁所 Restroom
12 辦公室 Office
13 儲藏空間 Storgage
14 警衛室 Guard room

SITE PLAN ⊘

0 1 2 5 10(M)

圖片提供｜十分建築｜王喆建築師事務所

Project Data

個案名：璞園‧築觀中山北接待中心 Pauian Reception Center

地點：台灣‧台北

類型：預售屋接待中心

坪數：651.8 ㎡（約 197.16 坪）

設計公司：十分建築｜王喆建築師事務所

設計團隊：王喆、郭小甄、王瑞璟、鄭巧婕、廖嘉麒

Designer Data

十分建築｜王喆建築師事務所。由王喆、郭小甄共同創立，兩位主持人經歷日本、德國及台灣事務所之設計及實踐歷練，參與之作品範疇由歌劇院、美術館廣場、大型景觀、教會、集合住宅、獨棟住宅至室內裝修及藝術創作等，在各種類型的作品中，挑戰空間形態、美學及氛圍的創新。www.facebook.com/verystudio

圖片提供｜十分建築｜王喆建築師事務所　攝影｜趙宇晨

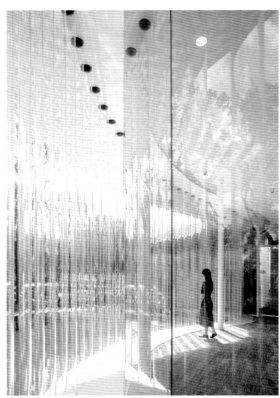 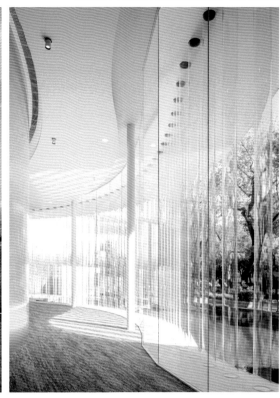

8 9

10

8.9. **以壓克力營造模糊的迷霧感**　建築立面以透明壓克力圓柱複合玻璃為主要呈現材質，利用其特性壓克力的特性，將街道上的綠意隱約帶入室內，同時也能遮蔽來自街道的直迎視線。10. **壓克力管的玻光效果**　壓克力管具反射特性，再加上圓形曲面，與自然光、人工照明結合後，又能演繹出彩色的玻光效果。

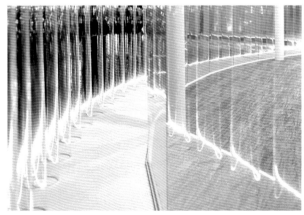

圖片提供｜十分建築｜王喆建築師事務所　攝影｜趙宇晨

建築路上的偶然與必然
大尺建築＿＿郭旭原、黃惠美

郭旭原。美國麻省理工學院建築碩士、東海大學建築學士；黃惠美。美國哈佛大學建築設計碩士、東海大學建築學士。兩人於 1998 年與共同成立大尺建築，至今作品獲獎不斷，包括台灣建築獎、遠東建築獎、台灣室內設計金獎、日本 JCD 獎、日本 Good Design 獎、及金點設計金獎等多項殊榮。

People Data

攝影｜Amily

文｜余佩樺　資料暨圖片提供｜大尺建築
攝影｜Amily、Studio Millspace 擘空間工作室、李易暹、鄭錦銘

對多數建築師而言，建築是一種非常清楚、具體、物質的量體，如何從限制中綻放出空間豐富有趣的情緒鋪陳與起伏，一直是這份職業迷人又有趣的所在。大尺建築主持建築師郭旭原與大尺建築設計總監黃惠美攜手創立大尺建築，至今走過 25 個年頭，兩人選擇從極具挑戰的房地產建築切入市場，接受每一次在建築創作裡遇到的各種「偶然」，不只將它們視為不可預期下的一種機會，從中創造更多生活想像，也成為建築與都市環境重新對話的「必然」。

運用所學為地產建築下新註解

郭旭原與黃惠美兩人早在就讀東海大學時便已相識，後來各自前往美國麻省理工學院和哈佛大學深造，郭旭原專攻都市建築研究，黃惠美則是鑽研建築室內研究，雖然學習的方向不同，卻也為彼此的連結埋下伏筆。

兩人對於建築設計有著共同的理想，隨郭旭原結束舊金山工作回國後，兩人便於 1998 年創業。早一年回台工作的黃惠美，最初從接待中心、景觀設計開始做起，自然兩人的共同創業也選擇從熟悉的領域投入市場。面對台灣房地產生態圈，在既有的「市場機制」下，設計很難施展手腳，但他們仍試圖尋找機會，以建築去扭轉地產圈裡的窠臼與限制。從小就很喜歡觀察城市環境的郭旭原談到：「從台灣到美國，這一路的學習讓我更加思考建築與環境之間的關係，雖然接待中心是因台灣地產獨有的預售制度而生，但在我眼中它始終是一座建築，不只將它與使用者、時空環境做出結合，還賦予它應有的城市責任。」黃惠美表示：「背負銷售任務的接待中心，縱然僅能存在著一段時間，仍將它當作一棟建築來看待，從基地獨有的條件中找出屬於它自身的意義，也許是留給巷弄鄰里一些啟發，又或者為住戶勾勒出未來生活的模樣，這些都讓它的稍縱即逝變得有意義。」

1. 2. 台北官邸嘗試將圍牆取消，以人行鋪面、低矮水池、透明玻璃、可移動的木格柵等，作為住宅與城市之間的新介質。

`1` `2`

圖片提供｜大尺建築　攝影｜鄭錦銘

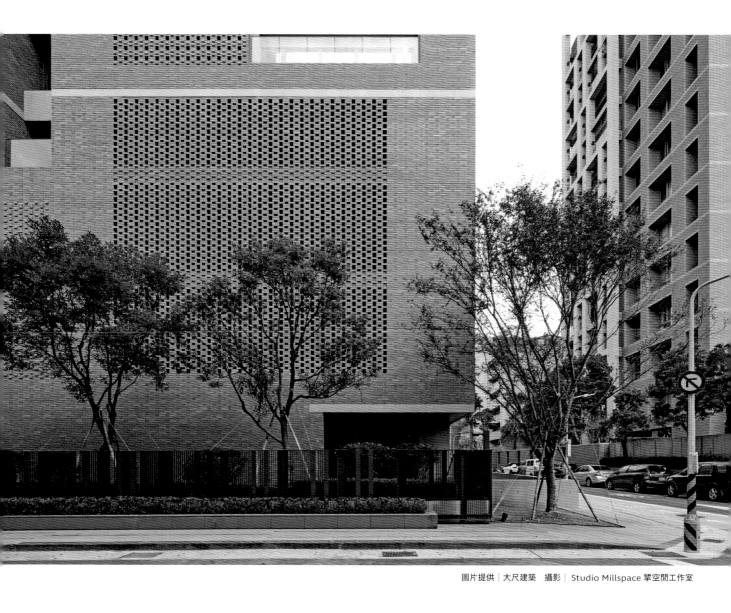

圖片提供｜大尺建築　攝影｜Studio Millspace 筆空間工作室

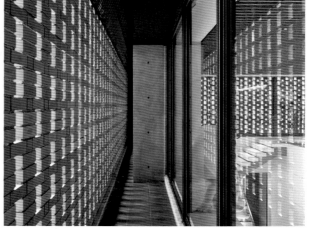

圖片提供｜大尺建築　攝影｜Studio Millspace 筆空間工作室

想通了，路自然也就出現了

一件事物，用另一種視角看待，便會發現它又是新的開始。「如果只從性質商業與否、存在時間長短、量體大小為何去著眼，自然綁手綁腳，倘若回到建築本質看待，便會發現到可以發揮的空間還有很多⋯⋯」郭旭原反覆掛在嘴邊的話語，道出了多年來的體悟。

對郭旭原與黃惠美來說，建築如同生命，必須從環境生長出來，才能相互共融、甚至有對話的可能。因此，思考建築時兩人必先爬梳基地環境，郭旭原說：「基地，既是一棟建築的起點也是設計想像力的起點，我很喜歡從它所散發出來的訊息中尋找設計線索，哪怕是一個視角、一種經驗，看似不經意的偶然，都能慢慢成為與建築產生連結的必然⋯⋯」就像作品「九歌」整棟水平帶狀陽台構成勺子狀的曲面，是為住戶爭取景觀權下的做法；「台北官邸」則是反映出台灣地狹人稠的解決之道，改以人行鋪面、低矮水池、透明玻璃以及可移動的木格柵等，重新建立住宅與城市之間的關係，也為空間帶來了趣味。「我們深信每一個基地都有屬於它的『精靈』，當你走進基地、尋找線索時，自然而然會跑出一些靈感，尋著這份靈感便會知該如何回應，也是這樣的思考才能打破環境裡各種界線並且互融。」黃惠美補充道。

用設計錨定前進的方向

兩人深知建築不只是一個載體，最重要的核心價值在於它能庇護人、撫慰人、滿足人，因此梳理完環境後，下一步便是探究建築空間，思索如何藉由設計喚起人的知覺並敏銳地感觸一切。

建築空間是一個整體，室內外看似獨立實際卻有著不可分割的關聯性，這也是郭旭原與黃惠美多年來持續運用創作探討的設計課題之一。像作品「琢豐接待中心」便是藉由移動感知感受室內外關係，受限於基地大小，利用 5 個白色方盒建構出一條立體洄遊路徑，使用者隨梯拾級而上，在一次次的遞進與轉折間，不只感受到台北巷弄難得的寧靜與綠意，更擴大了身體由內而外對場域的感知。「路徑的創作思考，單純希望能為人們打開那份覺知，只要有所感受與感動，那就達到我們想做的了⋯⋯」郭旭原說道。

除此之外，皮層（即建築立面）可使內外能相互滲透、並產生多種關係，亦是兩人探究室內外關聯性的另一種切題角度。作品「富邦文教基金會」因基地周遭建築建材多以紅磚、橘色二丁掛為主體，於是將立面材料以傳統紅磚為主，由外向內感受到更為一致的外觀，從內向外則藉由不同的拼法，所帶來的虛實效果，打開身體對室外的感知。

圖片提供｜大尺建築
攝影｜Studio Millspace 掌空間工作室

3. 回應基地四周建築獨特的紅磚立面，富邦文教基金會也採用紅磚，開啟新與舊的對話。
4.5. 以紅磚作為外立面，內層就能保留住大面落地窗，孔洞若隱若現的特質，既能打開身體感知，亦能遮蔽來自街道的直迎視線。6. 富邦文教基金會全棟建築立面採用紅磚疊砌成，不同的拼法在陽光的投射下，會帶出不同的光影效果，讓立面表情更豐富。

DESIGNER ʃ

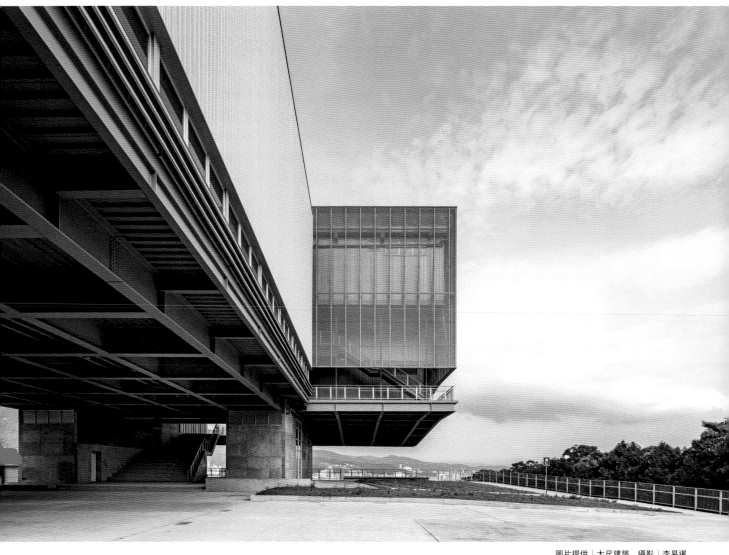

圖片提供｜大尺建築　攝影｜李易暹

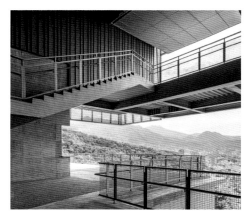

圖片提供｜大尺建築　攝影｜© 李易暹

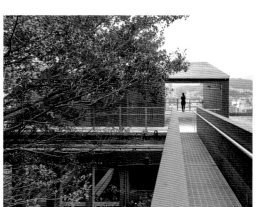

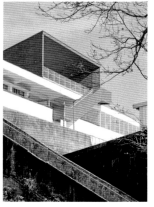

圖片提供｜大尺建築　攝影｜Studio Millspace 掌空間工作室

投身社會用建築為城市留下記憶

投入建築領域多年，郭旭原與黃惠美也深知，建築，它既能服務於資本市場，也能展開雙臂擁抱社會及人群。黃惠美不諱言，為社會服務是身為一位建築師的夢想，創業隔年便發生了921大地震，許多建築師紛紛投入公共工程為社會盡一份心力，但，當時的他們手上有跨國項目正在進行，忙得無法抽身下因而擦身而過，「那時的錯過，始終將這件事放在心上……」黃惠美緩緩道出內心話。

縱然案量早已應接不暇，但這幾年兩人仍撥出時間與心力投身於公共建築及老屋改造。作為建築師面對環境有著極高的敏感度，他們也觀察到在台灣，除了人口、房屋同樣正面臨嚴重老化的問題，雖說建築的傾頹與老化是一種不可逆的過程，仍盼透過舊建築的整建、翻修，延續記憶的同時，持續推演出嶄新的空間體驗。「每一棟建築回應時代所需，也承載著城市文化的軌跡，都更，不見得一定是拆除重建，它可以像是代謝一般，讓新與舊各自慢慢地交替的……」兩人一同道出了核心。「富邦藝旅」原是個正在等待都更的閒置空間，他們運用「先減後加」的方式為舊建築重新梳理一番，不只讓銀行宿舍變身為旅館，在天井、廊道、平台的布局下，室內外空間能相融與對話，身處於屋內的人亦可自然地跟環境互動。

以更優雅的方式喚醒都市再生

「富邦藝旅」的經驗為都市更新提供了一個更溫和的解方，也證明了老舊建築可以優雅地老去。而後有機會接觸到基隆「太平國小」的改造案時，兩人又提出了新的設計思考。郭旭原說：「面對這棟『高齡』建築，最初所想的是如何減少它的負擔，於是提出了『廢墟化』概念，透過適度的拆除，打開空間的同時也達到節能目的。」山坡與階梯是基隆人的日常，兩人也嘗試將「往上的延伸感」的生活經驗植入其中，喚起在地人的共鳴，也成功翻轉教條式空間給人的印象。

從「富邦藝旅」到基隆「太平國小」，兩人探討的是單棟老舊建築與環境的關係，看向近期正式開幕啟用的「台北藝術大學科技藝術館」，所處理的關係尺度又更大了些，要思索新館的意義，同時又得對應既有校區，兩人透過延伸強化彼此的連結度，也讓環境與建物的關係更為緊密。「這些年從集合住宅慢慢走到公共建築，也許當時錯過了時機，但過程的等待加上慢慢的累積，讓我們更清楚知道如何讓每一棟建築變得有意義。」郭旭原說道。

郭旭原與黃惠美既是夫妻、朋友，亦是合作夥伴，採訪尾聲不免好奇共同創作之間總有意見分歧的時候，彼此又是如何面對？兩人不諱言會爭吵、會辯證，也會冷戰，但都深知是為了追求更好，也如同黃惠美最後的內心話：「創作路上一個人走其實很孤獨，有彼此能夠相互扶持，幸運之外，也更能夠細細斟酌從各種未知的『偶然』走向目標一致的『必然』。」

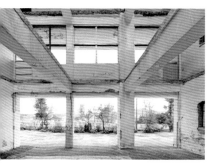

圖片提供｜大尺建築
攝影｜Studio Millspace 擎空間工作室

7

8	9	10	11

7.8. 台北藝術大學科技藝術館採用了抬升手法，讓建築宛如懸浮在空間一般，盡可能地創造開口，讓界線、視線能無限延伸。9.10. 基隆太平國小一座外掛的樓梯，是將在地拾梯而上的生活經驗融入其中，滿足了人們登高的慾望，還能瞭望整座港灣。同時也以一座18米長的空橋連接後方的登山步道，讓環境能夠真正產生連結。11. 為減輕舊建築的負擔，以廢墟化方式別除樓板、局部牆面……等，將室外延續到建築體內，所帶入的自然光與風也降低了耗能。

TOPIC

旅行在地・感受設計

INTERVIEW ── 連鎖酒店走入在地的機會與挑戰

隨著旅遊消費升級，以往千篇一律的酒店設計早已不再滿足消費者的需求，加上愈來愈多人渴望獲得真實的在地體驗，不少國際型酒店集團、本土酒店品牌在布局上皆做了些調整，像是建立以「在地」為發展核心的子品牌或新品牌，抑或是透過品牌重整、多角化經營模式找到新方向。邀請旅行業者、酒店業者、空間設計人等從不同角度，談談各自的觀察，從不同面向介紹了當前酒店的經營思考以及未來的設計趨勢。

I-SELECT ── 從入住地方酒店開啟一趟深度旅行

「在地化」在全球市場掀起一股強勁潮流，酒店品牌積極與其產生連結，展現地方特色也帶來更真實的住宿體驗。本章節歸納出「國際品牌進軍海外在地化」、「本土品牌深耕地方在地化」兩大角度，介紹國內外新興酒店作品，一探品牌各自對於在地化的表述之道。

連鎖酒店走入在地的機會與挑戰

全球化浪潮下,為旅宿產業帶來機遇,卻也出現挑戰。隨著旅遊消費升級,以往千篇一律的酒店設計早已不再滿足消費者的需求,加上愈來愈多人渴望獲得真實的在地體驗,促使許多大型連鎖酒店或是獨立營運的旅宿,相繼擺脫制式設計與服務,經營中融入諸多在地化元素,創造差異化也為旅人留下深刻印象。

文、整理|余佩樺　圖片暨資料提供|Azumi Setoda、B.L.U.E. 建築設計事務所、承億酒店、風尚旅行社有限公司、台北基礎設計中心

海外擴張已然是不少國際連鎖酒店發展的重要策略，這類型的酒店為快速站穩境外市場，端出標準、高規格的設計與服務吸引旅人光顧，然而在這樣的現象中，酒店遍地開花、產品同質化嚴重，連帶設計也很近似。連鎖酒店積極插旗海外市場時，相繼面臨消費結構轉變以及消費主力更迭等問題，倘若仍堅持過去的產品型態和發展模式，難與消費者產生對話，更別說留下深刻印象。

品牌主深知，酒店是人們感受一座城市、體驗當地文化的第一站，人們對旅館的期待已不單只求一宿好眠，而是期望得到更多的消費體驗。因此在發展的過程中，嘗試融入當地文化特色、甚至結合地方產業鏈，讓酒店不再只是賣住宿、賣服務，還賣當地的日常、生活故事，使入住體驗更深刻。

游智維
風尚旅行社有限公司總經理

酒店積極與在地產生連結，顯示人們渴望從當地文化中獲得更真實的住宿體驗。

圖片提供｜風尚旅行社有限公司

1. 風尚旅行社推出深度旅遊企劃「南迴解憂大飯店」座落在南迴公路台9線，以深入了解部落文化的細緻方式，帶領旅客親近當地並與其相互理解學習。

善用地方特質作為酒店特色資產

老爺酒店集團執行長沈方正2015年接受《漂亮家居》（現更名為《i室設圈｜漂亮家居》）雜誌採訪時曾提及，發現絕大多數的旅客在未曾抵達該城市前，並沒有機會去感受地方特質，如果這些地方資源、文化特色，能透過重新詮釋，變得有趣、甚至成為旅行的一部分，讓入住旅客都能有所感觸，必然也會成為與國際品牌競爭的重要資產，因此從「老爺酒店」到「老爺行旅」皆以連結在地文化為出發，為旅行的體驗帶來更多驚喜。

以台灣最具指標性的「涵碧樓」酒店為例，將當地風貌重新包裝販售，滿足旅人對於日月潭的憧憬與期盼，也帶動國內邁向精緻、深度旅遊的新世代。風尚旅行社有限公司總經理游智維分析：「在地化算不上突破性的創新，不過，當國際連鎖酒店與在地化產生連結，卻相當有競爭力，某種程度也反映出人們渴望從當地文化中獲得更真實的住宿體驗。」

以旅館作為探索在地文化的入口

隨著旅遊消費升級，酒店品牌對於在地化的表述也有了新思維，憑藉地域獨有特色與資源，為酒店帶來不一樣的體驗。日本百年旅宿星野集團旗下頂級品牌「虹夕諾雅」，擅長轉譯與傳承所在地的歷史與文化，在陸續進軍峇里島、台中谷關時，發揮創造在其他地方都體驗不到的情境與氛圍，引領旅客對這片土地有更多的認識與體悟，也藉此與市場做出區隔。作為世界上最頂級酒店集團之一的安縵國際酒店集團，目前在世界各地超過 30 間據點，包括沙漠、山谷等絕景，安縵國際酒店集團所提供的不只是與眾不同的體驗，更在設計中體現了建築、人與自然環境和諧共存的概念。「酒店品牌運用在地資源創造不同體驗，某種層面體現的是他們願意深耕環境，讓商業操作能有利於地方發展。」游智維說道。

圖片提供｜承億酒店

2. 「承億酒店」於 25 樓大廳設置閱讀廣場，放置超過萬本以上的書籍，讓閱讀與旅行在此同時發生。

戴淑玲
承億酒店總經理

視酒店為城市的文化客廳，放大它的價值也為顧客帶來更好的地域體驗。

大多數的酒店就像是一個專為旅人提供安穩、舒適的停泊處所，鮮少與在地產生互動。為了能更深入當地環境，開始有品牌突破限制，將酒店作為探索在地文化的中樞，拉近與當地居民的距離，同時也為旅人創造更好的地域體驗。「天成文旅 - 華山町」在規劃時就將酒店設定為探索在地文化的入口，無論是否為入住旅客，都能一起進入酒店裡互動與認識，也降低旅客「外來者的疏離感」。台北基礎設計中心總執行設計師黃懷德表示，「唯有敞開大門歡迎所有的人都能走進來，以此擴散、循環與在地的連結，同時為地方注入活力。」

承億酒店總經理戴淑玲談到：「『承億酒店』不只是一間酒店，而是以成為城市的『文化客廳』為目標，從空間的打造到各式各樣藝文活動的推廣，皆歡迎所有大人小孩來到這裡和我們一起交流、作伙交朋友。」像 2022 年舉辦了「STAART 亞洲插畫藝術博覽會」，相較於傳統展會模式，酒店空間化身藝術場域，既可讓不同領域的人齊聚於此，一起品味藝術、培養美學，也能讓藝術更落地，也更貼近生活；此外「承億酒店」也成立遊戲部、設

立遊戲長職位,透過精彩的表演、好玩的遊戲,以玩樂方式帶領所有人一起探索高雄和酒店本身。

疫後旅宿嘗試更多創造式體驗

2020 年一場疫情,全球入出境旅遊陷入停頓,喜歡透過住宿感受當地生活氣息的旅人,紛紛將目光轉向國內,以更徹底、更貼近環境的深度旅遊體驗地區文化。Azumi Setoda General Manager 窪田淑觀察:「疫情後,許多人面對旅行不再只是走馬看花,渴望藉由深入大自然、體驗地方生態,深刻感受自然的美好。」以她任職座落於日本瀨戶內海生口島上「Azumi Setoda」為例,其運用地方資源推出各式原創活動,如「瀨戶田歷史探訪」、「サンセットクルーズ」(日落巡航),即是以城市漫步、遊船等方式了解瀨戶田的歷史背景,甚至是地方上鹽業、

窪田淑
Azumi Setoda
General Manager

酒店與地方社區建立密切合作關係,共同創造更接地氣和個性化的服務。

圖片提供｜Azumi Setoda

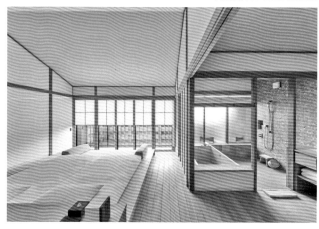

3. 「Azumi Setoda」改建自 140 年的老宅「舊堀內邸」,改造後兼具日式旅館傳統與革新元素也維護老建築本體的記憶。

漁業的發展過程。窪田淑進一步表示,無論「瀨戶田歷史探訪」、還是「サンセットクルーズ」,經由酒店與當地社區共同努力才能達成,這也顯示兩者建立緊密的合作關係至關重要,不只可以幫助酒店更好地融入在地,也能共同創造出更接地氣和個性化的服務、文化體驗,讓旅客可以從多元的面向感受當地。

B.L.U.E. 建築設計事務所創始人青山周平針對疫後旅宿市場也提出新的見解,他表示:「疫情期間人們多以虛擬的方式生活,各種原來熟悉的行為:社交、購物、上班、上課全轉移至線上,這個時候,人們反而對於線下的空間產生更多興趣。而在這樣的『興趣』下,對實體空間的要求並非功能性,更需要的是一種精神性需求。」青山周平進一步分析,虛擬無法創造真實的體驗感,在這樣的變化出現後,當人們選擇入住酒店,酒店本身又能提供些什麼?某種意義上,酒店不再僅僅承載傳統意義上的「住宿」功能,而是藉由打造出一個豐富的生活場景,讓入住的旅人可以在這樣的空間中互動交流、甚至放鬆休息,體驗存在於此時此刻的真實性與場所感。

透過設計將地域特質做新的詮釋

連鎖酒店品牌從全球化走向在地化,若設計還是循標準化模式走快速複製,不具差異性、更突顯不出在地味。因此,回到空間設計本身,品牌主儘可能地挖掘地方獨有的 DNA,藉由設計轉譯作為每一間酒店的特色。不諱言,早期酒店設計結合在地化呈現時,多半以簡單、具象的元素融合為主,但隨著美感教育的提升、設計持續優化,已有品牌聯手設計團隊從五感著手,結合色彩、聲音、氣味、質感等,讓旅客能在酒店中獲得多層次的住宿體驗。

「在『承億酒店』裡可以聽到『哩賀』(台語)的問候語,希望讓住客所到之處,都能感受到高雄海派又熱情的精神。」戴淑玲補充道,不單如此,材質選用也是從在地出發,像是櫃檯後方牆

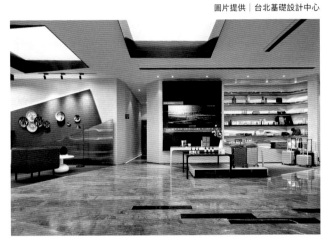

4. 「Atour S Hotel」一樓富含多重功能,臺北基礎設計中心以多元的材料進行區域劃分,並賦與群組化、聚落化、黑膠場景化以及藝術化的內涵,旅人可以在這個過度空間裡,獲得不同的文化吸取。

黃懷德
台北基礎設計中心
總執行設計師

揉合在地以設計創造差異和經營建議,為酒店品牌構建更強韌的價值。

面採用刺竹編織牆設計,主要用來追溯高雄原名「打狗」,而打狗原來指的平埔馬卡道族的「刺竹」,藉此認識並且當地的文化;懸掛於天花板上的 LED 裝置藝術,投影新銳藝術家丁建中《港都之筆》第 189 頁的內容,呼應酒店地址林森四路 189 號,在與書頁內容的相遇下讓遊客感受文字與港都的關係。

黃懷德認為,「現今的設計除了打破過往『顯而易見』的呈現方式,也藉由實際調查研究與文化的連結,創造設計差異的同時也給予營業項目的建議,有助於為酒店品牌構建更強韌的價值。」針對位於廣州的「Atour S Hotel」進行設計上的小改款時,側重公共區域的思考,藉由場景化、藝術化為空間注入內涵之外,回應空間彈性營運需求時,以取景方式取代裝修,可以感受周邊環境,也降低室內壓迫感;另外也強化標準客房的升級策略,在原來的標準下,提升住宿規格與質感,以全新的體驗,再一次奠定人們對品牌的印象。

回應永續，將詮釋在地設計力道放得更輕

旅館的設計體驗有很多層面，近年來隨著永續議題受到重視，開始有品牌以活化舊建築作為宗旨，將老舊建築進行改造並以酒店重新登場，大陸酒店品牌「有熊酒店」即是一例，為舊城注入了全新的設計語言，也提供另一種接近真實的當地生活感。「蘇州有熊文旅公寓」位於蘇州老城區的一處古宅，希望以更輕鬆、更動態的方式與古宅對話，因此青山周平在規劃時捨棄以「符號化」的方式表達在地，轉而運用「看不見」的方式傳達蘇州的感覺，讓人能藉由行走方式感受真實感受蘇州園林的情趣。青山周平說，「設計基本沿用了原有的庭院布局，但更多的是將空間打開來，同時也把原格局中沒有庭院的房間，特意留出一部分空間作為庭院使用，構成室內外相通、庭院與庭院相連，實現蘇州獨

圖片提供｜ B.L.U.E. 建築設計事務所

青山周平
B.L.U.E. 建築設計事務所
創始人

> 越是在地的東西，除了帶出獨特性之外，還要營造出一種共性。

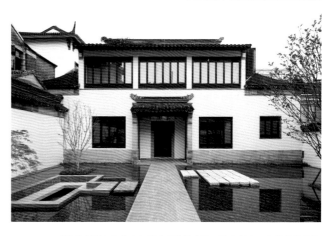

5. 「蘇州有熊文旅公寓」藉由庭院的改造，讓人與人、人與自然都能產生交流，同時也與環境達成了最大程度的和諧。

特的室內空間和院子一體化的生活狀態，一步一景，空間隨著人的行走變化流動，進而帶來不一樣的視角和體驗。」

再看到由安縵國際酒店集團創辦人 Adrian Zecha 與 Azumi Japan 攜手打造「Azumi Setoda」，改建自生口島上擁有140 年歷史的古民家「舊堀內邸」，將長期閒置的建築物進行修復、活化後改作為一間旅館。改建過程中保留原建築既有元素，按現代需求重新做調整，同時也儘量重覆使用那些無損壞、無法再利用的材料，以達到傳統與現代設計之間的平衡。

「在地化」猶如一股強勁潮流，酒店品牌積極與其產生連結，展現地方特色也帶來更真實的住宿體驗。下一章節「從入住地方酒店開啟一趟深度旅行」將以「國際品牌進軍海外在地化」、「本土品牌深耕地方在地化」兩大角度，介紹國內外新興酒店作品，一探品牌各自對於在地化的表述之道。

哥打京那巴魯凱悅尚萃酒店
將山海意象轉換為設計的能量

不少國際飯店集團看好東南亞旅遊市場，積極布局搶攻商機。凱悅集團旗下的「凱悅尚萃」亦是如此，以「哥打京那巴魯凱悅尚萃酒店」正式插旗東南亞市場，不僅能夠眺望壯闊山海景緻，整體設計更邀請到日本建築大師隈研吾（Kengo Kuma）操刀，以馬來西亞婆羅洲豐富的自然人文為靈感，用設計向當地致敬。

設計心法

1. 融合自然與人文元素的當代設計。
2. 就地取材，讓建築富含在地美學。
3. 結合工藝，使空間更添手感溫度。

1. **可赴餐廳用餐或至酒吧小酌**　ON22餐廳以「花園用餐」為主軸，劃設「木花園」、「乾花園」、「海洋森林」三大區域；中間一道迴旋樓梯可通往 ON23 屋頂酒吧。2. **玻璃圍牆讓景致觸手可得**　為了讓旅人隨時可以欣賞周圍美景，就連健身房也採用玻璃圍牆，邊運動邊有山景相伴。　3. **頂樓極佳的視野景觀**　頂層設有無邊際泳池，讓旅客能盡情的徜徉在群山和海景的懷抱下。

文、整理｜余佩樺　圖片暨資料提供｜Petrie PR、哥打京那巴魯凱悅尚萃酒店

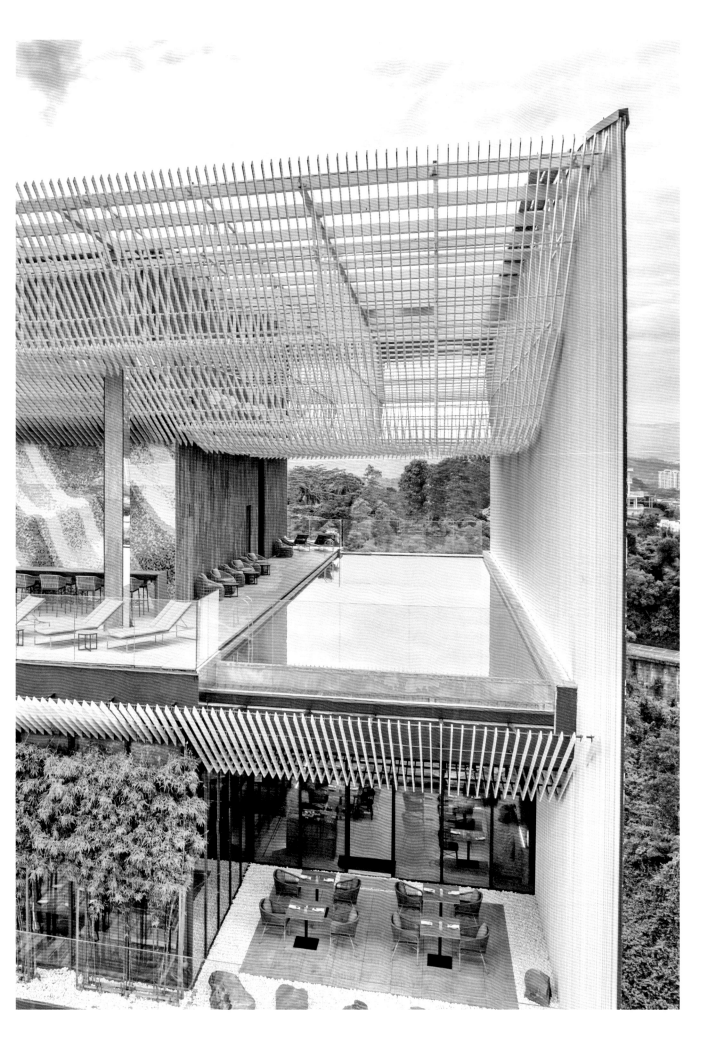

成立於 2015 年的凱悅尚萃，以前衛當代、都會、潮流作為發展核心，設點策略鎖定都會「中心」富有當地自然、人文的特色聚落，以結合地方特性，打造出別具風味的潮流酒店品牌。品牌自成立以來，相繼打入紐約時代廣場、米蘭、墨爾本、東京銀座、香港維多利亞港後，也正式進軍東南亞市場。

哥打京那巴魯凱悅尚萃酒店是東南亞首家凱悅尚萃酒店，其座落於東馬來西亞婆羅洲沙巴州的門戶位置，位在哥打京那巴魯的中心地帶，不僅作為旅人探索當地豐富自然遺產、島嶼和原住民文化的理想起點，前往各大景點、購物場所、餐廳等地，也都相當地便利。東南亞首店就延攬隈研吾聯手合作，他以當地豐富的自然特色為靈感，為旅人提供不同的入住享受與感官體驗。

轉化自然意象融入到空間各處

酒店建築外觀以白色為基調，簡約又素雅，反映出隈研吾一貫無過多綴飾的建築思考。因蓊鬱森林和海景簇擁為環境兩大重要特色，於是，隈研吾將山海元素融入酒店設計之中，一方面致敬婆羅洲最高山峰「京那巴魯山」，另一方面也藉由將「自然」的重新詮釋，引領外來遊客、在地居民重新感受腳下的絕美之地。

樹木作為酒店內部主要設計語彙，入口一路至酒店內大廳竹子鋪排帶出婆羅洲森林植群意象，樹幹的垂直線條展現於客房樓層，擁大量植栽的露台如同樹冠，共同打造出一片騰空的綠意。然而當地不只自然景觀特殊，還擁有迷人的原住民文化。為了更近在地，大廳一隅劃設出一個藝匠角落，用來展示當地藝術家的創作；而客房樓層各處及走廊內均懸掛或陳設著色彩絢麗的編織工藝品，展現沙巴當地的傳統卡達山杜順原住民文化。另外值得一提的是，團隊也邀請當地著名時裝設計師 Melinda Looi 為酒店同仁設計色彩明豔的制服，徹底強化品牌結合地方特色的理念，也使整體形象更為一致。

運用設計感受當地絕美山海景色

由於哥打京那巴魯凱悅尚萃酒店可遙望蔚藍海水與群山，在公共區域的規劃上也扣合環境來做設計的延伸。像是位於 23 樓的雙邊無際際天台泳池，能居高臨下欣賞山之美以及一望無際的海洋景色。以「花園用餐」為主題的 ON22 餐廳、ON23 屋頂酒吧，甚至是健身房等，也都運用大面開窗設計，將自然綠意引進室內，無論是品嚐美食、小酌、運動都能將四周景致收於眼底。

整間酒店共規劃了 222 間客房，其中的 16 間除了更寬敞的坪數外，更配備含有戶外傢具的私人陽台，透明拉門全展開，彷彿青山與藍海景致觸手可得。客房內以大量的木質調為元素，搭配偏大地色調的布質傢具，為整體簡約風格中注入一抹溫潤質感；在其他客房內的隔間拉門上亦注入了山海語彙，讓設計理念如實從外貫穿至室內。

4
5
6

4.5. **寬闊明亮的客房設計** 寬敞坪數的客房擁有最佳觀景視野，配有客餐廳、私人陽台外，就連衛浴和起居室的尺度也很寬闊。6. **飽覽綠意盎然山景** 飯店四周坐擁山景，房內設計大面開窗，就算在室內休息也能飽覽美景！

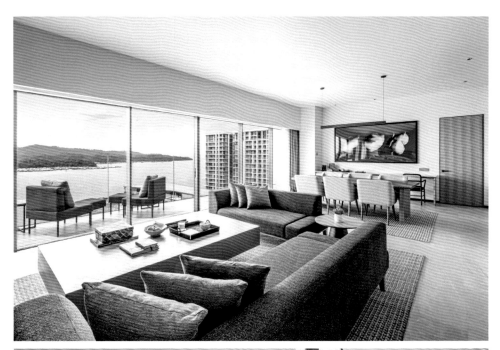

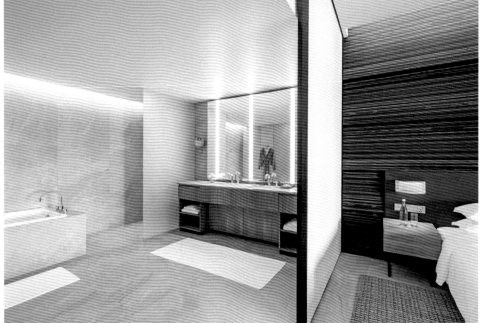

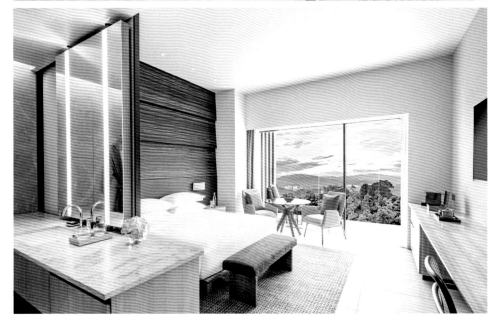

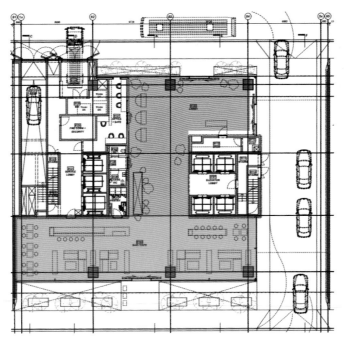

Reception、Lobby Lounge

ADD (All Day Dining) – ON22 Restaurant

從接待入口串接大廳,藉由
空間的轉折轉化旅入的心
境。ON22 餐廳設有一座
迴旋樓梯,沿著樓梯向上則
會來到 ON23 屋頂酒吧和
無邊際天台泳池。

Rooftop – ON23 Sky Bar、Fitness Centre & Pool

Designer Data

設計師：隈研吾

設計公司：隈研吾建築都市設計事務所

網站：kkaa.co.jp

Designer Data

設計師：Melinda Looi

設計公司：Melinda Looi

網站：melindalooi.com

Project Data

品牌名：哥打京那巴魯凱悅尚萃酒店

地點：馬來西亞

坪數：不提供

樓層：地上 23 樓

房型：客房（1 張特大床／2 張單人床）、峰景房（1 張特大床／2 張單人床）、海景房（1 張特大床／2 張單人床）、豪華房（1 張特大床）、峰景豪華房（1 張特大床）、套房（特大床）、海景套房（特大床）

設施：大廳、ON22 餐廳、ON23 屋頂酒吧、天台游泳池、健身房、會議廳

建材：竹、磚、塗料、玻璃

7 8

7. **取材自在地，減少對環境的破壞**　入口迎賓處以竹子作為立面裝飾，符合隈研吾一直以來使用自然建材、以減少對環境破壞的設計原則。8. **盡顯當地手工藝傳統**　這幅懸掛在大廳牆上的作品，若細看會發現罕有的大王花在木雕中盛放。

The Standard, Bangkok Mahanakhon
鮮活色彩、繽紛元素，展現曼谷千姿百態

「The Standard, Bangkok Mahanakhon」座落於泰國曼谷市中心，由西班牙鬼才設計師 Jaime Hayon 攜手品牌團隊貫徹「Anything but standard」品牌精神，呈現獨具一格的曼谷文化多采，更榮獲 Condé Nast Traveler 評選「2023 年全球最佳新酒店」之一。

設計心法

1. 設計與城市特色、元素合而為一。
2. 鮮明色彩為空間創造生命與活力。
3. 藉由天馬行空回應品牌核心精神。

文、整理｜Cecilia Tai　圖片暨資料提供｜Hayonstudio

1. **「非典型」的建築外觀**　這座高 314 米的大廈由 Ole Scheeren 設計，又被俗稱為「像素化建築」或「俄羅斯方塊大廈」，是這座城市最引人注目的建築之一。2.3. **豐富色彩中看見在地化與精緻感**　內部鮮明的顏色佈置，視覺相當豐富。大廳入口裡，來自當地的手工藤製吊燈、自然感水磨石地坪、藍綠色調軟裝與熱帶植物交織其中，精緻與活力相得益彰。

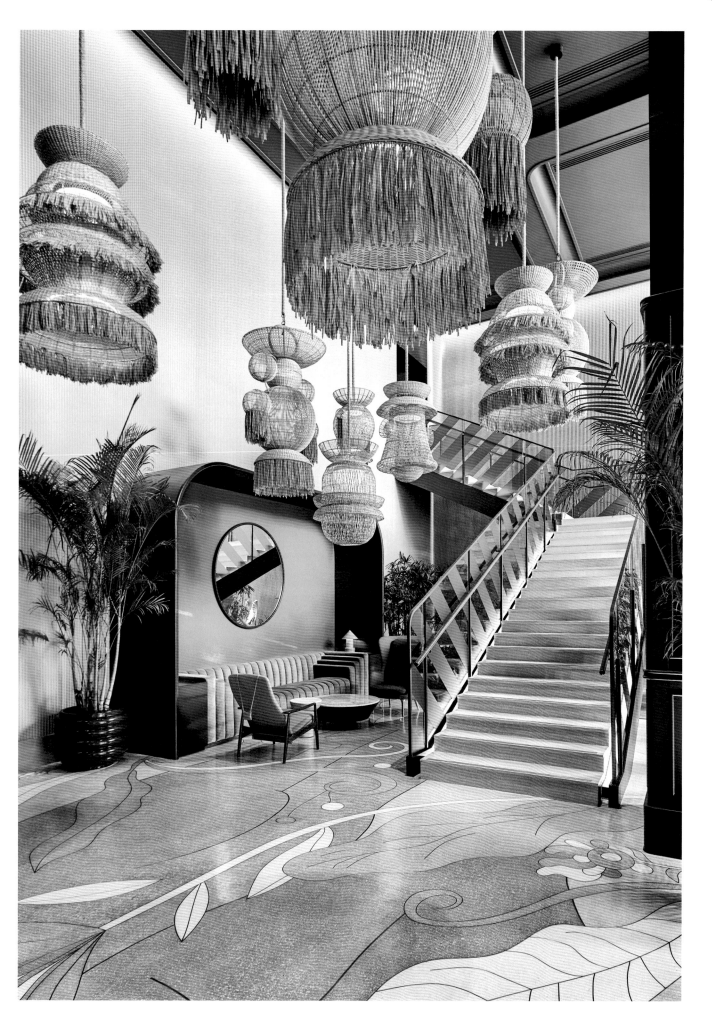

The Standard 國際集團旗下精品酒店品牌「The Standard」，乍看名字會以為這是間中規中矩的酒店，但其實不然，「不囿於標準」（anything but standard）才是品牌的核心精神。隨著泰國房地產開商 Sansiri 入股投資後，將事業版圖擴展到了亞洲，繼美國紐約、邁阿密，英國倫敦、馬爾地夫後，先於泰國華欣成立 The Standard, Hua Hin，緊接著又推出了位於曼谷的亞洲旗艦店 The Standard, Bangkok Mahanakhon。本店特別延攬到鬼才設計師 Jamie Hayon 親自操刀，他以多層次設計，從波西米亞風、裝飾藝術復興風格，再到復古魅力設計，以豐富多樣描繪酒店，同時反映出曼谷都市千姿百態的風采。

視覺與味覺雙重饗宴

酒店就設立於在大京都大廈，佔據 78 樓層中的 18 層，包含 155 間獨特的風格客房、4 間別緻的餐廳、1 間黑白趣味茶館、曼谷最高的高空酒吧及以商業天際線為背景的室外泳池等，正如所有 The Standard 酒店一樣，這裡提供一系列氛圍鮮活的餐廳、酒廊、酒吧和夜生活場所。

美國之外第一家「The Standard Grill」是飯店的主餐廳，其靈感源自該品牌最初位於紐約的著名餐廳，採用圓角、木牆板和鋪陳釉面磚的加泰羅尼亞拱頂，體現中世紀現代風格。「Tease」為一間充滿幾何元素的茶室，其靈感源自約瑟夫・霍夫曼（Josef Hoffmann）的幾何藝術和 20 年代維也納咖啡館，視覺上採用時尚又吸睛的黑白配色，牆壁則以俏皮的雕塑裝飾，是喝下午茶的最佳去處。「Mott 32」是最著名的香港粵菜餐廳在泰國的第一家分店，設計師選擇了亞洲殖民美學表現，風格較為低調。位於 76 樓的「Ojo」餐廳宛如玫瑰金珠寶般閃閃發光，由屢獲大獎的主廚 Francisco Paco Ruano 主理，比飯店住房更早開幕，早已靠著美味的墨西哥料理吸引曼谷上流人士。

酒店中的高飽和色彩，製造了許多感官刺激，但想取得靜謐氛圍，以商業區天際線為背景的泳池，亦能讓旅客放慢腳步，盡享都市叢林裡的愜意時光。隨著酒店開幕的 78 樓「Sky Beach」，一舉成為曼谷最高的空中酒吧！即使沒有住宿，遊客也可以前往空中酒吧飽覽 360 度零死角曼谷的城市風景。

獨特客房開啟奇幻旅程

酒店房間包含共 9 種不同的多樣化格局，從舒適套房、附開放式小陽台到可容納多人派對的閣樓套房，同樣由 The Standard 內部設計團隊和 Jaime Hayon 合作，打造獨一無二的風格。房內整體皆以白色、米色或奶油色等中性色為基礎，鋪陳出寧靜的臥室氛圍，適度配置色彩鮮明的傢飾、撞色系傢具、跳脫傳統的沙發及圓角燈等，適度注入 Jaime Hayon 代表性設計語言，讓繽紛色調與舒緩柔和的氣氛取得完美平衡。此外，每層樓梯廳間都透過不同色調佈置，展現各樓層迷人風格，並透過隱藏在視線中的美術元素，向旅客分享曼谷充滿活力的藝術文化。

4. **將紐約時尚搬進曼谷** 在紐約備受喜愛的燒烤餐廳「The Standard Grill」成功進駐亞洲市場，Jaime Hayon 偕同酒店設計團隊將品牌精神復刻於此。5.6. **黑白幾何線條刺激視覺感官** 「Tease」可以說是整間酒店裡使用色調相對單純空間，不過雖說只有黑白，但設計師仍藉由結合幾何元素製造出驚艷的效果，顛覆人們的視覺感官。

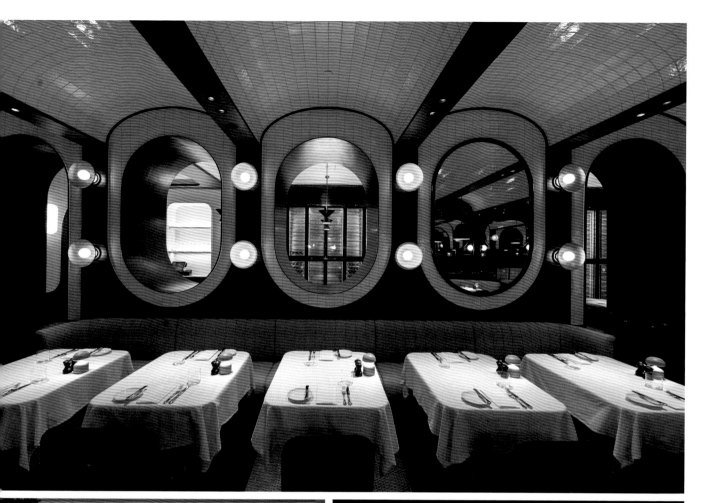

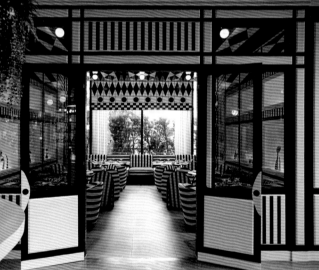

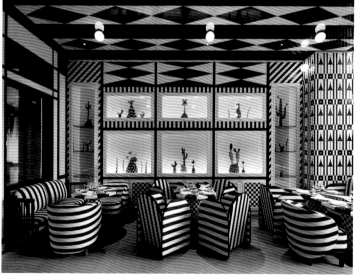

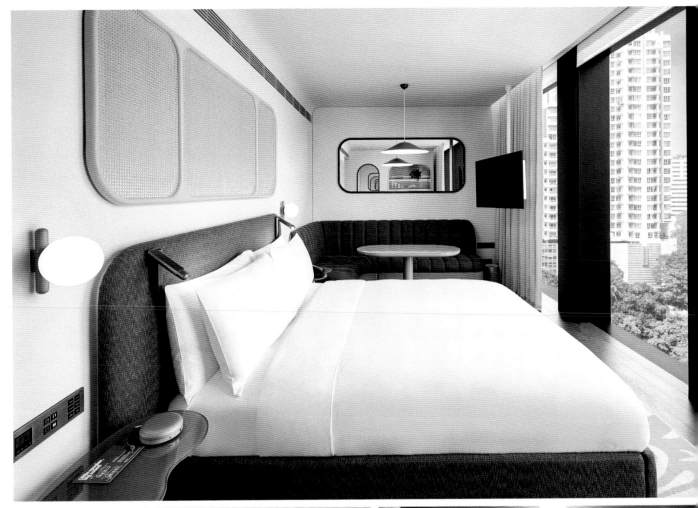

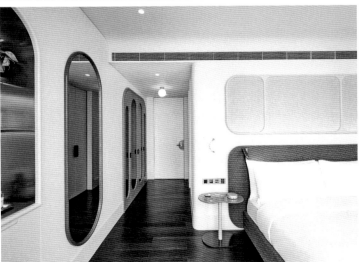

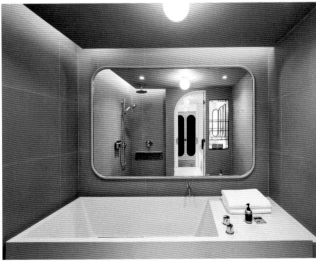

7.8. **關於空間的色彩遊戲** 室內格局妥善發揮了摩天大樓建築的優勢，讓每間客房坐擁遼闊的城市景觀。靈活運用色彩，為房內帶來更多視覺樂趣。9. **一氣呵成的奇幻風情** 鏡面、沙發、衣櫃、書桌等傢具都融入了圓滑的曲線設計，訂製藤邊牆飾、拱形金屬飾面，再到有色玻璃櫃門，每個元素都經過精緻細膩，再揉合溫暖的橙色、清新薄荷綠、靛藍等，營造復古又奇幻的迷人魅力。

7	
8	9

Designer Data

設計師：Jaime Hayon

設計公司：Hayonstudio

網站：hayonstudio.com

Project Data

品牌名：

The Standard, Bangkok Mahanakhon

地點：泰國·曼谷

坪數：不提供

樓層：78 層樓中的 18 層樓

房型：9 種不同房型、155 間

設施：交誼廳、餐廳、游泳池、健身房、酒吧

10 11

10. **多功能核心場域**　The Parlor 位於酒店大廳旁，是一個輕鬆的社交場域。華麗的深綠色、紅色和海軍藍色調，搭配著當地和國際藝術家的作品，營造俱樂部的氛圍；客人可於此工作或用餐，酒店也會定期於此舉辦講座、酒會和 DJ 表演等。11. **滿足饗客味蕾**　酒店進駐了多樣的餐廳、餐酒館等，滿足品嚐美食人的味蕾。

福岡麗思卡爾頓酒店
品牌深入地方體現新和洋印象

「麗思卡爾頓酒店」是萬豪集團旗下的高端奢華品牌之一，目前於 35 個國家與地區，經營 110 多家酒店，並且正在開發一系列的品牌項目，其中包含於日本九州新開幕的「福岡麗思卡爾頓酒店」。此次維持品牌一貫的精神與信念，同時深入地方城市文化進行在地化經營，於空間設計與軟體服務融合西式簡潔及福岡當地傳統文化體現新和洋印象。

圖片提供｜Christopher Cypert

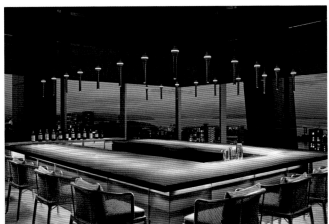

圖片提供｜Christopher Cypert

設計心法

1. 酒店採用福岡傳統「博多織」融合西方設計。
2. 酒店內四間不同類型餐廳體現福岡美食文化。
3. 硬體設計搭配軟性藝術與活動饗宴豐富旅程。

文｜張景威　圖片暨資料提供｜Christopher Cypert、福岡麗思卡爾頓酒店、Yuki Katsumura

| 1 | 2 | 3 |

1.2. **進駐福岡市中心最高樓，以示尊榮感**　酒店進駐大名花園城（Fukuoka Daimyo Garden City）綜合大樓，是福岡市中心商務區內最高的城市生活綜合建築。3. **現代設計 X 傳統博多織賦予空間靜謐氛圍**　酒店設計融合現代設計與福岡絲綢及和服的傳統色織工藝──博多織，賦予空間神秘靜謐的色彩，讓旅人心靈得以平靜放鬆。

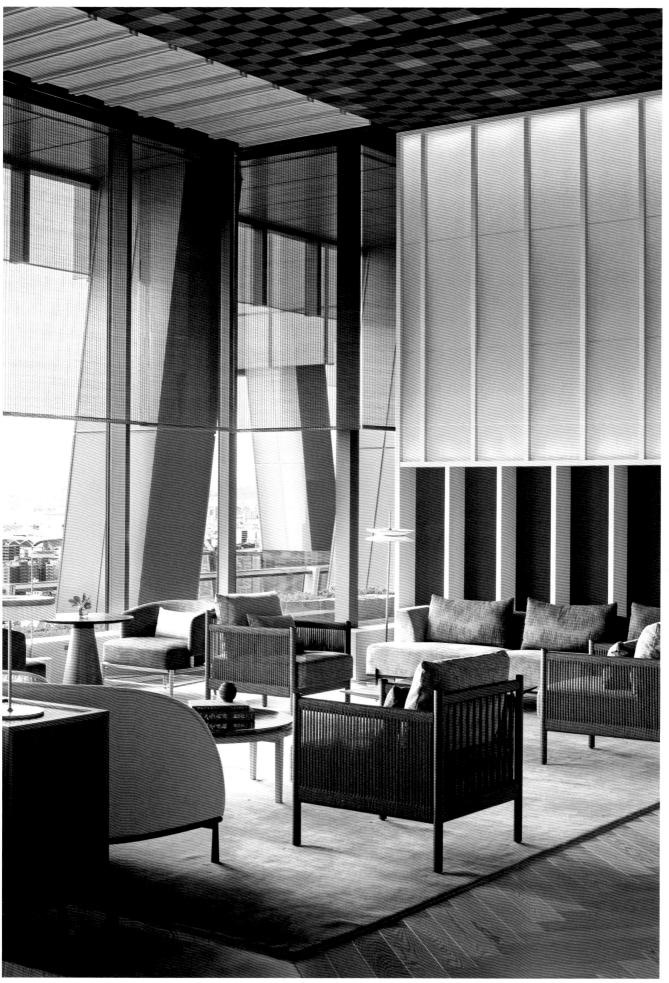

圖片提供｜Christopher Cypert

福岡麗思卡爾頓酒店是麗思卡爾頓酒店集團自 1997 年進駐日本以來，從東京六本木、栃木縣日光市、京都、大阪、沖繩、北海道二世谷後開設的第七間酒店。這次選在福岡設點起因於福岡曾是海上絲路中轉站，一直到今日仍是聯繫日本與亞洲其他地區的主要門戶之一，並以生機勃勃的創業精神、傳統工藝與美食文化聞名，此次福岡麗思卡爾頓酒店即座落於市中心商務區內最高的綜合建築「大名花園城」（Fukuoka Daimyo Garden City）玻璃大樓主樓內，高樓層可由不同面向分別俯瞰福岡市與博多灣，感受繁華市容與璀璨海景。

傳統「博多織」貫穿空間，融會現代與古典

國際級的麗思卡爾頓酒店在日本的各個城市設點，始終保有品牌一致性的企業策略「打造富有特色以及差異化的服務」，此次福岡麗思卡爾頓酒店由來自澳洲墨爾本的「Layan Architects + Designers」操刀空間設計，將源自福岡絲綢及和服的傳統色織工藝「博多織」（Hakata-ori）貫穿於酒店整體，從屏風、雕塑擺設、繪畫裝飾到由當地工匠打造的紡織品等每一處細節，都呈現了優雅深厚的福岡色彩，現代化的空間設計融合博多織與當地傳統竹編，體現寧靜、獨特的和風韻味，有如身處繁華都市中的一處靜謐綠洲。

從空間設計與軟體服務享受奢華旅程

酒店內設有 4 間餐廳與大堂酒廊及酒吧，展現福岡豐富多元的美食文化；3 樓以宴會廳與婚宴廳為主軸：設有兩個多功能宴會場地，分別為佔地 102 ㎡（約 31 坪）的麗思卡爾頓多功能廳（Ritz- Carlton Studio）和 334 ㎡（約 101 坪）的麗思卡爾頓宴會廳（Ritz-Carlton Ballroom），能夠舉辦不同規模及形式的商務會議及聚會，同樣位於 3 樓的還有酒店的禮堂（Chapel）則是揉合西方及日本傳統文化元素的婚宴場所；酒店最高樓層 24 樓設有行政酒廊、水療中心、健身房和游泳池等休閒設施，令旅人於大樓的至高點放鬆身心靈的同時亦將博多灣的迷人的美景盡收眼底。此外，酒店提供一系列藝術與活動饗宴豐富旅程，圍繞在「自然」、「探索」、「責任」及「文化」等主題之下，滿足各種年齡層的賓客。

而酒店於大樓的 19 ～ 23 樓共設有 167 間面積達 50 ㎡（約 15 坪）的客房以及 20 間面積由 75 ㎡起（約 23 坪起）的套房，房間具有三大面向：城市風景、大濠公園與博多灣景，在不同的客房裡能感受到迥異的福岡氣息。房間內設計同樣延續公共空間的優雅韻味，並以白色、灰色和藍色為主色調，搭配淺色木鑲板與現代傢具，體現大氣與寧靜，所有客房內都擺有福岡的傳統工藝——藍灰色小石原燒陶盤，賦予沉浸式的文化體驗。

4. **利用格柵賦予穿透寧靜用餐空間**　Genjyu 餐廳以藍、綠為主色調，並利用格柵創造穿透感並保護隱私，讓客人在不被打擾的環境下享受美食。5. **酒吧璀璨天花有如船隻往來場景**　Bay 酒吧的空間設計靈感源自博多灣船隻往來的場景，璀璨天花有如海中的點點星火。戶外設有露台，賓客可一邊欣賞美景，一邊享受美食、調酒。

4

5

圖片提供│Christopher Cypert

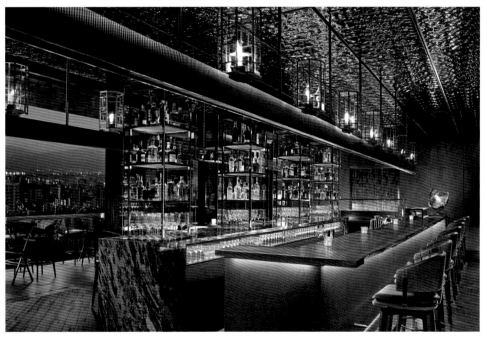

圖片提供│Christopher Cypert

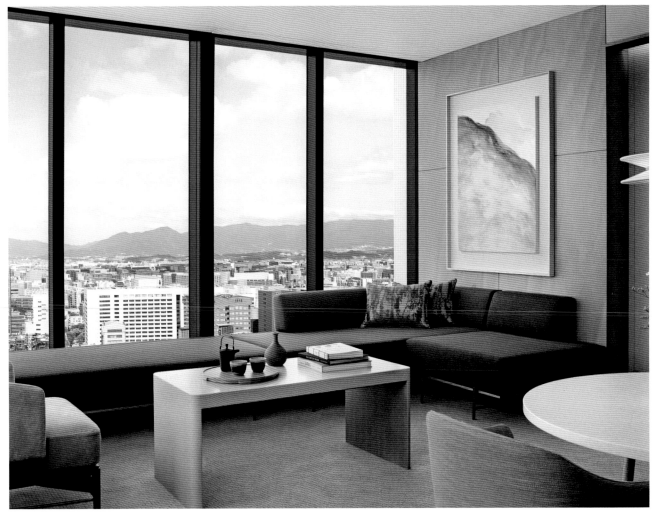

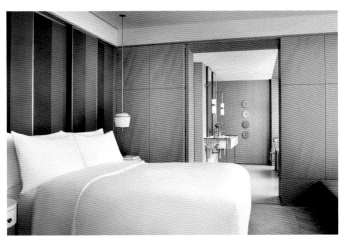

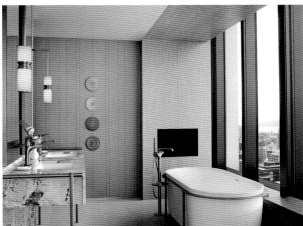

6. **豪華套房大開窗設計引美景入室** 位於 24 樓的豪華套房佔地 26 坪，具有獨立起居室，大面開窗設計能俯瞰福岡景色，引美景入室放大空間尺度。7. **木色 X 跳色於高雅中形塑層次** 豪華套房臥室內以木色地坪與立面提供溫潤、寧靜的舒眠場域，而床頭藍色、褐色跳色搭配兩側吊燈展現高雅層次。8. **溫潤素材搭配金屬設備展示低調奢華** 豪華套房衛浴內於窗台邊配置獨立浴缸，在此沐浴能將天際線的美景盡收眼底。而洗面檯選用來自巴西的 Mont Carmelo 花崗岩搭配金屬支架與龍頭體現奢華印象。

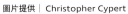

6	
7	8

Designer Data

設計師：Layan Architects + Designers 設計團隊

設計公司：Layan Architects + Designers

網站：www.layan.com

圖片提供│Christopher Cypert

Project Data

品牌名：福岡麗思卡爾頓酒店

地點：日本・福岡

坪數：不提供

樓層：大名花園城 1 樓、3 樓及 19 ～ 24 樓

房型：兩單床房、雙人床房、總統套房、麗思卡爾頓套房

設施：接待大廳、餐廳、酒吧、宴會廳、禮堂、行政酒廊、水療中心、游泳池、健身房

建材：木頭、花崗岩、金屬、塗料、玻璃

圖片提供│ Yuki Katsumura

圖片提供│ Yuki Katsumura

9. **西餐採用可持續當地食材** Viridis 餐廳內提供西式料理，以本地可持續食材入饌，強調「由農場到天空」的創意餐飲概念。10. **提供經典特色日本料理** Genjyu 餐廳呈獻三款最具特色的日本精緻料理──懷石料理、壽司以及鐵板燒。

9　10

阿里山英迪格酒店
深入鄰里探索阿里山無盡藏

IHG 洲際酒店集團旗下、台灣海拔最高國際精品度假酒店「阿里山英迪格酒店」於 2023 年初正式開幕，擁有獨特自然風光與豐富生態資源的阿里山，酒店從空間設計到五感體驗，都緊扣著這片土地的故事，提供舒適的客房和高品質的設施與服務，規劃與鄰里文化相關的體驗活動，期待成為旅人開啟阿里山寶藏的鑰匙。

 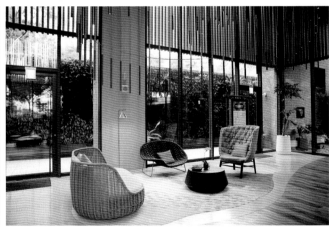

設計心法

1. 深入理解在地文化與環境轉譯為設計元素。
2. 提供奢華體驗的同時秉持自然永續化經營。
3. 藝術融入空間與陳設讚頌在地故事與價值。

文、整理｜楊宜倩　資料提供｜阿里山英迪格酒店　攝影｜Eddie

| 1 | 2 | 3 |

1. **在晨光下享用早餐**　餐廳設有戶外座位區，設計瀑布水道呼應室內座位區地坪蜿蜒步道。2. **竹林意象塑造迎賓大廳**　挑高大廳汲取高聳竹林意象，地坪兩種材質拼接出林中小徑，通往接待櫃檯。3. **格柵包覆建築立面**　建築體外觀採用石牆，並以阿里山森林小火車檜木車廂為靈感外覆格柵。

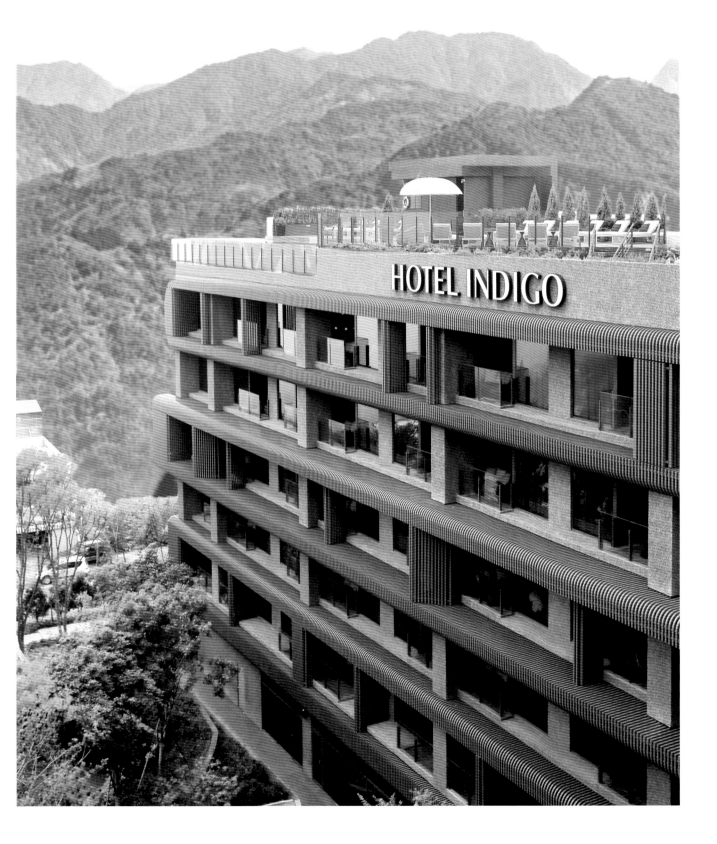

阿里山以優美的自然風光、高山茶與林業文化著稱，這些條件也伴隨著交通的不便性與營運的挑戰。在精品設計酒店與帶給旅客鄰里文化旅居體驗的雙重命題下，阿里山英迪格酒店的設計核心，便是將現代奢華與當地文化和環境相結合。從宛如阿里山檜木森林小火車意象的建築，步入以月台、枕木為主題的走道，推開綴有阿里山林鐵軌跡的大門，象徵探索旅程就此出發。步入大廳，宛若置身竹林中，與山林綠意相互連結；從櫃檯辦理完入住手續，將進入一個受到哈莫（鄒語 Hamo）神傳說啟發的聲音劇場，在火車鳴笛聲、台灣藍鵲及走過落葉堆的聲音伴隨下，穿越光影交錯的幾何造型隧道，迎面而來豐收的小米田，是洋溢足食喜悅的餐廳。電梯內部是全高度的 LED 屏幕，畫面上的櫻花在電梯上升時從空中飄落，當電梯下降時花瓣從地面翩翩飛起，即使不是賞櫻的季節也能感受櫻吹雪的浪漫。走廊鋪設櫻花圖案的地毯，沿途則有台灣藍鵲不時出現指路，廊道一側的大面窗景，連結了旅客與在地；客房門口以幾何切面造型標示房號，不同的顏色代表內部配色，電鈴周圍燈光亮起，代表這間房請勿打擾。

酒店設計傳頌在地故事與永續

酒店設計融入鄒族神話以及傳統編織，並以阿里山的自然風光和文化背景為靈感，紅、藍雙色應用在各個空間中，是源自台灣藍鵲銜火種救族人燙紅鳥喙的神話故事，讓旅客與阿里山的文化遺產建立聯繫，除了融入於公共空間和客房中之外，衛浴空間更是將編織紋理融入在牆面，透過螢火蟲意象的燈光點綴在牆上，突顯阿里山擁有乾淨的空氣、森林與水源，將阿里山林間文化體現在整體設計中。酒店全棟為黃金級綠建築，向阿里山呈上最高敬意，採用可持續材料和節能技術回應對保護自然環境的承諾。酒店擁有自己的蓄水池和廢水處理器，可將冷氣機散發的熱氣用於加熱熱水，並將汙水過濾後再利用於沖馬桶及澆花以節約水資源。

提供旅客深刻難忘的住宿體驗

客房設計以鄒族、台灣藍鵲為設計靈感，從床頭飾板、地毯、櫃子都以紅、藍兩種色調，營造出兩種不同的客房視覺，房內使用茶具、公共區域木雕擺件等都出自當地工藝師手筆或與藝術家合作。酒店注重與旅客互動，透過社群媒體分享酒店的特色和與在地文化相關的體驗活動，如採茶、自製檜木手工皂、群山環繞的晨光瑜伽等，讓旅客感受到與其他飯店不同的獨特住宿體驗。考慮山區常下雨，酒店還有雨備方案！提供桌遊、UNO、疊疊樂、敲冰磚或 Switch 健身環等遊戲，推開陽台落地門，在雨聲山嵐相伴下和家人好友共享離塵的放鬆消遣時光。

客房備品選用 Serta 舒達床墊，配載先進的「小美犀智能管家」與 Harman Kardon Soundbar 音響，衛浴設施仔細講究，採用 TOTO 免治馬桶、Hansgrohe 衛浴設備和瑞士沙龍級 Valera 吹風機，以及全台首家使用「時尚老佛爺」Karl Lagerfeld 飯店的沐浴備品，豪華房以上房型更配有單體浴缸及 B&O 藍芽音響，讓旅客下榻山林間也能享受高規格款待。

頂樓則規劃有無邊際泳池、高空酒吧、觀星平台、熱水池及健身房等設施，讓旅客放鬆身心，在山間各種天氣變化中，欣賞雲海景致或浪漫星空，留下對阿里山的嶄新印象。

4.5. 沉澱情緒打開感官體驗阿里山 大廳通往電梯與餐廳之間，旅客要穿越一個宛如洞穴的幾何造型隧道，沿途會聽見在阿里山漫遊會聽見的聲音，牆上也鑲嵌代表阿里山自然風情元素的燈飾。**6. 以豐收意象襯托桌上美饌** 餐廳設計取小米豐收意象，天花板與隔屏的造形色彩象徵秋收的豐饒，從神話提煉出來的紅、藍雙色，也應用在傢具設計，呼應整體設計概念。

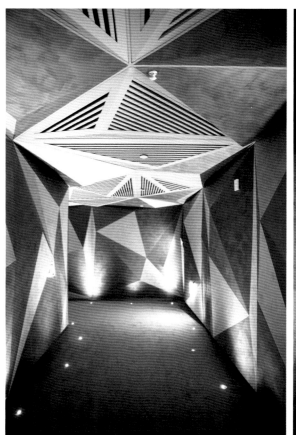

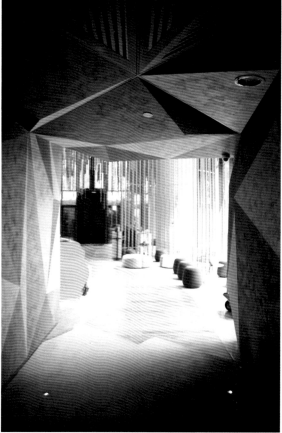

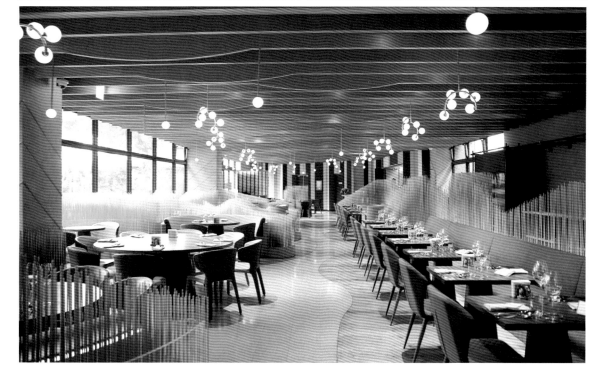

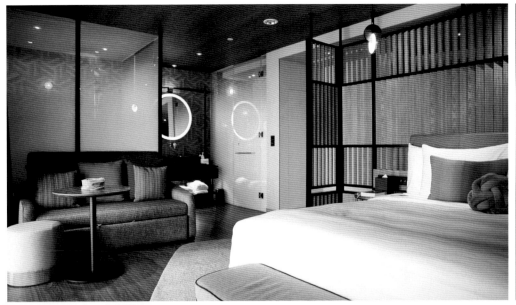
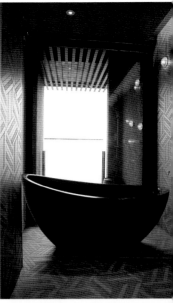
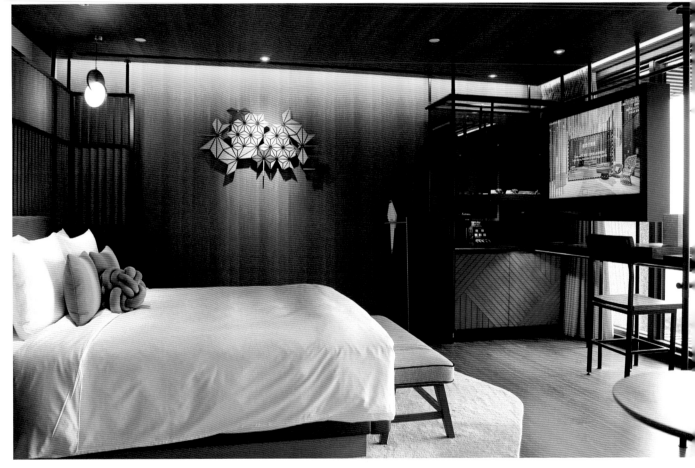

7.8. **受當地文化啟發的設計** 幾何造型表現楓葉的床頭飾板、雲海及編織地毯、獵人風迷你吧櫃子等；與自然景觀相連的浴室區域，藉燈光與窗景營造放鬆紓壓的洗浴時光。9. **與自然景觀相連的元素** 室內裝飾和傢具優先使用木材、石材等天然材質，照明採用當地的鳥類為靈感，窗簾和地毯等織品可以吸收聲響，營造安靜舒適的環境。迷你吧免費提供多款酒類、軟性飲料，並選用藝術家林炎霖的紫灰志野茶具，供旅客隨時在私人陽台享用。

7	8
9	

Designer Data

設計公司：MOD 和 Steven Leach Group 的 SL+A Hotels

網站：modonline.com ／ www.sla-group.com

Project Data

品牌名：阿里山英迪格酒店

地點：台灣‧嘉義

坪數：12,360 ㎡（約 3,738.9 坪）

樓層：地上 6 樓，地下 2 樓

房型：精品房、豪華房、開放式套房、單臥套房

設施：高空無邊際水池、熱水池、觀星平台、健身房、

SPA 芳療室（2023 年 11 月完工）、餐廳、宴會廳、

VIP 廳

建材：磁磚、鐵件、木皮板、木地板

10. **智能管家小美犀**　每間客房配備「小美犀智能管家」系統，可通過聲控開關燈光、調節冷氣、播放音樂、查詢天氣和推薦附近景點。11.12. **藝術引領認識阿里山**　藝術家洪郁雯創作作品《無盡藏 Infinite》，抽象的銅線雕塑旋轉時的光影變化，展現阿里山四季風采與無窮寶藏。位在戶外用餐區的藍鵲裝置藝術，寓意化身金鳥向日出的方向展翅飛翔。

10 | 11 | 12

EOSO 雲頌酒店
貫徹海邊烏托邦的隱世居所

座落在大陸河北秦皇島黃金海岸，2023 年 5 月甫開幕的「EOSO 雲頌酒店」，以「心歸之境」為設計發想，將酒店視為私人住宅，客房與獨立庭院連結，周遭的天光海景最大化地引入室內，並融入當地文旅社區的特色，從大廳到臥室佈滿私藏的名家畫作、設計傢具，形塑具代表性的精品文藝酒店。

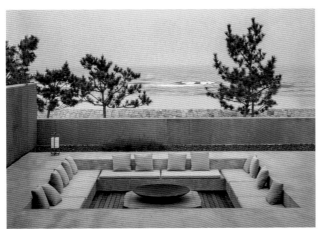

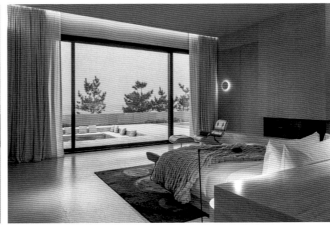

	3	
1	2	4

設計心法

1. 運用入門步道、枯山水園林，形塑寧靜悠遠的過渡地帶。
2. 以壁爐、原石凝聚回到家的溫馨氛圍，削弱生硬酒店感。
3. 客房圍塑私人庭院，大面積融入地景，模糊室內外界線。

文｜Aria　圖片暨資料提供｜B.L.U.E. 建築設計事務所

1.2. **內外美景交融**　客房以落地大窗銜接室內與戶外的私人庭院，讓視線能向外無限延展，坐擁海岸風光，空間與自然美景相互交融。3.4. **低矮圍牆，與地景融合**　雲頌酒店為 U 型建築，中央兩層主樓搭配兩側翼樓，僅有 12 間房，周遭刻意採用低矮的石牆，與自然環境呼應，能巧妙隱入地景。面向海岸安排觀海平台，並嵌入無邊際泳池，體驗海天一色的壯闊景觀。

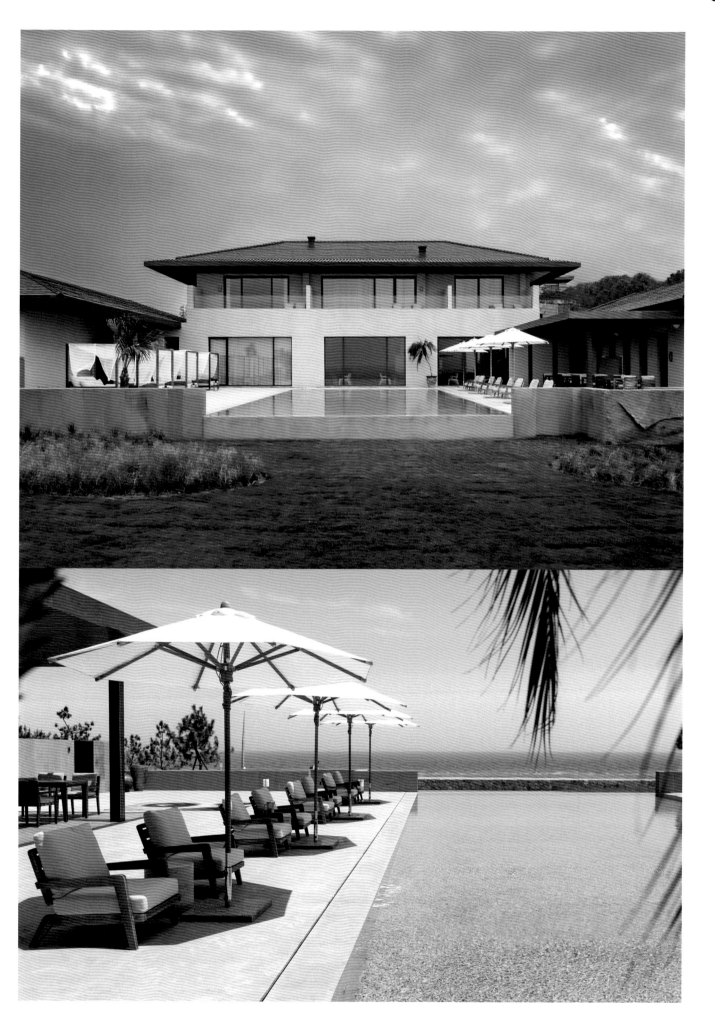

位於渤海秦皇島的阿那亞社區，被譽為「海邊的烏托邦」，有著濃厚的藝術人文氛圍，是近期新興的文旅度假勝地，也成為許多年輕人、小家庭追求的第二居所。而座落於此的雲頌酒店有著面向海岸的天然優勢，同時也緊臨知名地標──阿那亞禮堂、孤獨圖書館。B.L.U.E. 建築事務所設計總監青山周平提到，「順應當地的人文氣質與緩慢步調，酒店從周遭環境汲取靈感，以木質、石材喚起原生美感，並融入業主長年收藏的藝術品，定調為藝術美學與寧靜自然兼具的濱海隱世居所。」

枯山水園林，回歸寧靜氛圍

從外觀看，這座僅有兩層樓的酒店保留原有私宅的建築樣貌，比起一般高樓酒店更多了親近感，而 U 字型的建築布局在中央納入 17 米長的無邊際泳池，與海景藍天相互呼應，能盡情享受開闊的自然景觀。因此，便以「心歸之境」作為設計主軸，營造宛如回家的沉浸體驗。

從入口進入，即能看到蜿蜒 10 米以上的石階走道，一旁則布置草坪、沙礫、青松鋪陳的枯山水園林，和緩地散布在占地 500 ㎡（約 151 坪）的庭院內。青山周平說，「原先入口與外部道路間的距離較短，特意拉長動線，沉澱旅客快速的節奏，行進之間逐漸彰顯靜謐感受。」推開酒店主樓的銅質大門，寬闊的落地窗景環抱大廳，能一眼望盡海景。而大廳不同於一般的配置，迎面而來的是開闊的沙發區，捨棄制式的招待櫃檯，將櫃檯位置退縮到角落，並改以黑胡桃木長桌取代，巧妙隱去前臺的存在，藉此削弱冷硬的酒店感，營造宛若在自家客廳招待客人的體驗。不只空間緊扣設計策略，在服務上也為旅客配置私人管家，透過專屬人員，從入住的基本服務，到預約外部餐廳、阿那亞社區的導覽，都能進行客製化的調整，精緻的一對一貼身服務，提升賓至如歸的溫馨感受。

由於原有的格局限制，將會客廳與餐廳結合，並巧妙點綴名家設計與傢具，像在中央安放瑞士 Tatzelwurm 蛇型沙發與德國 Spartherm 燃木壁爐，19 世紀的寮國銅鼓則作為茶几擺飾。一旁的餐廳安排 Freifrau 長凳，並搭配 Lazybones 的皮革扶手椅當作餐椅使用，餐廳牆面則覆蓋大面積的藝術壁毯，廊道還能欣賞到達利的雕塑品，讓人不論是用餐或休憩，都能體驗如同美術館般的深厚藝術底蘊，也與當地的人文氣息相呼應。

納入私人庭院，室內外無縫延伸

客房延續公共空間的主軸，以壁爐作為主要的視覺元素，青山周平提到，「壁爐能引起旅客對家的共鳴，讓外在的旅途體驗化作歸家一般的心安平和。」同時搭配法國白洞石、北美橡木，溫柔的奶油色調奠定整體空間的沉靜氛圍。而在燈光上，刻意選擇比一般尺寸小一半的燈具，並將間接光源藏在牆下、床下，「柔和燈光漫射在周圍，與淺色調的天然材質融合，卻看不到燈具，低調消解空間中的人工氣息。」入住體驗更為放鬆療癒，展現家的溫馨感。

為了突顯與海岸比鄰的天然優勢，客房運用落地大窗，與泳池、庭院相連，室內外界線消融，美景無限延伸。有些房間甚至擁有獨立的私密庭院，安排下沉式的圍爐區與私人泳池，坐在戶外能遠眺海景，享受不被打擾的寧靜時刻。客房之間則以矮牆、植栽分隔，保有良好隱私的同時，石牆也巧妙融入地景，不顯突兀。

5. **長桌取代櫃檯，功能更具彈性**　有別於一般酒店，在這裡以長桌取代前臺，並安排在角落，除了能更親切地與旅客互動，長桌也兼具後方威士忌酒吧的吧檯，提供入住、品酒等多功能服務。6. **充滿藝術氣息的私邸客廳**　以私邸客廳為設計主軸的大廳，佈置 Tatzelwurm 蛇型沙發，牆面安排壁爐、藝術掛毯，中央點綴寮國的復古銅鼓，在感受濃厚藝術氣息的同時，也能讓旅客有回到家的親近感受。

5

6

1F

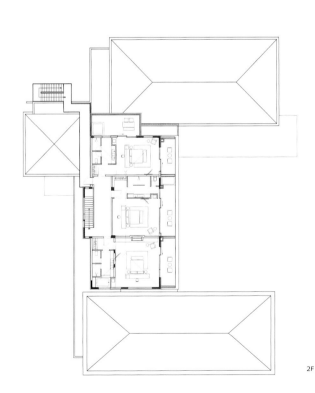

前院向外拓寬，拉長與大門的距離，
從外而內進入能沉澱心靈。而通往2
樓的樓梯入口轉向，與大門更近，進
入室內就能直接上樓，有效縮短動線。

2F

Designer Data

設計師：青山周平

設計公司：B.L.U.E. 建築設計事務所

網站：www.b-l-u-e.net

Project Data

品牌名：EOSO 雲頌酒店

地點：大陸‧河北

坪數：1,200 ㎡（約 363 坪）

樓層：地上 2 樓

房型：雙人房

設施：酒吧、餐廳、泳池、花園、停車場

建材：白洞石、德國米黃、芝麻灰、木化石、白橡木皮、黑胡桃木木飾面、米色肌理塗料、淺灰色微水泥、黃銅

 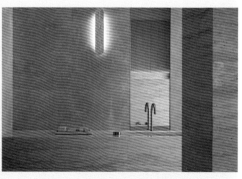

7. **訂製傢具與藝術品，增添精緻感** 不只大廳，客房同樣安排設計傢具與訂製的藝術品，像是安排燃木壁爐、Eames 躺椅，而地毯則是由藝術家創作圖案，尼泊爾匠人手工製作，獨一無二的設計增添精緻質感。8. **優雅高級的衛浴空間** 衛浴採用義大利 CEA 龍頭和 Antonio Lupi 浴缸，搭配奶油色的白洞石，簡約優雅，又帶有療癒質感，一旁則安排五星級酒店都指定使用的 Diptyque 經典沐浴備品和 Ploh 浴袍。

7 8

深圳南頭古城有熊酒店
老建築變身酒店，深度體驗古城文化

万科旗下以「人文度假」為概念的精品酒店品牌「有熊酒店」，自 2017 年開業以來便積極展開布局。由如恩設計研究室創始合夥人郭錫恩與胡如珊操刀的「深圳南頭古城有熊酒店」，以「城中村與繁華都市共存」為設計理念，將一棟舊住宅改造成為設有 11 間客房的精品酒店，藉此帶領人們重新認識城市原生的溫度與美好。

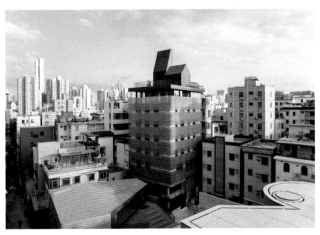

設計心法

1. 適度留舊與添新，以最低限度地的改造帶出建築新味道。
2. 將封閉空間局部打開，藉由延伸方式拉近與環境的距離。
3. 透過材料的運用，體現出空間的靈活多變性與豐富表情。

文、整理｜余佩樺　圖片暨資料提供｜如恩設計研究室　攝影｜陳顥

3
1 2 4

1.2. **建築立面並存著新與舊**　酒店保留原有的立面，簡單在外側覆加一層金屬穿孔鋁板，朦朧之間看過去和現在。3.4. **減少隔間，營造寬敞空間感**　派對客房內含前後 2 個陽台、客廳、雙臥房與雙衛浴之外，另還增設了一間類似書房的區域，輔以開放形式布局達到放大作用，也讓旅客能恣意地遊走其中感受環境。

有熊酒店名字中的「有熊」並非指熊出沒，是源自上古黃帝時期的部落名，寓意一種部落式的共享生活，背後隱含為入住者提供歸家的感受和深度城市人文體驗。而万科成立該品牌，便期盼透過有熊酒店的可持續營建，帶動城市更新，並持續讓一個個隱藏在宅院園林中或舊城老巷中的建築得到妥善修繕，因此，除了建築設計上強調與當地文化脈絡及城市肌理的融合，服務上也十分重視與所在地文化的結合。

擁有近 1700 年歷史的南頭古城，位於深圳的城市中心，從昔日的富庶古都演變為如今擁擠喧鬧的城中村。如恩設計研究室設計深圳南頭古城有熊酒店時，以日常生活作為靈感源，既保留了建築原有的混凝土結構和使用痕跡，也為內部創造出全新的公共空間，建立起過去與當下對話的同時，也得以讓人看見深圳的成長與變遷。

挖掘在地賦予當代設計更多的活力

為了讓設計能連結在地，如恩設計研究室謹慎地下筆，使新與舊、當下與過去相互交融。他們以兩種不同的建築語言應對城市複雜的肌理與碎片化的形態，建築立面由輕盈的屏罩包裹，而頂層則以厚重、富有表現力的形式，為古城的天際留下一道別致的輪廓。

酒店入口及公共區域有意地串聯併入當地的街道小巷，以融入南頭古城獨特的城市肌理之中。再深入到空間內部，如恩設計研究室則是將原本各樓層連接起來的樓梯，以切割、鏤空、拓寬等方式，創造出全新的垂直庭院。重新被打開後的建築立面及上方的天井，將自然光及室外景觀引入內，而全新的金屬樓梯懸置於垂直庭院之中，旅客可由此到達各層客房及屋頂平台，也能身處其中感受溫煦天光。他們認為切割並非僅僅意味著破壞，它同時也是空間與意義的創造，深圳南頭古城有熊酒店的設計融入了城市特徵，不斷變化的「切口」彷彿為旅人開啟了一個全新的入口，藉由入住通往過去，亦可感受真實的當下。

公私區域感受常民生活紋理

深圳南頭古城有熊酒店總共有 9 層樓，側重點各不相同，1、2 樓為主要公共區，包含接待區、餐廳……等；客房分布於 3～7 樓、共有 6 種房型可供選擇，房間面積 29～101㎡（約 9～31 坪）不等，每一間房的設計都不相同，為的就是要讓旅人能感受不一樣的風景；至於 8、9 樓則為天台酒吧與景觀天台，映射入城市的天際線，讓人得以窺見這座古城的各種變化。

由於南頭古城的風景日新月異，如同熙攘的巷道一般，其中，古城裡樓房上的屋頂平台也是獨有的景象，設計團隊特別在頂層設計中採用了平屋頂的形式，並加蓋了金屬結構，對於空間局促的城中村而言，這一個向上伸展的空間，將當道巷道的生活的畫面安放至設計裡，為公共空間帶來了新的詮釋。

5.6. **藉由設計回應城市樣態**　設計團隊捨棄大廳入口，改以低調形式融入當地的街道小巷和城市獨有的城市肌理之中，當旅人進入到空間裡便有一番感受。

7.8. **將建築結構層層剝開，拉近內外距離**　設計團隊將原建築結構、樓板進行切割，將外部景象引入的同時，也讓室內空間與室外環境連成一片。

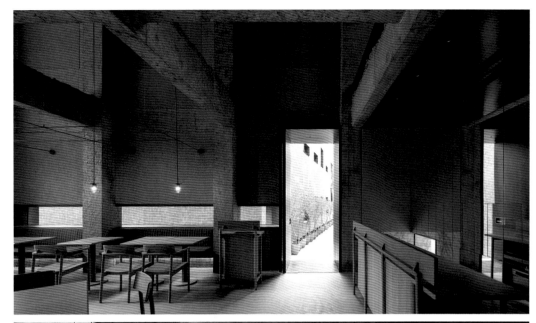

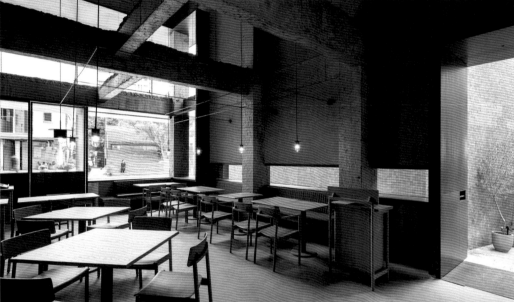

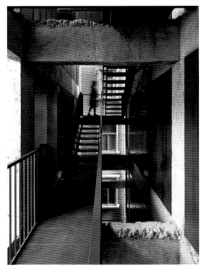

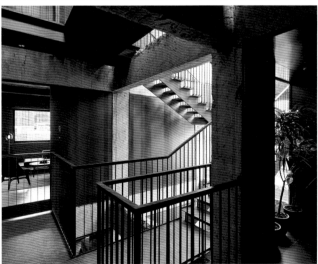

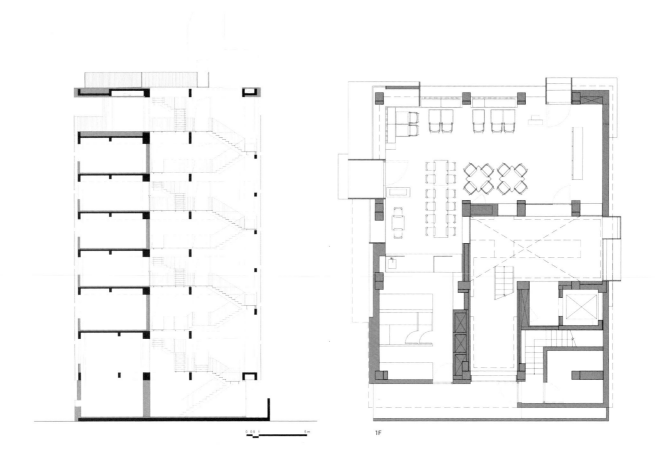

0 0.5 1 5m

1F

6F

7F

8F

整棟建築共9層樓，1～2、8～9屬於共領域，
3～7為私領域客房部分。團隊適度打開結構、
擴展空間，不只貫穿室內外，旅人也能停留其上
感受當地的城市景觀。

Designer Data

設計師：郭錫恩、胡如珊

設計公司：如恩設計研究室

網站：www.neriandhu.com

Project Data

品牌名：深圳南头古城有熊酒店

地點：大陸‧深圳

坪數：1,370 ㎡（約 414 坪）

樓層：地上 9 樓

房型：高級雙人房、豪華雙人房、豪華大床房、豪華
套房、臻選套房、派對客房

設施：接待處、餐廳、共享空間、天台酒吧、景觀天台

建材：金屬穿孔鋁板、鐵件、磁磚

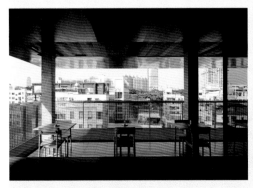 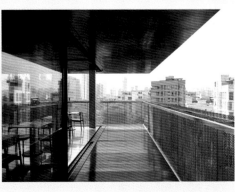

9 │ 10　　**9.10. 模糊建築與周圍環境的邊界**　重新圍塑後的金屬立面，由於它們本身帶有穿透特性模糊了邊界，當旅
客身處其中可以更加感知周圍環境的一切。

OMO3 淺草 by 星野集團
都市觀光客角度出發，提供更在地的入住體驗

日本一直以來都是國人首選的旅遊點，充滿濃厚日本下町文化的淺草，更是東京著名的觀光地，不少飯店業者看好發展紛紛搶攻市場。7 月開幕的「OMO3 淺草 by 星野集團」（以下簡稱 OMO3 淺草）以「風雅的淺草行家」為概念，不僅提供住宿，還為旅客提供如江戶人般內行的深度淺草體驗。

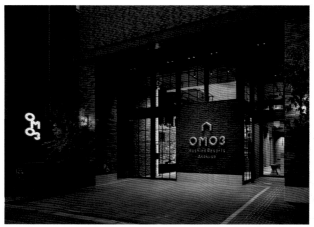 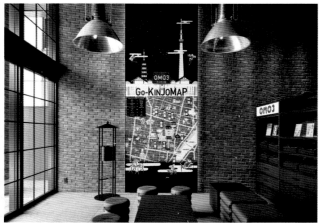

設計心法

1. 當地著名景點化為飯店一部分，讓入住體驗更為豐富。
2. 從傳統娛樂文化作為設計發想，使客房形式貼近在地。
3. 部分客房鋪有榻榻米，同步感受日式風情的和室風格。

文、整理｜余佩樺　圖片暨資料提供｜星野集團

1. **品牌名稱結合數字的秘密**　數字與圖示代表的是飯店的類型，OMO3 淺草數字「3」代表的是基本飯店。2. **以周邊地圖為旅客開啟地域探險**　分別在 1 樓與 13 樓設有周邊地圖，提供旅客前往內行人才知道的淺草景點。3. **將知名景點盡收眼底**　OMO3 淺草望出去可以將淺草寺或東京晴空塔收於眼底。

星野集團為滿足不同的住宿服務需求，旗下經營了 5 個不同品牌，包含奢華飯店「虹夕諾雅」、溫泉旅館「界」、親子度假村「RISONARE」、都市觀光飯店「OMO」、以自由為本的青年旅館「BEB」。

其中於 2018 年春季向日本全國展開 OMO 品牌，以主打城市觀光訴求，地理位置鎖定都市中心外，更將周邊景點及店家資訊納為飯店一部分，滿足旅人入住、觀光、美食、購物等需求之餘，也能更自在地探索城市。目前 OMO 系列在日本共有 15 個據點，仔細觀察會發現 OMO 系列後面都附加一個數字，其代表著飯店等級，數字越大、服務也就越豐富。OMO1 為膠囊飯店、OMO3 是基本飯店、OMO5 定位精品飯店、OMO7 屬於全方位服務飯店、飛機符號則代表的是機場飯店，範圍遍及北海道、東京、金澤、京都、大阪、九州與沖繩等。

為旅客挖掘出不為人知的文化魅力

與一般連鎖飯店的制式化不同，OMO 系列期盼帶動城市觀光也希望能發揚當地的文化。新開幕的 OMO3 淺草，就座落於以「淺草寺」為中心淺草地區，這裡不僅孕育出多元的日本娛樂文化，至今更是個神社寺廟、娛樂體驗、新舊商店並存的地方，可以感受到具有風情的江戶風情與下町文化，是東京相當具代表性的觀光景點。

OMO3 淺草延續該飯店系列獨有的「OMO Ranger（周邊嚮導）」、「GO-KINJO（周邊活動）」服務，提供適合當季的景點和當地居民推薦的店家，讓旅客可以透過參加體驗導覽，或是深入走訪來體驗周邊魅力。

被稱為江戶時代外食文化的誕生地的淺草，有著許多有趣的飲食文化故事，於是在「OMO Base」設有江戶小吃講座，工作人員以問答題及由詳細介紹方式，解說附近店家如何從小吃攤發展至店面的故事，以及現今眾所周知的日本料理：蕎麥麵、鰻魚、壽司、天婦羅等小吃的由來。除此之外，團隊也將代表淺草的娛樂節目「落語 Rakugo」即日本傳統的單口相聲移師至館內，讓旅人就近便能觀賞到落語的精采演出。

提供八種房型，可依旅伴數和需求做選擇

由於淺草是充滿老街活力、江戶人代代相承在此發展娛樂的地方，因此在房型規劃上，也將江戶遊藝的元素融入設計中。像主題房型「YOSE 雙床房」就是從淺草娛樂的象徵「寄席」（落語、漫才等大眾表演藝術的表演場）進行發想，以落語的表演形式為例，說話方的落語家一人坐在席位上，演出童話故事或以平民為題材的笑話等表演，於是在房內佈置了紅色地毯、和舞臺一樣的紫色坐墊，就像坐上舞臺高座一樣，成為一間讓人談笑風生的客房。

OMO3 淺草最大特色在於隨處都能遠眺淺草寺或東京晴空塔，設計上便在每一個房間的景觀處加設大面開窗，好讓旅客可以欣賞到每時每刻都在變化表情的淺草寺和東京晴空的姿態。OMO3 淺草提供 8 種房型、共有 98 間客房，除了適合一人旅遊、商務人士，同時也有規劃適合家庭或團體房客住宿的豪華四人房等，都可以依照旅行目的和同行旅伴來做選擇。

4.5. **運用不同材質演繹復古精神　提供體驗當地小食的舒適場所**　「OMO Base」為開放式的公共區域，旅人可在這用餐、交流；「OMO Food & Drink Station」則為 24 小時提供平價小食與飽足感的食物給旅客享用。

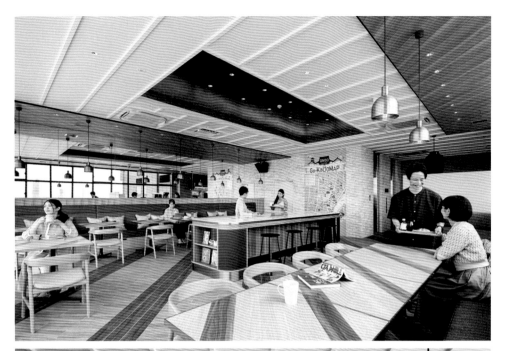

6.7. **享受待在客房的珍貴時光**　旅客在欣賞完四周景點後回到自我空間，既能舒服地躺於床放鬆身心，也可在沙發區或臥榻區簡單小憩。8. **客房以當地娛樂進行發想**　客房以淺草娛樂的象徵「寄席」作為設計靈感源，紅色地毯、紫色坐墊，宛如像登上高座的說書人一般。

6	
7	8

Designer Data

設計師：株式会社乃村工藝社（乃村工藝社股份有限公司）

設計公司：株式会社乃村工藝社（乃村工藝社股份有限公司）

網站：www.nomurakougei.co.jp

Project Data

品牌名：OMO3 淺草 by 星野集團

地點：日本・東京

坪數：建坪 3,732.48 ㎡（約 1,129 坪）、地坪 475.2 ㎡（約 144 坪）

樓層：地上 13 樓、頂樓

房型：YOSE 雙床房、豪華雙人間、豪華四人間、YAGURA Room、雙人房、雙人房、無障礙客房、寵物友善客房

設施：大廳、OMO Base（交誼廳）、OMO Food & Drink Station、頂樓

建材：榻榻米、木元素、塗料

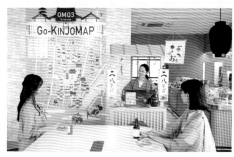

9. **增設活動拉近與旅客的距離**　「OMO Base」設有江戶小吃講座，透過工作人員以問答題及由詳細介紹方式，解說當地民情文化，拉近與客人之間的距離。10. **享受代表淺草的娛樂節目**　館內設有淺草落語（Rakugo）之夜，旅客圖以在晚間於「OMO Base」觀賞淺草相當有名的日本傳統的單口相聲——落語 Rakugo 的演出。

9 | 10

天下南隅
做一間讓人住進去感覺「很台南」的飯店

創立於 1985 年「天下大飯店」曾接待過兩任元首、企業家、學界泰斗、娛樂圈明星與許多長住短居台南的旅人們。歷時 3 年的品牌再造與空間升級之後，從「老台南人的共同回憶」出發，期許成為「世界旅客在台南最期待的一隅」，以「天下南隅」之姿接棒，接待造訪的舊雨新知。

| 1 | 2 | 3 |

設計心法

1. 從營運策略出發規劃空間差異化體驗特色。
2. 擷取文化印象與歷史軌跡以現代手法轉譯。
3. 硬體設計結合軟體服務勾舊化新創造回憶。

1.2. **貼近巷弄街景的 NAN Bar 1** 位於 1 樓的酒吧設有戶外座位區，精選自然派葡萄酒之外，也提供台南最美茶行「60+ TEA SHOP」特製的冠軍冷泡茶等飲品，亦販售南隅點心坊出品的明星商品。3. **現代手法詮釋 70 年代透天厝客廳** 柚木拼花尺寸加大的實木地板，櫃檯與行李櫃的不鏽鋼部件，混搭木質、大理石紋理等元素，創造既懷舊又現代的空間氛圍。

文、整理｜楊宜倩　圖片暨資料提供｜天下南隅、本事空間製作所　攝影｜Eddie

天下南隅董事長特助林子鈞分享，2023 年 7 月他為飯店 1 樓的酒吧鎖上最後一顆螺絲，從「天下大飯店」到「天下南隅」品牌轉型與事業接棒，正式完成。故事從近 40 年前開始，天下大飯店創立當時經濟快速發展，商務差旅需求增加，選址在台南舊城區赤崁文化園區、創校逾百年的成功國小對面，鄰近台南火車站的交通優勢，迅速成為台南的指標飯店之一，接待無數政商名流，見證許多重要時刻。爾後台南科學園區動土擴建、實施週休二日、高鐵興建通車等，客群從搭飛機出差兩天一夜「機加酒」的商務客為主，轉變為南科建廠高管工程師長住與國內旅遊，五星飯店、連鎖商務旅店也陸續插旗台南。近期宗大建設將天下大飯店翻新改造成天下南隅，迎接新世代客群。

攜手本事空間製作所，做出獨立旅宿品牌差異點

對於天下南隅的品牌核心，業主與設計師共同思考點是「在地化」要怎麼做？本事空間製作所設計師洪和培分享，在地文化是在台灣做設計的課題，在被殖民與全球化洗禮下，台灣可以說沒有「專屬」的文化，而是各種文化浸染綜合後的樣態，短時間多種文化並存，一層一層疊加而形成各種現象。洪和培觀察，台南市區的都市重劃開發較緩，重劃區少讓街屋舊建築得已保留，小店小生意得以長久經營，傳統台灣樣貌保留較好，獨具一格的生活方式，有原則的熱情待客之道是台南的特色，他與業主從營運策略思考，台南已有更大更新的商務飯店，也有優雅精緻的現代旅店，該如何重現記憶想像中的台南，讓旅客到了飯店，就有置身台南的感覺？他實地走訪飯店附近的巷弄，民宅立面的小塊磁磚、洗石子牆與圓拱窗，一樓延伸的雨遮濾過南台灣的艷陽光，許多開在民宅中小吃店、冰果室店面直接用不鏽鋼廚具、冰箱等設備堆疊，這些在不同時間切面中既復古又新穎的歷史軌跡，成為「天下南隅」的設計靈感來源。

採集重組集體記憶元素，打造既舊又新的感官體驗

首先台南人重要時刻的慶祝餐敘場所「圓頂西餐廳」，從 8 樓移到視野開闊的頂樓，整排面南窗景可俯瞰赤崁樓，黃昏時金色夕陽盡收眼底，自助吧的圓拱天花板塗佈古銅金特殊塗料與之輝映，引入大面自然採光搭配點狀燈光與復古吊燈，地板採用兩種磨石子嵌銅條，天花板與卡座設計歐美復古樣式，木質、藤編、石材、金屬元素混搭，推開西餐廳的玻璃門彷彿穿越時空，以更新舒適的環境留住常客，並以嶄新面貌歡迎新客人造訪。

8 樓調整為容納服務設施的公共區域與背包客房型，透過釋放出共享的公共空間傳遞友善開放的經營理念，和雜誌圖書館「Boven」合作陳列 1,000 冊書籍的圖書室，還有懷舊的遊戲間，保留天下飯店招牌 LOGO 的健身房，還有共用廚房、吧檯、大餐桌。「雀躍」房型以房間為單位而非賣床位，好友或家庭出遊能用相對低的房價能享有相對寬敞的空間，回應新世代旅人共享大於私有，重視體驗的特性。

客房樓層從 5 ～ 12 樓共 90 間客房，面對街道的房型都擁有兩個落地窗，房間坪數擴大衛浴也等比例放大尺度。房內 mini bar 選品結合在地的工藝與商家，透過物件連結在地人情故事。這次的品牌改造，同時也是世代的溝通，老一輩世代認為遠方才是好，而年輕世代對自己的文化更具信心也更多認同，這些都是型塑在地化的養分，硬體完成之後，天下南隅將以台南風格的待客之道，為造訪台南的旅人創造新的回憶。

| 4 | 5 |

4.5. 享受化身名流的用餐時光 頂樓 R 層「圓頂西餐廳」，視野開闊能俯瞰赤嵌樓。空間透過木作包覆整合燈具與風管，搭配圓弧拱型與紅色絨布面椅，有如置身歐洲豪華列車中的包廂卡座，自助吧上方天花板以古銅金藝術塗料呈現，重現 80 年代台灣社交圈流行的歐風時髦感。

6.7. 圖書室取景後巷與廣場公園 從 8 樓梯廳步入公共區域，磁磚立面與天花板造型模仿走在民宅後巷交錯屋簷下的感受，挑高 7 米牆面懸掛兩座古董大鐘，與鐵件、石材製作的「公園椅」，讓人有穿越時空的錯覺！

| 6 | 7 |

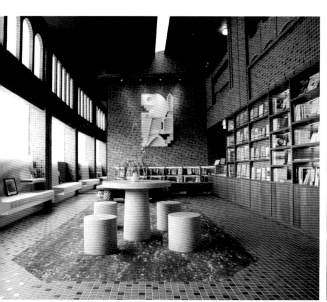
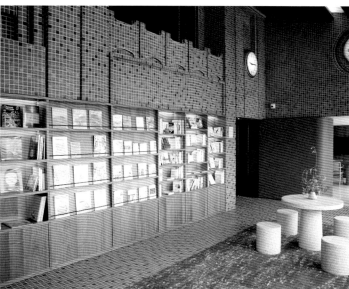

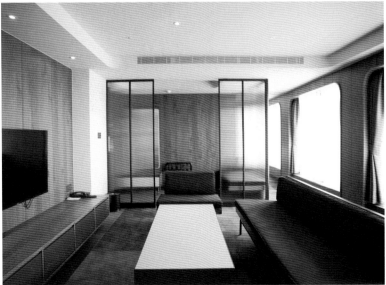

8.9.10. **南隅套房坐擁絕佳景觀** 18 坪的空間分區從廊廳、客廳、轉角酒吧、落地式古董黑膠唱機,臥房擁有遼闊的視野,可直接眺望赤崁樓、感受輕奢華的舒適享受。11. **洗浴質感與體驗升級** 客房全數更新為乾溼分離的衛浴設備、全自動免治馬桶,磨石子地坪與牆面,墨綠色大理石檯面結合木製浴櫃搭配畫框鏡面。12. **舒適材質與備品夜好眠** 床頭板採用深色木板、小片磁磚和古銅材質讀書燈,北美進口 SPF 原木床座、強化人體工學的專用彈簧床墊,準備兩種不同硬度的枕頭,讓旅客夜夜好眠、充分休息。

| 8 | | 10 | 11 |
| 9 | | | 12 |

8F

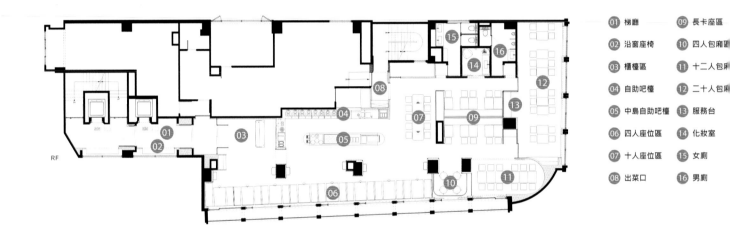

RF

在既有建築結構下重新規劃格局，
8 樓規劃為公共區域與背包房，透過
回字型動線串聯各個服務空間，既與
「雀躍」背包房型有所區隔，又似該
房型的大客廳。R 樓圓頂西餐廳因應
各種人數聚餐需求，規劃窗邊四人
座，大長桌與包廂區，最大包廂可容
納 20 人，利用柱位設計小平台是端
景牆也可作為機動備餐檯。

Designer Data

設計師：洪和培

設計公司：本事空間製作所

網站：www.facebook.com/SkilLability

Project Data

品牌名：天下南隅

地點：台灣‧台南

坪數：不提供

樓層：地上 13 樓，地下 1 樓

房型：雀躍、標準、豪華、搖擺、套房

設施：圓頂西餐廳、NAN Bar 1、圖書室、復古遊戲區、公用廚房、健身房、自助洗烘衣機、販賣機、腳踏車租借

建材：小片磁磚、水磨石磚、木地板、美耐板、長虹玻璃、大理石、不鏽鋼、黃銅、鐵件、藤編

13. **懷舊漫步調的旅行體驗**　提供旅客留下回憶的各種體驗，拍立得相機租借，黑膠唱片免費出借在房內聽，享受慢旅時光。14. **IG 瘋傳特製九宮格早餐**　可加購的《天下招牌‧九宮格早餐》設計三款菜單，台式虱目魚稀飯、日式鮭魚卵飯或西式燕麥粥。15. **為在地客群規劃西餐與自助吧**　圓頂西餐廳為主餐搭配自助吧方式供餐。圖為主廚推薦的油封鴨腿。

VISION

從視角、細節，打開設計維度

IDEA ——遠離喧囂到地避世酒店住一晚

現代人生活壓力大，每逢放假不少人渴望遠離都市的喧囂，藉由兩天一夜、三天兩夜的小旅行，到異地度假也避世幾日。蒐羅台灣、大陸 7 間由中生代設計師規劃的避世酒店，享受無人打擾的時刻，也藉由入住期間感受自然生態或在地之美。

DETAIL ——從洗滌體驗尊榮享受的紓壓設計

外出旅遊度假選擇住宿時，除了價格、舒適度、設計感，衛浴設計也是許多人在意的一環，期望藉由其中的設計規劃放鬆身心，同時也洗滌去身上的疲憊和壓力。蒐羅台灣以泡湯服務、賞景放鬆為訴求的旅宿，再針對其設計風格、使用動線、設備配備、細節工法等四大面向來做深入的解析與探討，看設計人如何運用設計破解小空間的侷限，讓旅人從而享受尊榮的放鬆時光。

文｜劉亞涵　資料暨圖片提供｜CSD.DESIGN　攝影｜如你所見 - 王廳

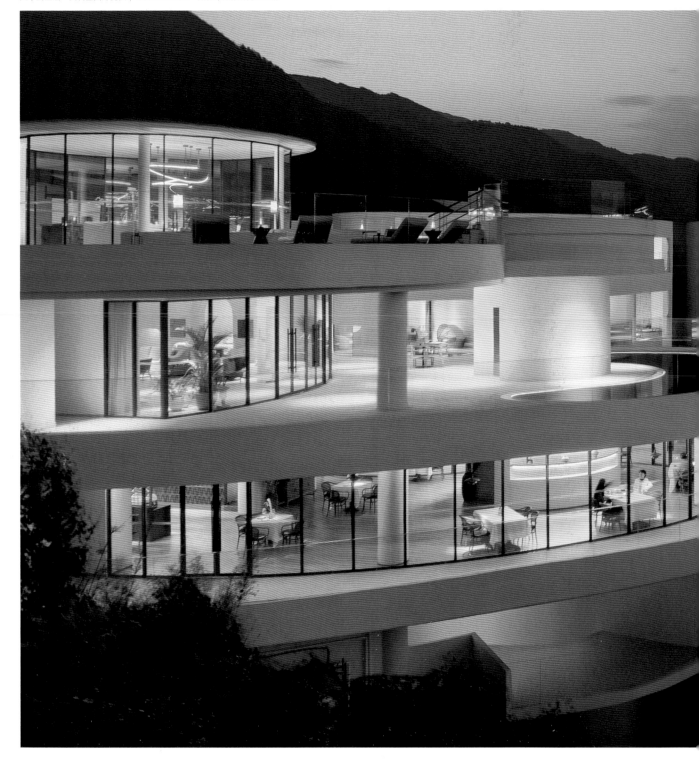

騰沖月泊半山溫泉度假酒店
佇立半山，進入寂靜避世之境

「月泊半山溫泉度假酒店」位於雲南騰沖市山城，由 CSD.DESIGN 打造，
整體建築以簡約白色為主軸，突顯自然景觀，最大程度收斂設計元素，以減
法體現藝術美學，期望旅人在此皆能暫時放慢節奏，感受自然與人文相伴。

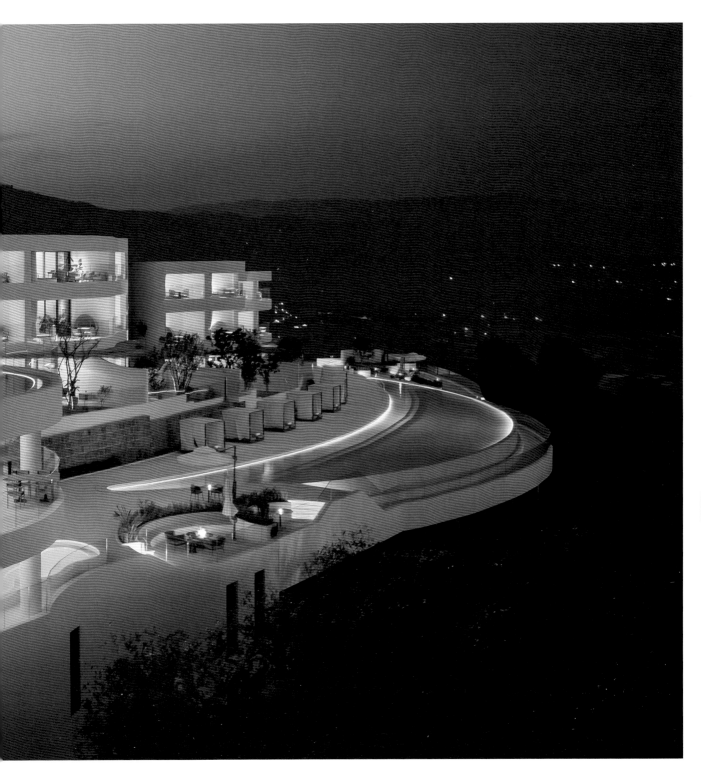

1　1. **找到與自然的絕佳共存方式**　「月泊半山溫泉度假酒店」位於雲南省騰沖市的半山腰上，遙遙相對的層層火山，與天際月色上下相互輝映著。

Designer Data

設計師：張燦
設計公司：CSD.DESIGN

Project Data

品牌名：月泊半山溫泉度假酒店
地點：大陸‧雲南騰沖
坪數：7,500 ㎡（約 2,269 坪）
樓層：地上 3 樓、地下 4 樓
房型：景觀房、家庭景觀房
建材：火山岩、塗料

高掛的月色，遙遙相對的層層火山，月泊半山溫泉度假酒店位於雲南省騰沖市的山城腰間，若搭機而至，遠遠便可以從高空視角窺見整區酒店的全貌，親眼見證閃著熠熠光輝的月牙泳池，與天際月色上下相互輝映，好似月亮也不禁停下腳步暫時在此停泊休憩，「月泊半山」看似詩意卻也恰如其分。

善用戲劇張力，放大體驗感受

CSD.DESIGN 主持設計師張燦以其獨特的藝術美學，建構月泊半山溫泉度假酒店獨有的空間語彙，邀請每一位來訪者暫時將習於奔忙的日常卸下，從踏入酒店入口的那一刻，便以全身來感受空間、環境、光影、山色等傳遞的耳語，遠離塵煙，全心享受得來不易的放鬆時刻。為此，張燦特意依循山勢，將酒店入口安置於山下，並運用當地黑色火山岩融合現代感的設計，由上而下鋪設猶如山中洞穴的意境，順著略顯封閉的動線，旅人得從山谷搭乘電梯而上，帶著隱隱期盼，層層向上攀升抵達大廳，「嘩」一聲，電梯門豁然敞開，視野放大的瞬間，目光所及一池映著碧藍天空的水色，以及綿延山色中的騰沖市景與遠處孤傲的火山口。

月泊半山溫泉度假酒店為連棟的 5 棟建築群，以弧形排列於懸崖之上，坐東朝西的坐向，留存每個時段的光影姿態，早晨日光由後方灑進客房連廊，旅人得以乘著林間造景，呼吸清晨高黎貢山上的清新空氣，開啟一天的動力，直至中午過後，陽光開始移往建築主立面與月牙泳池區，暖黃的燦爛一路延伸到夕陽西下，在雲南的藍天與火燒雲映射下，將所有的浪漫情懷同時展現在眾人眼前。既然擁有最得天獨厚的自然景觀，酒店的建築外觀選擇採用最為樸實純粹的米灰白色，讓光的每一寸色彩都能得到最真實不矯飾的呈現。

2. **依山而建，強化得天獨厚的優勢條件**　前方擁有無限山色，還可遠眺火山口，並排式的建築規劃，讓每一間客房都能擁有絕佳景觀。

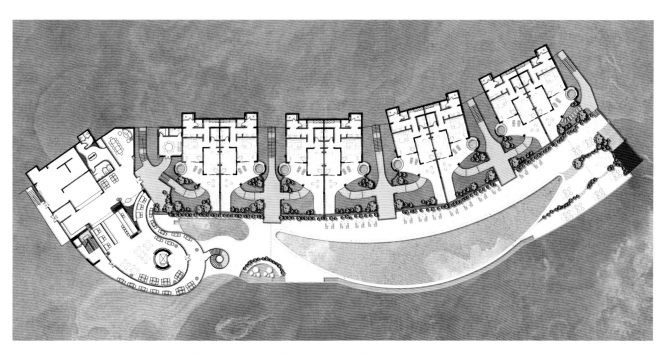

本案以弧形排列於懸崖之上，每個房型都能擁有全景景觀，呼應月牙無邊際泳池的池光水色，享受極致的度假風情。

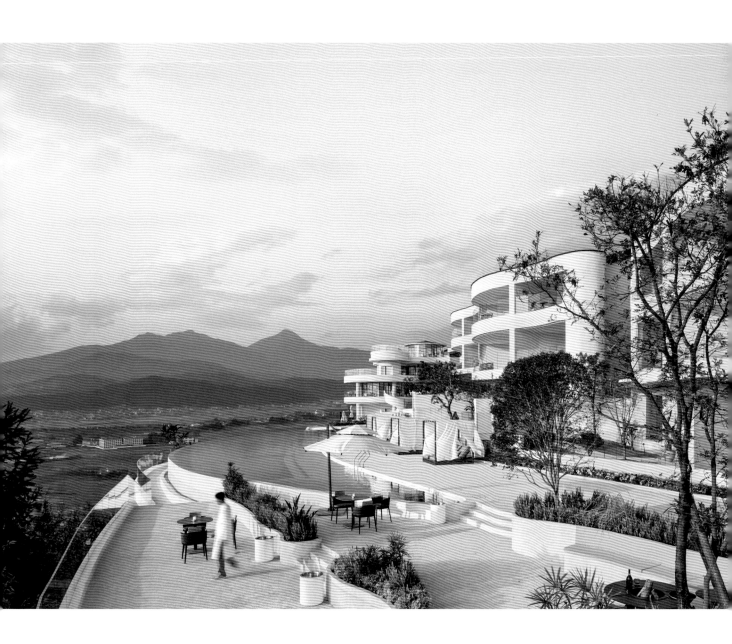

以減法體現藝術美學烘托環境主角

擁有豐富美術場館設計經驗的張燦，作品中經常可以看見其藝術涵養及設計手法，月泊半山溫泉度假酒店受惠於自身極好的自然環境優勢，於是在整體空間的設計上，可以看到極度收斂的設計痕跡，沒有繁複的材質堆疊與色彩運用，而是以簡潔的白色塗料為空間抹上低調質感，結合低處光源的氣氛營造，再以簡約的弧形線條收邊，增加空間的流暢性與生命力，以減法的自信讓建築襯托環境，如同欣賞藝術作品，將空間的主角還給生生不息的大自然。

至於空間的配置，由於全區皆為面山的景觀房，泳池之上的建築規劃全保留給客房區，在房間即可享有一覽無遺的極致景色，而公區部分則主要集中於下方山谷區域，包含大廳、紅酒雪茄吧、壁爐休閒區、水吧、茶室、酒吧等規劃，整體空間沒有太過複雜的裝飾設計，主要以質樸的水泥漆，結合藝術花藝及質感傢具，在細膩雅致的氛圍中好好休憩。此外，還有全日供應的餐廳，以及棋牌室、室內高爾夫、會議室、戶外健身房、無邊月牙泳池、兒童娛樂及泳池區等等。「我希望來到這邊的客人，都可以暫時把他的節奏和速度慢下來一點，好好地感受時間的流淌、體驗人文的韻味。」對張燦而言，所謂「避世」既是種選擇，也是如今總是高速運轉的生命中的必須。

3.4. **入口處以火山岩創造洞穴意象面** 以火山岩打造如同裝置藝術的迎賓入口，透過略顯壓迫的視覺，放大後續開闊視野的強烈對比，創造猶如戲劇般的體驗感受。5. **融合美術場館精神，營造空間氣質底蘊** 以減法作為設計核心，利用米白塗料創造低調的空間紋理，曲線語彙進一步形塑空間氣勢。6. **360 度零死角美景徹底放鬆身心** 從客房到公區，設計師將景觀最大程度引入室內，無時無刻都能享受自然美景。7. **舒適質地予人細膩的體驗** 客房裡運用不同材質的軟件做裝飾，包含手工皮革、棉麻、實木……等，整體典雅且舒適，又能給予入住旅客細膩的體驗。

3	4	5
6		7

文、整理｜陳頤如　資料暨圖片提供｜Fusion Design 蜚聲設計　攝影｜歐陽雲 - 隱象建築攝影、曾瑜松

苫也・不若林
看山望海沉澱身心，將度假體驗極大化

深圳，又名鵬城。地處城市東南的大鵬半島像是鵬鳥延伸出去的輕盈羽翼，
揮舞在蜿蜒的海岸線之上。旅宿品牌「苫也」在此橫空出世，一年內迅速展
設三間度假酒店：吹拂悠揚海風的「未名海」、立於山林深處的「不若林」，
以及擁有壯麗日落的「閱夕島」。苫也透過不同的細節體驗和情緒感受，環
環相扣的設計理念與美學堅持，在看似寡淡的都市邊緣地帶，將三間酒店譜
成一曲海洋樂章。

1. **透過設計形塑光影** 光影投射下的平行線，隨著林海搖曳在空間中沉浮。2. **在深圳避世山林住一晚** 基於深圳的快節奏生活，苫也希望能夠尋覓一處避世山林，幫助大家在靜謐休閒的氛圍中沉澱放鬆自己。因此繼「未名海」之後，在此處設立「不若林」。

`1` `2`

Designer Data

設計師：文志剛、李詩琪
設計公司：Fusion Design 蜚聲設計

Project Data

品牌名：苫也·不若林

地點：大陸·深圳

坪數：5,000 ㎡（約 1,513 坪）

樓層：地上 2 層，共 6 棟

房型：雙人房、家庭四人房、六人獨棟 Villa、十二人獨棟 Villa

建材：石材、木飾面、塗料

現代人選擇度假目的地，愈來愈注重與眾不同的體驗感，住宿反而成了基礎需求，在此基準上能帶給旅客多少附加價值，成為重要依據。苫也在深圳設立不若林的原因，正是希望讓度假回歸到居住體驗本身，並讓世人在大自然中得以避世棲居、沉澱心靈。大鵬半島不僅被《中國國家地理》評選為大陸最美的八大海岸線之一，更是原始風貌保存完好的地質森林公園，自由浪漫的氛圍是這裡的生活主調。然而，多年來，大眾著重追求更優質的物質生活，卻忽略心靈的安寧靜謐，才是安放自我的最佳解方。苫也觀察到度假酒店的市場需求，商請擅於將建築與景觀結合的 Fusion Design 蜚聲設計操刀不若林的整體空間規劃。

即使身處山林間，也能多元體驗的避世所

Fusion Design 蜚聲設計思索著苫也的品牌理念，不斷調整設計的層次與維度。酒店共分為六棟，每棟樓高為兩層，設計團隊須在原有建築的條件（結構、尺度等）裡重新改造和設計。自然環境是設計不若林的優先考量，酒店空間必須達到與外在環境的同頻呼吸，設計的基調才算完成。廣闊山林給予美學藝術、功能疊加等更多的可能性，在山林的依存間，抽象的思緒蘊含著無聲的詩意，衍生出滿足多種體驗的避世所。

山林地勢的多樣性，使得不若林的主體自成天然之趣。設計團隊依據地勢的起伏，將六棟建築聚集於一處，並根據東方文化「隱」的含蓄，將酒店入口藏在一條蜿蜒的山道之後。推門而入，不規則的裝置長廊映入眼簾，塑造別有洞天的驚喜感。掩於濃密林間的建築，以傳統的白牆黛瓦打造外在，將設計亮點全部讓給室內空間。

考量接待空間需因應許多需求，也是客人入住和離開酒店時的重要據點，由正中的門一分為二，創造一種古典銜接現代的空間體驗。茶室氤氳的是一個「雅」字，另一側的下午茶區，則營造更多的文藝感與度假氛圍。

餐廳獨占一棟，室外幾何的牆體將兩端的建築體塊相連，其下只留一水一樹提供藝術想像，室內則傾向於回歸日常，基本的佈置滿足食客的多種需求，方形鏤空的牆體保證一定的私密性，也給予通透性。

3. **營造遠離世俗的寧靜感**　山間建築的外在有著平和的鬆弛感，設計團隊無意於強調藝術的筆法，將設計的亮點謙讓給室內。
4. **方圓拼接泳池添增趣味**　泳池獨占一片空地，讓旅客從滿山遍野的綠意，跳入另一片綠。方圓的拼接，打破泳池的固定形態，添增設計趣味性。5. **白牆黛瓦融入林間居所**　為了避免打亂自然的調性，於是選用了傳統的白牆黛瓦，將林間居所低調融入。幾何線條描摹著理性思維，在嶺南山林的人文意境中變得感性起來。

3	4
5	

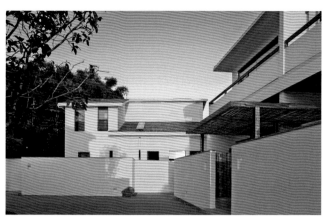

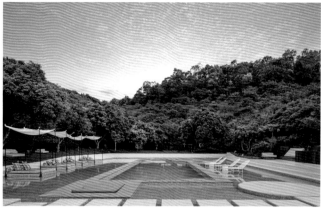

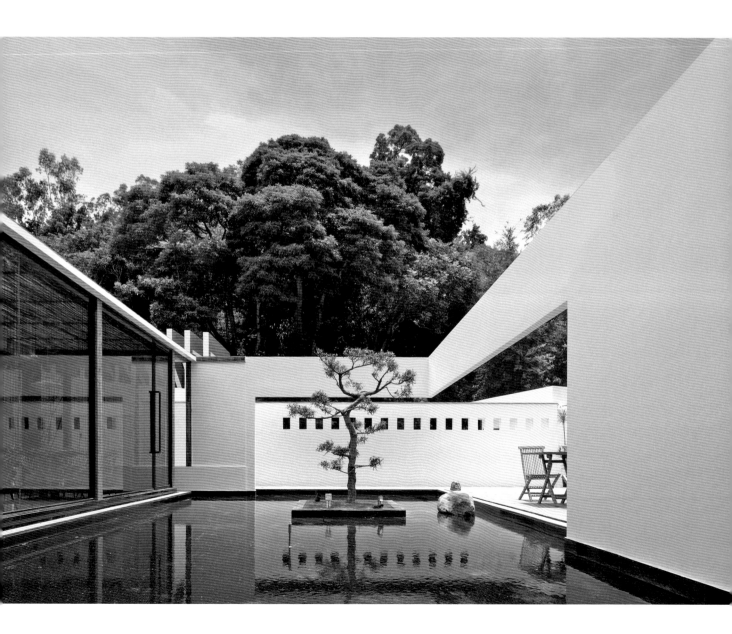

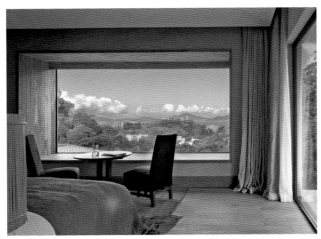
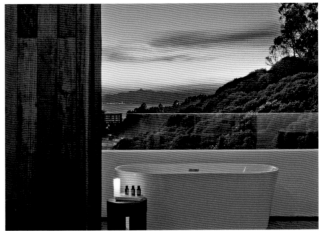

強調向外延伸的視野，藉由框景框出不同景觀

不若林強調向外延伸的視野，有許多的窗，框出不同視角的山林；遺世獨立的半山深處，從任何一扇窗望出去，視野皆能無限延伸。太陽透過格柵和漏窗，把光的形狀拓印在素淨的牆壁上。看著窗外樹影斑駁和波光粼粼的光影，感受自然律動，隨處坐下，皆能讓心沉靜下來。

居於廣闊的山林，設計團隊考慮為人們帶來更多的活動體驗。除了依山而建的燭光晚宴、半山露營之外，設計團隊用方圓的拼接，於清山中打造秀水，設計了充滿趣味性的綠色泳池。

酒店共有七種房型，山景大床房／雙床房、泡池（泳池）大床房／雙床房、兩居室家庭套房、泳池庭院套房、獨棟 Villa，分別對應不同景觀、功能需求，為遠道而來的客人們，提供更多休閒選擇，滿足新一代旅人追求住宿品質，又渴望能在獨特地點感受自然。這是一個為審美消費的時代，如何將度假體驗極大化，把住宿地變成旅遊目的地，正是苫也吸引多數旅人探訪的原因。

6.7. **以景觀為主，軟裝陳設為輔**　木色的主色調是森林的延續，鋪排中與山的本體連結，便由此獲得了山林慷慨的滋養。集中於精神的療癒，屋內陳設不多，簡單質樸，卻細緻考究。8. **混搭現代與古典軟裝**　白色棉凳、中古木椅沿著動線齊整分佈，在光線的明暗流動中氤氳出獨有的肌理質感。古典銜接著現代，光影在不同物件上輕柔拂過，創造一種不同於別處的情境體驗。

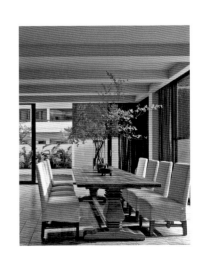

1. 大廳
2. 倉庫
3. 休息室
4. 吧檯
5. 廁所

大廳

1. 客廳
2. 餐廳
3. 大床房
4. 泳池

第三棟 1F

1. 套房 A
2. 套房 B
3. 套房 C

第三棟 2F

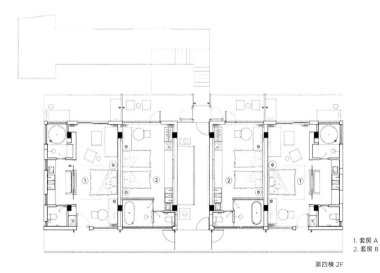

1. 套房 A
2. 套房 B

第四棟 2F

酒店分為六棟，設計團隊將酒店入口藏在一條蜿蜒的山道之後，曲徑通幽處的泳池，獨享一片被荔枝林環繞的空地，大面積的公共區設計，模糊了與自然的邊界感。圖示為大廳與第三棟一、二樓，及第四棟二樓平面圖。

文｜Joyce　資料暨圖片提供｜杭州時上建築空間設計　攝影｜葉松（瀚墨視覺）、曾瑜松

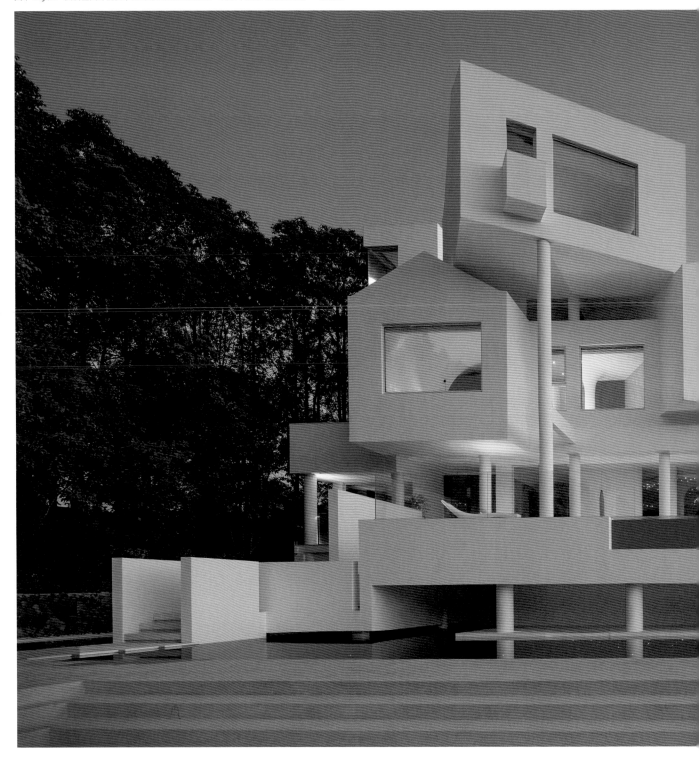

米窩設計師度假酒店
打造出一片屹立於山間的幾何風景

現代人在城市生活與工作壓力日漸高漲，選擇自駕至大山大水美景，尋求暫
離現世的解壓旅遊方式正蔚為風潮，「米窩設計師精品酒店」有著水庫湖畔、
茶香、銀河星空與溫泉等自然景致，以全白錯層建築空間創造出屹立於山間
的獨特風景。

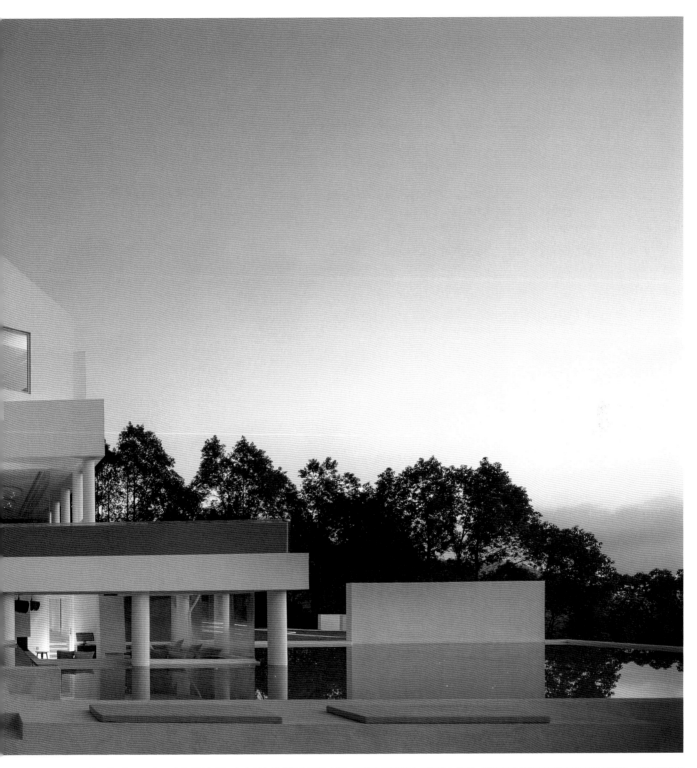

1 **1. 減光搭配銀河星空，追求獨特氛圍** 餐廳以光纖燈作為間接光源，晚餐時可關閉主光源點上蠟燭，搭配戶外銀河星空進行浪漫晚餐時光，創造驚喜與高質感空間是米窩追求的入住獨特氛圍。

Designer Data

設計師：沈墨、張建勇、金志文
設計公司：杭州時上建築空間設計
網站：www.atdesignhz.com

Project Data

品牌名：米窩設計師度假酒店
地點：大陸‧浙江麗水遂昌
坪數：建築面積 1,120 ㎡（約 338.8 坪）、庭院面積 1,600 ㎡
（約 484 坪）
樓層：地上 4 樓、地下 1 樓
房型：雙人房、大床房、親子家庭房
建材：木材、大理石、藝術塗料

米窩設計師精品酒店業主喜歡自駕四處旅遊，發現這個位於麗水遂昌的隱世地點後，委託設計團隊打造出兼具放鬆與溫暖氛圍、並處處讓人驚喜的空間感。取名米窩意即每個人如同一顆小米粒存在，一群朋友出遊就像是小米粒聚成一堆，而米窩則是能讓人能夠放鬆安心，如同回家一般的存在。

杭州時上建築空間設計總監沈墨從自然環境出發，希望建築體既保有個性又與環境融合，能與四周景觀共生互動，而白色是最自然純淨的顏色，讓藏身在樹林之中的米窩如同雲霧飄浮在天空、山邊與樹梢，創造出安靜純粹感受。白色也是留白，襯托突顯周遭植物不同的綠意層次，不與山雲天空等自然爭搶景觀。白色更是米粒的顏色，錯層設計就像是四散在桌面的米粒，朝著茶園、湖景、日出日落、樹林等不同景觀成為獨立個體堆疊起來，也保有房客的絕對隱私，當客人在大棟白色樹屋中探險尋找自己的小米粒房間，讓入住過程也能延續著第一眼的驚喜感。

運用層層動線增加入住的儀式感

沈墨從動線格局當中處處注重細節來堆砌入住氣氛，迎賓花園大門刻意做成內凹形狀，象徵歡迎環抱，讓長途開車的旅客疲憊能被瞬間撫慰。沿著小溪流塑造出的隱形動線進到室內後，B1 為親子遊戲空間，1 樓空間則以流線天花搭配圓柱體現洞穴感，創造遺世獨立氛圍，並以大理石等不同材質區分出接待區與公共空間，1 樓戶外區設有無邊際透明泳池可以擺拍各式美照，旅客游累就到旁邊客廳休息不必跑回房間，也可就近在公共客廳修圖，方便快速上傳自媒體，迎合時下喜歡拍照分享按讚取向。透明泳池底部為 B1 製造絕美光影效果，還設有兩層樓高的室內滑梯球池，好玩、有趣、開心，是米窩公共空間的設計重心。

2.3. **水池光影變換空間感受**　無邊際泳池創造美拍場景也為 B1 引光，置入光影變換效果，符合現在喜歡拍照上傳的大眾喜好。

3. **圓柱洞穴營造放鬆閒適安全感**　1 樓無邊際泳池旁設有客餐廳，作為泳池休息與不下水旅客的遊憩空間，並搭配流線天花與圓柱營造自然洞穴感。

2	3
4	

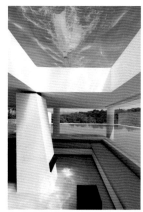

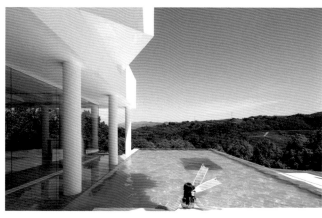

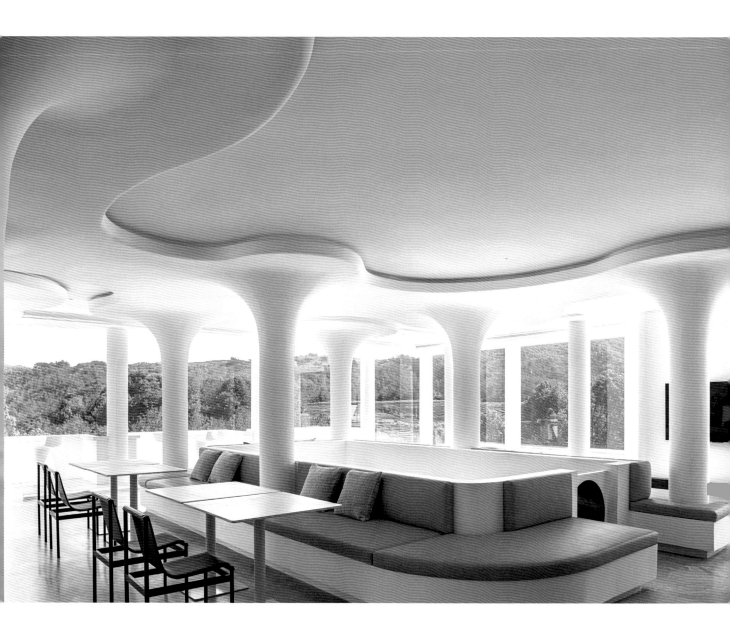

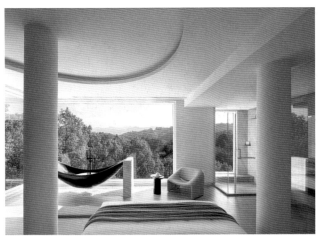
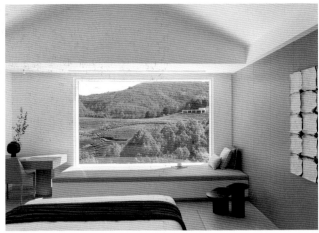

美景、舒適與隱私為三大設計重點

客房設計則以景觀、舒適為重點，房間景觀藏入攝影的近、中、遠景概念，依近景樹林、中景茶園與遠處山丘藍天等不同景觀來決定每個房間大面開窗方向，另外也注重隔音與光線的睡眠舒適度，以及使用水磨石與木質護牆等溫潤質感的材質做為房間材料。格局上照顧到不同需求，4 樓僅設 1 房為頂樓花園泳池房，完全不會有旁人打擾，2 樓設有小客廳可包層使用，顧及家庭客或朋友聚會需求。每間房門刻意不相對，避免不同旅客之間開門相見的尷尬感。

遂昌空氣清新通透，夜晚肉眼可見銀河與流星雨，1 樓無邊際泳池除以藍白光帶呼應自然景觀，整棟建築燈光設計也配合自然景觀做減光設計，餐廳可關掉主燈源點上蠟燭，搭配銀河星空進行浪漫晚餐，地面水景池也設計有星光池底呼應滿天星光，從抵達到離開，米窩細心照顧每個景觀與舒適細節，創造不同於一般酒店的再訪動力。

5.6. 開窗位置照顧不同景色拉近自然距離 將周遭自然分為近、中、遠三種不同景觀來設計開窗方向，提供不同住房體驗。**7. 置入各種水池元素療癒放鬆** 客房中設置孔洞感泡水池，望向遠處茶園風景體驗山林樂趣，放鬆都市緊張感。

5	6
	7

B1F

1F

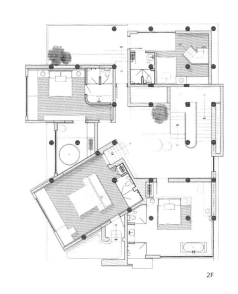

2F

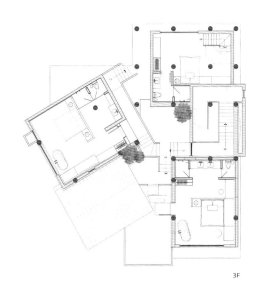

3F

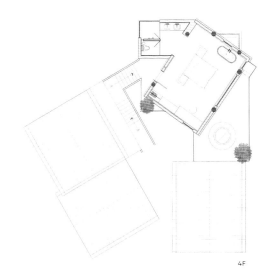

4F

格局上將公共空間設於建築物地下兩層,區隔客房隱私,
2樓房間設計為可全包式大空間,且客房區的房門皆不
相對,增加隱私距離。

文、整理｜余佩樺　資料暨圖片提供｜西澤立衛建築設計事務所、Hinoki House No.3　攝影｜Kenichi Suzuki

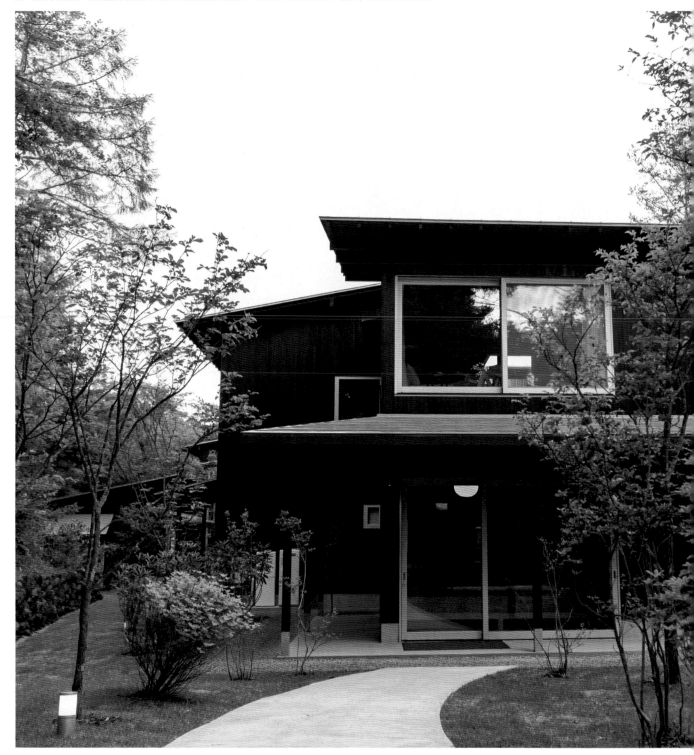

Shishi-Iwa House-Hinoki House No.3
以傳統日本建築打造恬靜的林居體驗

根值於日本的酒店品牌「Shishi-Iwa House」，以低調、樸實之姿隱身
山林間，讓人能圍繞在自然下，享受悠然慢活的避世假期。Shishi-Iwa
House 的第三組建築「Hinoki House」已開幕，由日本建築師西澤立衛
設計。他的首間酒店作品以日本美學「間（MA）」為概念，成功模糊邊界，
開啟人與土地最真實的對話與感知。

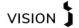

1.2. 現代手法重現燒杉工藝 燒杉是過去日本傳統工藝，西澤立衛在為 Shishi-Iwa House 設計的第三棟建築便以雪松燒杉為主，予以整體沉穩的調性。

| 1 | 2 |

Designer Data

設計師：西澤立衛
設計公司：日本建築事務所 SANAA、
西澤立衛建築設計事務所
網站：www.ryuenishizawa.com

Project Data

品牌名：Shishi-Iwa House-Hinoki House No.3
地點：日本・長野輕井澤
坪數：不提供
樓層：地上 2 樓
房型：高級西式客房和榻榻米套房
建材：雪松燒杉、扁柏

位於日本輕井澤的 Shishi-Iwa House 酒店，由 3 棟建築所組成，首兩座建築「Shishi-Iwa House No.1」和「Shishi-Iwa House No.2」由日本建築師坂茂設計所規劃，分別已於 2018 和 2022 年開幕。隨著第三座建築的落成，入住的賓客僅需幾分鐘的步行路程，便可來往園區內的三組建築，旅人彼此享有難得的偶遇，還能同時近距離欣賞兩位建築大師不同的手筆。

以現代語彙致敬傳統建築工藝

由於園區四周擁有樹林圍繞，如何牽起人與自然的連結以及突顯環境的美，是所有建築共通的核心概念。為給予旅客不同的住宿體驗，Shishi-Iwa House No.3 由 10 間樓閣組成，另外有一座小別墅。西澤立衛引自日本傳統建築「廊台（ENGAWA）」概念進行樓閣與各個空間的串聯，距離帶出建築間的詩意也兼顧了隱私。廊台不只形成了許多靜思冥想的空間，沿著走廊而建的 4 個日式庭院，清幽靜謐，裡頭有著經營團隊悉心的栽種，包含櫻桃樹、楓樹、常綠喬木等，一年四季呈現不同的色彩。旅人可以穿梭於閣樓、蜿蜒的走廊，或是安坐其上欣賞四周自然景觀和建築本身。

西澤立衛選用黑色雪松燒杉作為 Shishi-Iwa House No.3 建築外觀材，使整體散發出沉穩、內斂的味道，轉而入室內則是以淺色調的扁柏木材為主，內外場域強烈的色彩衝擊，再經由線條、光線的鋪排下，看見建築師對於日本傳統建築新的詮釋。

西澤立衛設計的 Shishi-Iwa House No.3 由 10 間樓閣和一座小別墅共同組成。其利用廊台將各個樓閣、別墅以及公共區域串聯起來，讓旅人能自在遊走其中感受與大自然貼近的時刻。

3.4.5. **為人與自然找到最適的距離** 西澤立衛運用廊台串聯空間，同時也製造出開放的走廊，當旅客穿梭其中，可以靜坐下來冥想、欣賞庭院美景，抑或是細細品味建築之美。

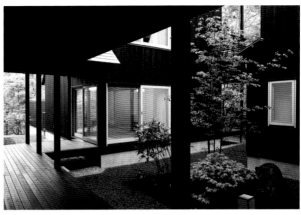

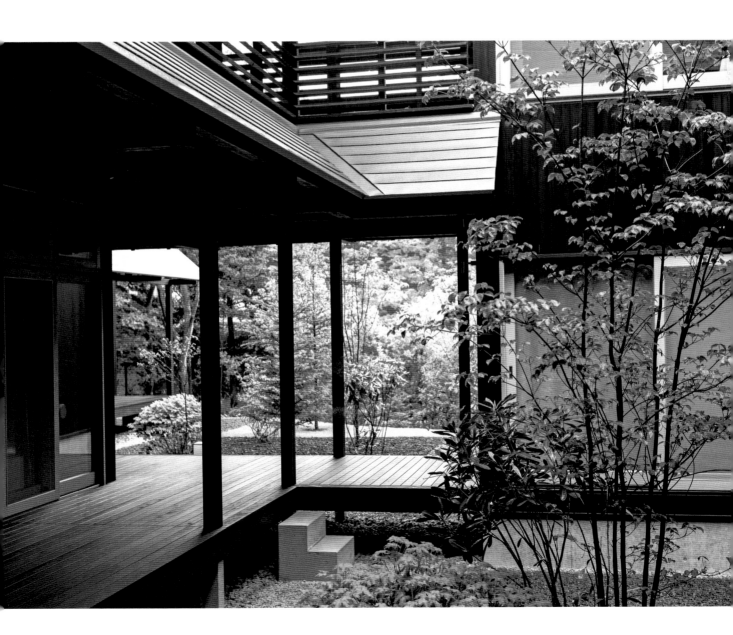

適度裝飾，維持場域的通透度

扁柏於日本文化上乃是一種「神聖」的木材，本身耐用、調性質樸且又帶有獨特香氣，過去數世紀一直用於建造神社、寺廟和宮殿，這回西澤立衛特意自岐阜縣引入了上等的扁柏，廣泛用於建築結構和室內設計上，藉此為空間定調也減少碳排放。

西澤立衛著重空間的透明度，因此在室內設計以日本空間概念「間（MA）」作為設計靈感源，盡可能地減少實體隔間、以及傢具和裝飾的擺設，以創造出極致簡約的空間，讓自然光線能毫無阻礙地從窗戶流入室內，流竄於整個空間。酒店內所有客房均為獨立設計，四面牆壁皆設有窗戶，讓入住的旅客能完全融入四周的森林和日式庭院當中，也徹底回應將建築、人與自然合而為一的品牌精神。

Shishi-Iwa House No.3 不單只是一間旅店，而是以作為旅人心靈充電站自居。因此，入住的旅客不只能感受到自然，還能享受到設計、人文與藝術的體驗。可以看到酒店中不乏豐富的傢具和藝術品蒐藏，像設計傢具包含 Charles 和 Ray Eames、Pierre Jeanneret、Arne Jacobsen、Borge Mogensen……等別具歷史意義的重要作品；而藝術作品蒐藏方面，則有著 50 幅左右的原創浮世繪木版畫，分別出自於 10 多位藝術家之手，如 1840 年代的歌川廣重、柴田是真，1960 年代的畦地梅太郎、關野準一郎等。

6.7. **減少過度的傢具與裝飾** 客房以「間（Ma）」的設計精神，沒有過多的裝飾，讓自然光線可以完全進入空間，提起人對空間的感知，也讓身心真正獲得放鬆和休息。8. **酒店空間揉入藝術蒐藏** 公共區域的設計同樣以西澤立衛提出的「間（MA）」相輔相成，在設計名椅、藝術藏品的妝點下，更添人文藝術的味道。9. **扁柏成為室內設計的主調** 西澤立衛引進自岐阜縣上等的日本扁柏，並廣泛應用於酒店建築結構、固定傢具上，藉由扁柏本身溫潤、質樸的調性，為空間添一抹溫暖與放鬆。

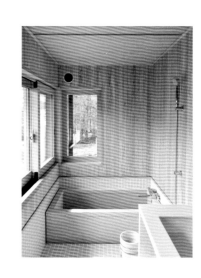

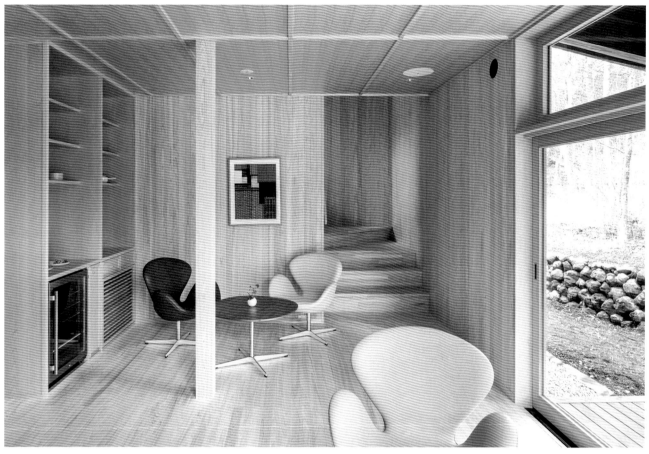

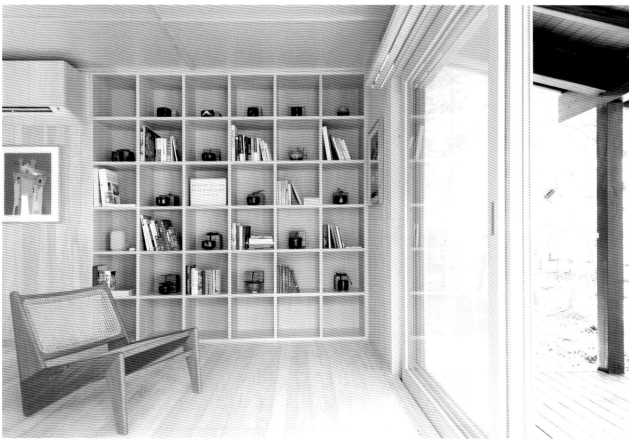

文｜Joyce　資料暨圖片提供｜遊獵行腳

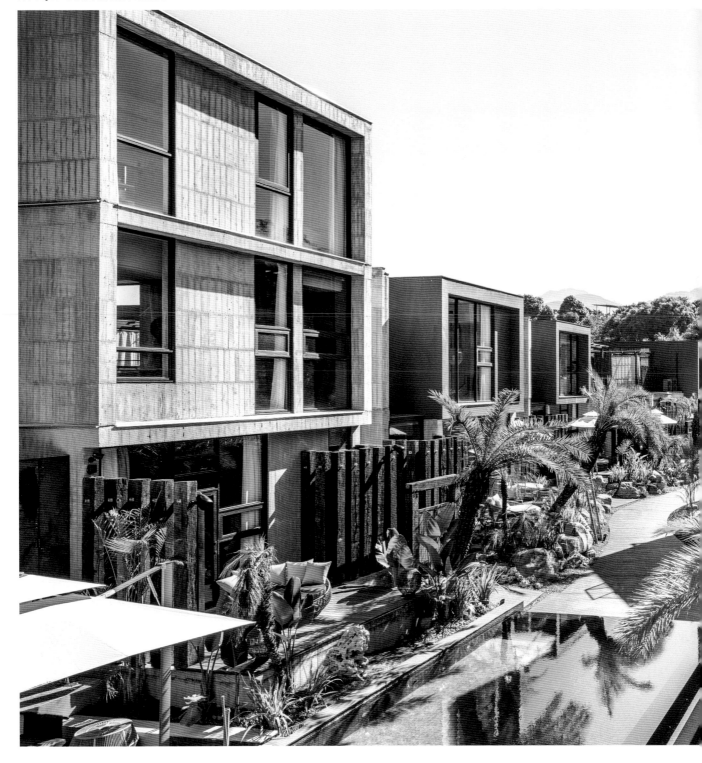

遊獵行腳
走入日月潭近郊，享受來自原始野性的呼喚

遊獵系列旅宿的設計理念，是師法有機建築之父萊特與自然互動的建築精神，「遊獵行腳」是品牌系列的第二件作品，其座落於日月潭近郊，打造與自然共榮的環境，讓來訪的旅客身處其中，解放生活中的壓力也感受來自原始野性的呼喚。

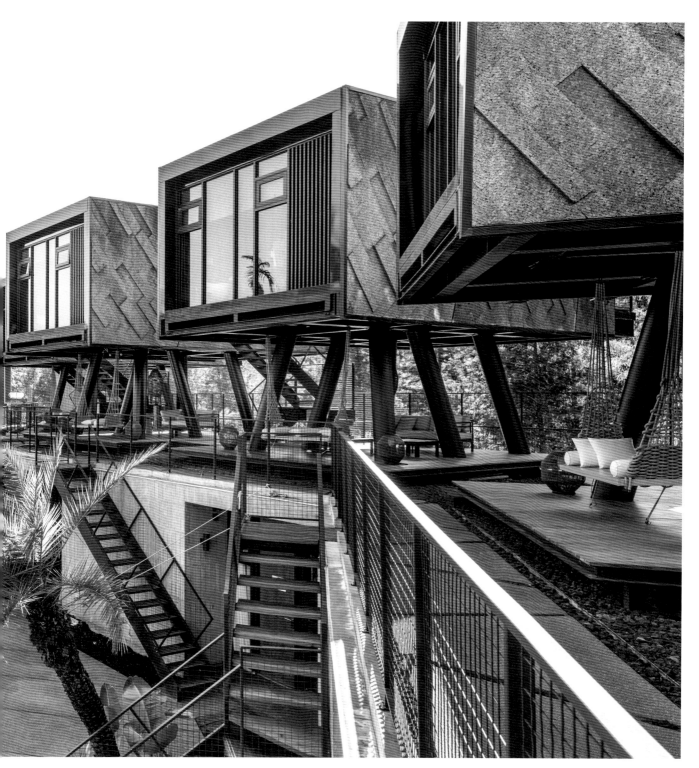

1. **水池聚會環景設計** 以水池、聚會作為空間格局設計的主要概念，創造與自然環境共生的舒適悠閒空間。

Designer Data

設計師：陳舜智

網站：www.deerchaser.com.tw

Project Data

品牌名：遊獵行腳

地點：台灣‧南投魚池

坪數：園區佔地 2,200 坪，建築物（虛空間與實空間）1,300 坪

樓層：地上 1 ～ 3 樓

房型：共 6 種房型，36 間房

建材：水泥素牆、玻璃、木板、仿鏽鐵塗料、碳化軟木、枕木

萊特休閒事業創辦人陳舜智於苗栗成立私人會所「懸崖盒子」，藉由與朋友聚會來放鬆要求精準的營造事業壓力，卻發現不少企業主朋友也有解壓需求，卻不想自建度假屋還要處理相關雜務，遊獵行腳的誕生，即是希望平日事業忙碌的旅客親友不需舟車勞頓，就能享受到世外桃源遺世獨立的放鬆心情，因此聚會是空間設計的中心主旨，建築則是配合風景而生，運用種種便利舒適的設施在與戶外接壤的半開放空間裡起居生活，才能真正轉換都市繁雜忙碌心情。

打造舒適放鬆的空間需注意每一處細節，陳舜智從進入遊獵行腳前的路況開始鋪陳，將道路寬度刻意縮小，車主會因車速放慢而切換急躁心情。預約制住宿打造貼心服務，抵達後服務人員將行李直送進房，賓客則可至白窯餐館稍做休息。白窯餐館為迎賓刻意減少開窗，以間接光源與黃色燈光作為主要光源，當旅客進入後身體為適應低光源環境會自然放慢節奏，同時園區大量種植綠植，道路也刻意形成彎曲小徑，讓旅客放慢快節奏步調，逐漸轉化成度假模式。

不同的聚會場所構築整體格局空間

整體空間格局配置從製造聚會場所的原點出發，共有 6 種房型，其中的馬賽屋概念源自於東非馬賽馬拉（Maasai Mara）大草原上的馬賽部落，當地每 3 ～ 7 個家庭會形成一個部落，享有共同的院子也共同圈養動物，因此每棟馬賽屋格局上為 5 間房搭配 1 個共同庭院與 1 間公共客廳，共享百坪休憩空間，且從小包區 10 人至大包區 40 人運用彈性。狩獵屋仿造高腳樹屋概念，每間屋子下方有 360 度開放大露台的聚會空間，搭配長吊椅與矮座沙發，強調舒適通透。酋長屋則採樓中樓形式，配置室內中島吧檯，三五好友可深夜暢聊聚會。遊牧屋則有大露台開闊戶外空間可以聚會，從不同形式聚會場域來滿足各種旅客。

建築體設計與材質也處處營造放鬆氛圍，除以大面積開窗與極盡通透的格局設計與戶外自然景觀連結，也在室內戶外各處擺設如沙發椅、單椅、吧檯椅、臥床椅與觀景椅等不同型態單椅，讓旅客能在不同角落享受不同景觀環境。建材為融入自然景觀以天然粗獷素材為主，但人體會接觸到的壁地面範圍則選擇觸感溫潤的材質，維持使用舒適度。

2. **河道植栽引入鳥語蟲鳴療癒之音**　利用人工河道為基地創造安全與獨立感，並搭配遍野綠意營造自然環境的舒適放鬆氛圍。
3. **打造室內延伸戶外空間滿足各型態交流**　木塔會所位於白窯餐館 2 樓，是集合藝廊、課程、講座、會議與餐敘的複合式聚會所，搭配戶外的木塔天台便於舉辦各式活動。4. **白窯打造餐廳視覺中心**　架高木地板搭配白色大窯營造生活野趣，整排玻璃門可以全開，消弭室內與室外的界線接壤戶外自然環境。

2	3
	4

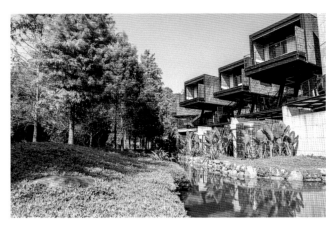

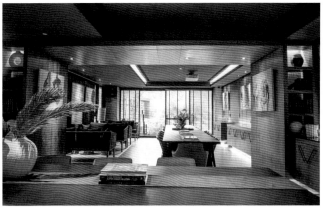

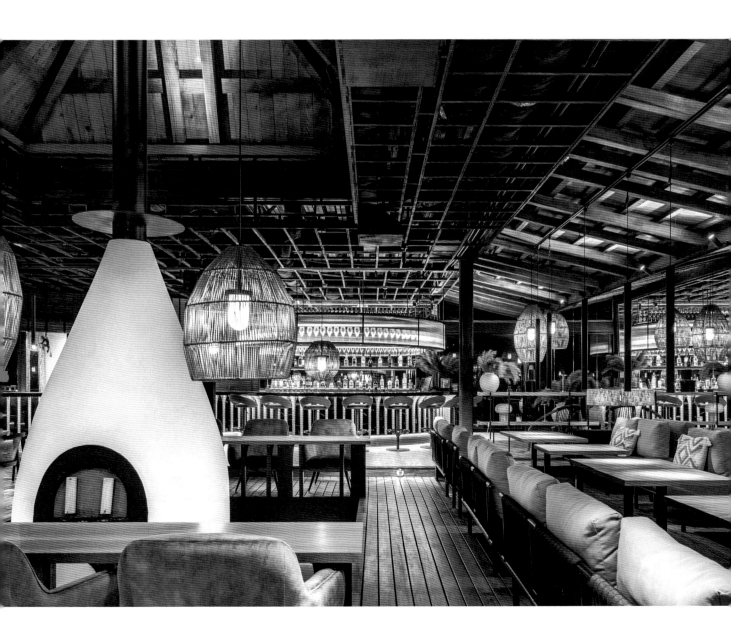

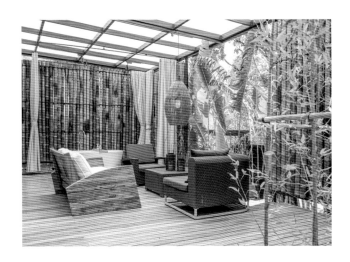

從建築本身創造舒適的野奢感受

為了達到在戶外獲得舒適生活的野奢理念，陳舜智做了許多看不到的努力，像是為了不讓戶外常見的小型爬蟲侵擾，先在遊獵行腳四周挖出一圈人工河道，既保有基地獨立性也斷開爬蟲路徑，另外斷開地板與土地連接、提供通道讓小蟲從底下穿過，就不會爬進室內造成困擾。

他也研究小黑蚊的飛行高度，利用建築體高度與艾草蚊香氣味，讓蚊子遠離也不喜在此繁殖；適性選擇植栽種類提高存活率，善用景觀知識避免需反覆修剪的植物，讓環境維護僅需最低人力，降低人力浪費，陳舜智說：「建築工法對我來說不難，遊獵行腳不屬於超高層建築或深開挖等有難度技術，而是要怎麼跟大自然共生共存、長期克服種種不利因素來獲得與綠意共生的部分，才是設計最困難的環節。」

5. **大露台享受自然開放魅力** 遊牧屋房型的最大魅力是開放式大露台，以斑駁枕木、天然竹籬與戶外泡澡浴缸，還原在大自然的生活樣貌。6. **戶外天光泡澡消弭拘束感** 臨落羽河道的雨林屋擁有半露天戶外浴缸與超大臥床躺椅，享受戶外河流的環繞與放鬆泡澡之樂趣。7. **以公共聚會空間提供獨處隱私** 馬賽區房間格局設計有公共客廳，聚會可以在此舉辦，提供一起歡樂或回房間享受的不同選擇。8. **邊泡澡邊與自然作伴** 規劃戶外浴缸，讓人可邊泡澡邊聆聽大自然的聲音。

5	6
7	8

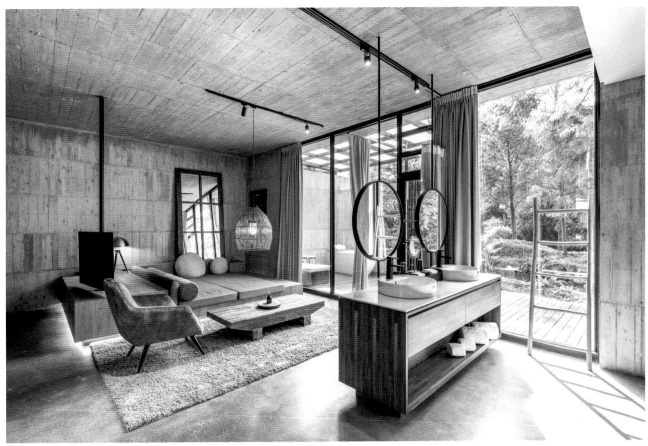

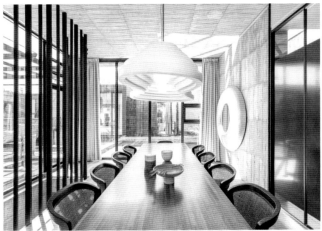

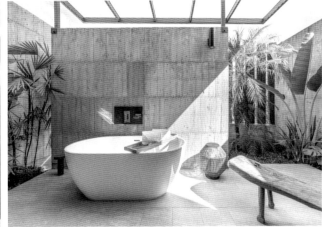

業主經驗談

一刀流思考、破題設計重點走向／萊特休閒事業創辦人陳舜智

從營造公司工程師做起，白手起家對建築與設計充滿想法，旗下擁有立穩營造與萊特休閒事業，有許多建築經驗的他認為設計的思考邏輯重於表現技法。「玩家才能懂得玩家的需求，不會喝酒的人做不出好的酒吧。」萊特野奢品牌的遊獵羊灣與遊獵行腳分別位於溪頭與日月潭周邊，他以每個基地的不同條件來賦予主題，例如遊獵羊灣位於終年氣溫較低的溪頭，就以火爐為主題來設計空間氛圍，柴火牆與隨處可見的火爐造就溫暖放鬆氛圍；遊獵行腳位於海拔較低的日月潭附近，便以水池打造出聚會重點。遊獵羊灣基地面積較小，建築型態採內抱庭院的設計來隔絕馬路車流紛擾，同時立體 4 棟錯層設計也能拉大空間感，而遊獵行腳面積較大，則以立體方格子的思維來增加空間趣味與豐富動線。

文｜蔡婷如　資料暨圖片提供｜有方空間　攝影｜趙松、檸檬

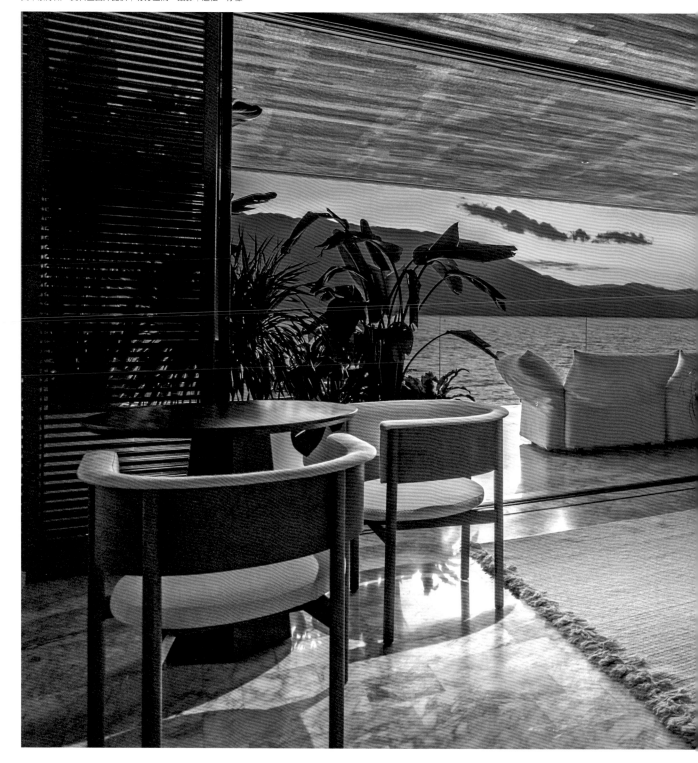

雲七海景度假酒店
伴隨蒼山洱海，享受鬆弛

有時候會想要避世一下，逃離現實生活，大理的「雲七海景度假酒店」就在
蒼山洱海邊，翠綠的山，湛藍的海。重新翻修後的空間，自然石材吐露純粹、
木百葉倒映光影，在山與海之間，瀰漫自由自在氣息。

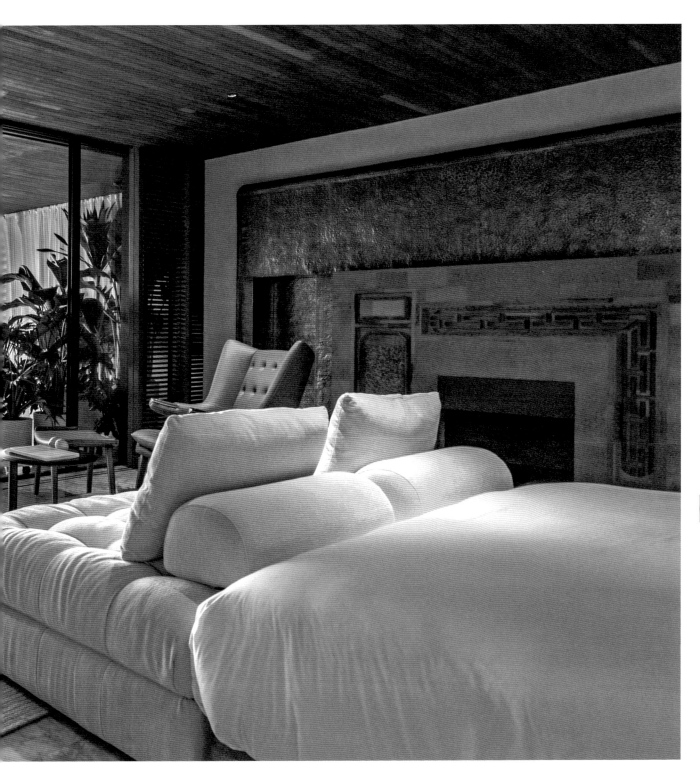

1 **1. 面朝大海，春暖花開** 雲七海景的海景房，對著浪漫美麗的洱海，讓人想起海子詩作「面朝大海，春暖花開」，不就是這個景象？

Designer Data

設計師：安軍
設計團隊：洪光、袁虎賢、張莉、楊娟、林鳳嬌
設計公司：AND Studio

Project Data

品牌名：雲七海景度假酒店
地點：大陸‧大理雙廊
坪數：1,800 ㎡（約 544 坪）
樓層：地上 3 樓
房型：露台院景房、海景房
建材：紅磚、青磚、花磚、柚木、石材

想到避世，通常會走入山林或鄰近海邊，而大理得天獨厚，既有山也有海。

位在大理雙廊的雲七海景度假酒店，是間開業 12 年的旅社重新改裝。前身是客棧類型旅店，小巧溫馨。12 年過去，人們旅遊習慣改變，業主找來原設計師安軍改造升級。身兼建築師、設計師和酒店經營者多重身分，安軍希望這處空間以鬆弛感為設計前提，營造讓人放鬆的空間，前來度假的人能在絕對放鬆環境裡享受大理的美。

佔地 1,800 平方公尺（約 544 坪）大的基地，建築面積 3 層樓。過去總房間數 22 間，安軍縮減房間數量成 15 間，每個房間相對變大了，房間坪數大約是 45 ～ 100 平方公尺，這是營造鬆弛感第一步。空間大，人在裡頭就感到舒服。度假的客人即使整天待在房內也能感到自在，因為設計師已經先幫旅客梳理好空間結構，除去睡眠空間，房內規劃數處獨立小空間，像窗邊臥榻區、陽台沙發區，即使和家人同遊，房間內也有獨處場域。

陽光、水、植物，營造度假感

建材的選用和植物的襯托，是鬆弛感第二步。大理最美的風景中，必然有著陽光、水、植物三大元素。雲七海景度假酒店三個院落栽種當地樹苗，設計師安軍將綠意沿樓層蔓延而上，每一層樓角落都能見到植物，旅客在房間內也能感受到充足光線跟綠意，植物同時帶來遮蔽隱私感。旅客足不出戶，依然能在房內享受自然美景。

建築材料以貼近當地居民使用材料為主。大理民居常見青磚、紅磚和花磚三種建料融入空間，結合柚木天花板鋪陳溫暖，牆面刻意放空的留白素淨，選用木百葉窗戶遮蔽光影，百葉在半遮蔽時帶入光影層次，打落在室內，讓整體空間伴隨光影流動。旅客在自然樸素建材中，體驗純淨慵懶的旅遊時光。

公共區域內也能看見設計師的用心，廊道以木頭或石材堆疊，展現各種格柵表情，光影流瀉室內角落，旅人在空間遊走，隨時與光影接觸，在城市中難以感受單純的光與影，在雲七海景度假酒店，可以體驗到。

2. **在洱海邊用餐，是一種享受**　酒店內附設餐廳，開放式空間讓旅客感受周邊的海風與空氣，不遮蔽才能真正貼近自然。3. **獨處，是放鬆的一種方式**　房間內規劃數處獨處空間，攜伴旅遊也能享受獨處時光。柔軟的坐榻跟原木傢具，貼心營造美好角落。4. **公共空間讓人感到自在溫暖**　木料鋪陳天花板、桌椅，襯以白色坐墊，溫暖中帶潔淨舒適，這也是雲七海景度假酒店希望客人在酒店內，坐在公共區域內也能像回家一樣感到自然舒服。

2	3
4	

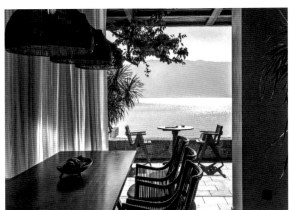
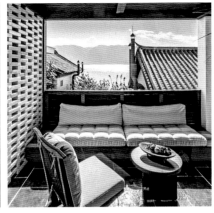

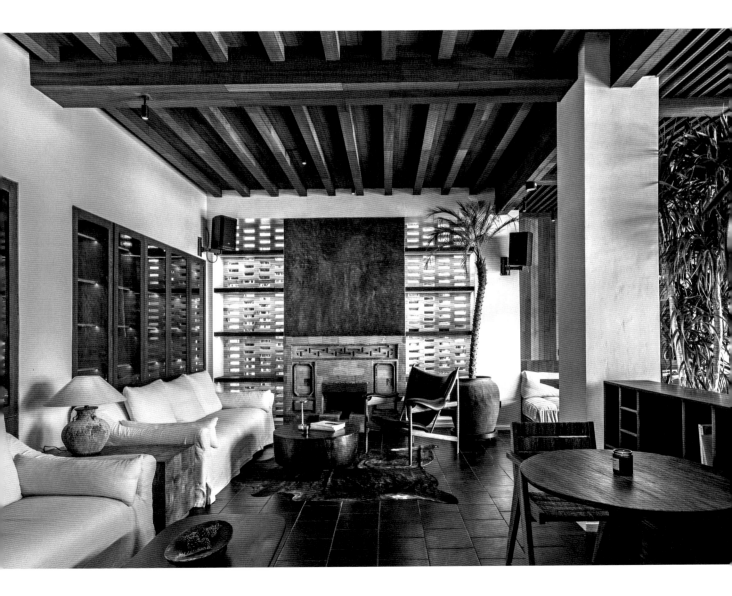

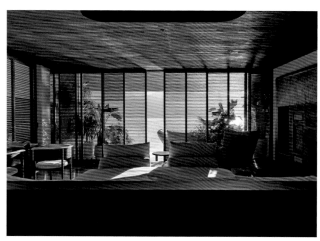
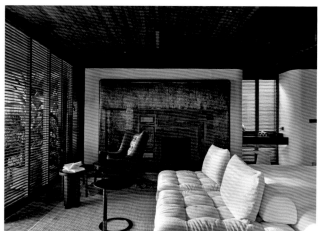

傾向自然樣貌，減少城市表情

「簡單的空間，才能真正放空。」安軍是這樣認為的。城市太複雜，所以人們喜歡旅遊，脫離都市感。在一個異域裡享受不一樣的生活方式，即使只有短短幾天。雲七海景度假酒店使用自然材質，刻意保留原始粗糙面，是為了減少城市表情，讓材質原貌與大理的蒼山和洱海對話。

雲七海景度假酒店，是一處醞釀綠意、光影、水色、山景的空間，你可以整日窩在房間內欣賞洱海的美，也不會無聊；也可以出門到小鎮走走，吃塊鮮花餅，感受大理花香。暫時脫離城市，在異地享受滿滿的鬆弛感，過幾天短暫的隱居生活。

5. **待在房間內一整天，也不會無聊** 木百葉窗戶能提供遮蔽，同時維持穿透，賴在房間內不出門，隔著窗戶望出去一整片洱海在面前，看這一片美景就夠了。6. **簡單中有細膩優雅** 安軍訴求簡單且優雅，房間用色不繁複，原木配石材色澤，但在壁爐或牆面上，會添加較為細膩設計，點綴空間質感。7. **綠意配白牆，襯以藍天白雲** 安軍希望植物的綠能為視覺帶來放鬆，有綠意，有光線，又在洱海邊，度假氣氛油然而生。

5	6
7	

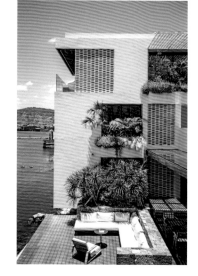

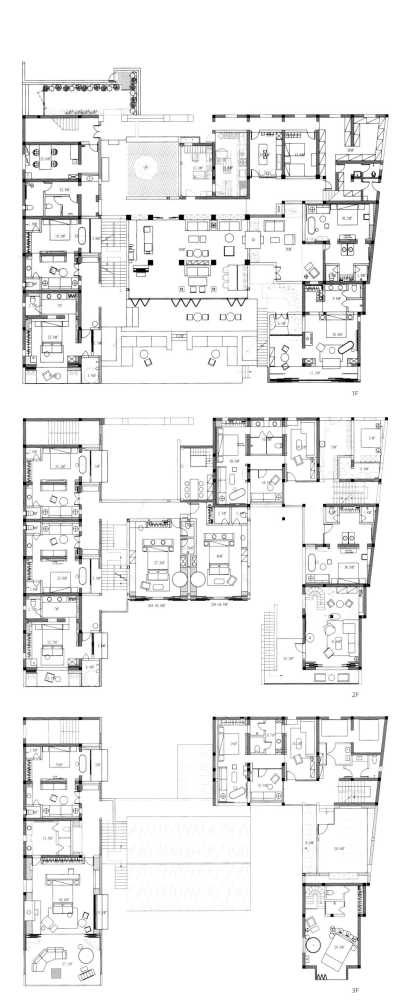

1F

2F

3F

從 3 層樓的平面圖,可以看到房間格局方正,而且房間環繞周邊,把美景盡量留予旅客。

文｜張景威　資料暨圖片提供｜呈境設計　攝影照提供｜莊理輝

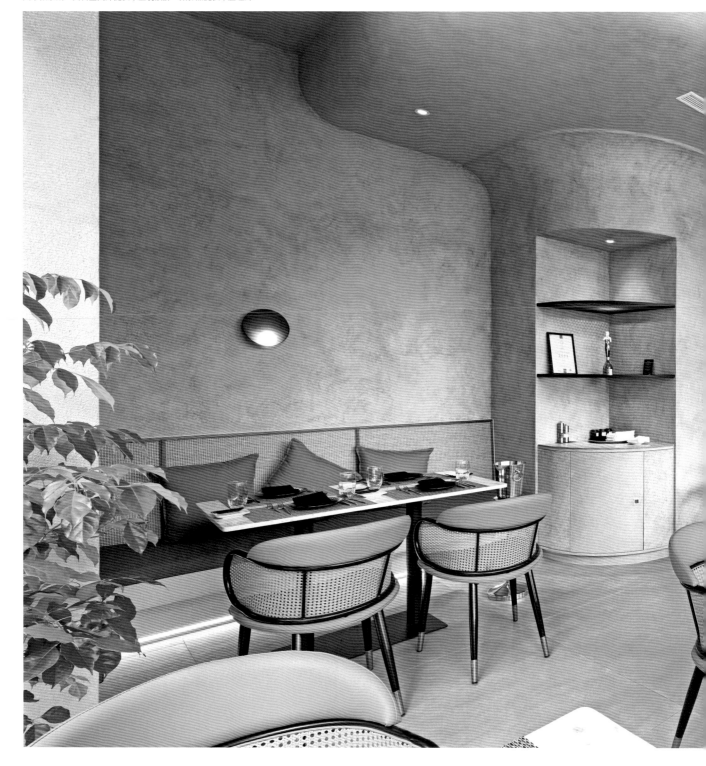

歸璞泊旅 HOTEL BEORE
回應日月潭之美，體現「心」奢華設計

「歸璞泊旅 HOTEL BEORE」位於南投日月潭水社碼頭附近，建築到室內
空間設計由張嘉勳建築師事務所與呈境設計聯手打造，期待回應自然環境，
並讓各地交會於此的旅人得以愜意共享避世閒適，打造內心滿盈豐饒的「心」
奢旅宿。

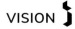
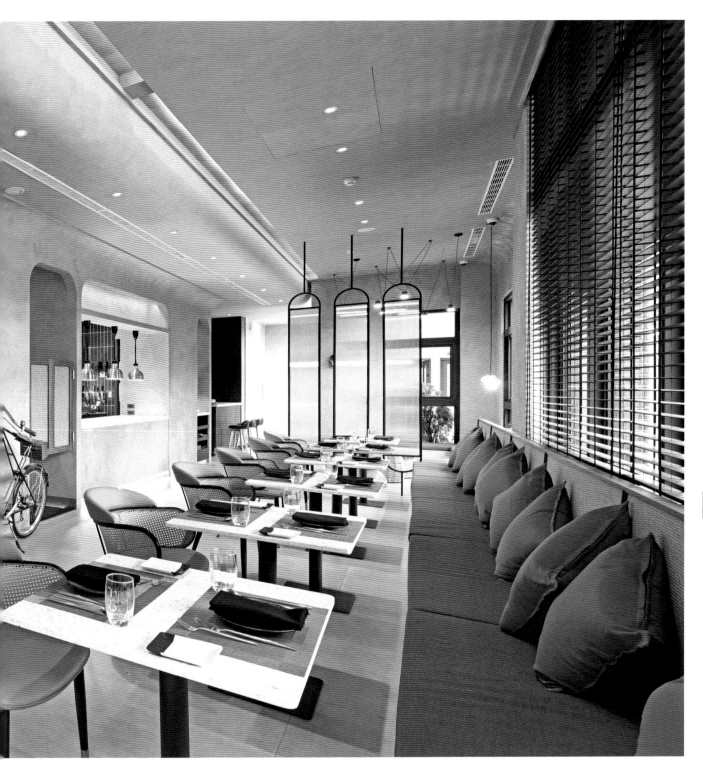

1. **善用設計室內外綠意自然無界限** 日月潭的美總是令人屏息，一年四季都充滿魅力，歸璞泊旅 HOTEL BEORE 於接待區及餐廳採用質樸義大利塗料及天然的藤編闡述自然，並利用大面窗搭配木百葉與戶外綠意產生連結。

1

Designer Data

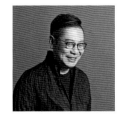

設計總監：袁世賢
專案設計師：王家榆
設計公司：呈境設計
網站：nextdesign.com.tw/nextdesign/tw

Project Data

品牌名：歸璞泊旅 HOTEL BEORE
地點：台灣‧南投日月潭
坪數：270.25 ㎡（約 81.67 坪）
樓層：地上 6 樓
房型：雙人房、四人房、豪華家庭房
建材：義大利特殊塗料、金屬、Bolon 編織地毯、水磨石

歸璞泊旅 HOTEL BEORE 前身為已開業 15 年的民宿旅店，因為 921 地震後結構有所受損，於日月潭經營多間民宿的業主，對於當地有著濃厚的情感，因此決定整棟拆除原地重建打造別具特色的日月潭精品旅宿，還沒開幕即獲得 2023 年美國 MUSE 設計金獎跟墨爾本設計大獎金獎，且是日月潭唯一入選國際精品酒店認證 Small Luxury Hotel of the world（SLH），同時獲邀入選國際凱悅酒店集團會員計劃 World of Hyatt（WOH）。

駕馭山、雲、湖體現無形之型亦為形

「為了讓住客沉浸在日月潭的自然美景中，使空間呼應並回歸到最與生俱來的自然狀態，設計團隊結合對環境的感知，駕馭山、雲、湖以日月潭作為設計元素。同時保留人們環遊日月潭的心境及深度，轉化為對空間設計的追求，體現『無形之型亦為形』的理念。」呈境設計總監袁世賢說道。

旅宿外觀有別於一般飯店，張嘉勳建築師事務所建築師張嘉勳以兩棟量體呈現新型態的建築意象，並透過鏽蝕鐵板、日本窯變磚的細膩紋理體現光影照耀的層次感，與日月潭的粼粼湖水相互呼應。而為了塑造遠離塵囂的避世氛圍，由動線開始引導轉換：旅宿大門不位於建築物的正面，而是刻意從側邊開口沿著廊道進入，賦予隱密感也讓旅客的心境能漸漸沉靜，開始享受「心」的旅程。旅宿 1 樓為接待區與米其林餐廳，由側邊電梯向上，2 樓以上為 11 間客房，共有 5 種房型（璞質、歸覓、璞境、歸璞、歸隱）從兩小床、雙人房、豪華雙人房到家庭四人房滿足所有旅客需求。頂樓則有泳池、休閒俱樂部星空吧 Lounge 與 KTV，入住後無論是飲食到娛樂一應俱全。

2. **建築以形式、材質回應自然環境** 整體建築與室內設計回應日月潭自然環境，透過兩棟量體賦予新型態意象，並透過鏽蝕鐵板、日本窯變磚的細膩紋理體現光影照耀的層次感。3. **餐廳座位於現代設計、自然材質間取得平衡** 餐廳內使用沙發卡座設計，提供舒適的用餐環境，而餐椅天空藍與藤編搭配則在現代設計與自然材質之間取得平衡。4. **泳池連接山景，海天一線** 腹地雖然不大，頂樓仍設有游泳池能遠看群山，享受與山林近距離的接觸。

2	3
4	

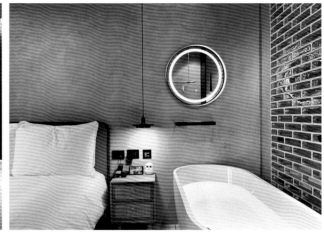

自然材質與光影韻律釋放身心

旅宿接待區與餐廳以材料本質勾勒出原始的空間形式，大面鋪陳的義大利暖灰色塗料具有溫度與延展性賦予質樸、斑駁質感，日光透過木百葉灑落牆面，光影旋律放慢了腳步，讓時間彷彿停了下來；地坪採用 Bolon 編織地毯延伸整體溫暖調性，在室內也能感受大自然的純粹。而客房內運用透明玻璃磚令空間通透、視野穿透不受限制；半開放式的衛浴設計，旅客行走上更悠游自在，也因獨立設置同時能進行使用，部分房型則藉由洗手檯、浴缸的外移讓空間尺度為之放大。而在天花板與門框的弧形線條、簡單的傢具線條與一致的大地色系之中，有趣的照明透過光影賦予每個空間不同的層次變化，穿梭自然藤編的材質表情，更能在不同時段觀賞迥異樣貌，提供別於其他住宿的體驗，感受心之奢華。

5. **融合自然溫暖傳達歸屬感**　住房內藤編屏風、金屬製物支架呼應日月潭的自然環境，而與「波龍藝術」攜手展現的 Bolon 編織地毯，也以溫暖觸覺傳達仿若回家的歸屬感。6. **浴缸外移空間使用更彈性**　璞境雙人房將浴缸外移，令空間使用更有彈性。而光線照射於玻璃磚反射至水面，在室內也能感受日月潭的粼粼波光。7. **側開入口廊道如入世外桃源並提供隱私**　原本旅宿大門正對馬路，因此將入口移到側邊開口，利用迂迴進入的方式提供隱私感並使旅客有如至世外桃源之感。

5	6
7	

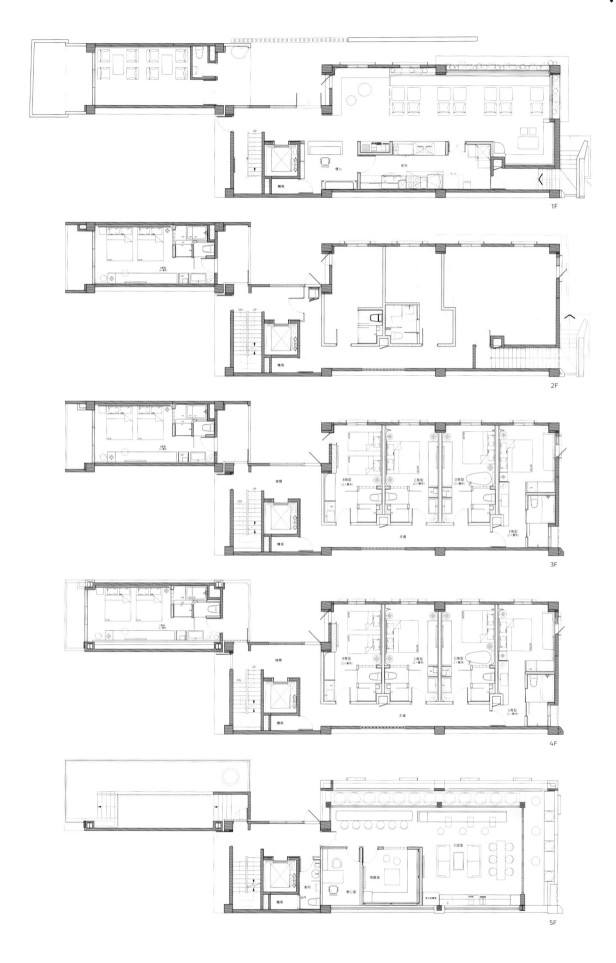

1F

2F

3F

4F

5F

前後連棟建築設計，大門不直接向外，而是創造側邊廊道入內，營造隱私感受。1樓為櫃檯與米其林餐廳，2樓以上為11間住房，分別為3間豪華家庭房、2間豪華雙人房、4間一大床房與2間兩小床房。頂樓則有泳池、視聽室、交誼區與戶外酒吧。

療癒身心的日式泡湯體驗

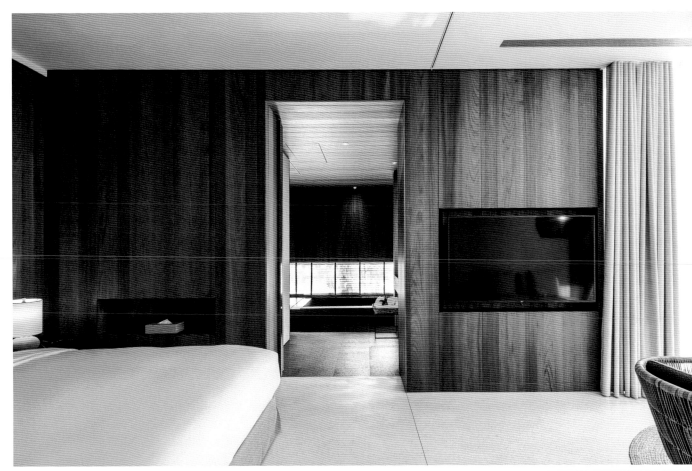

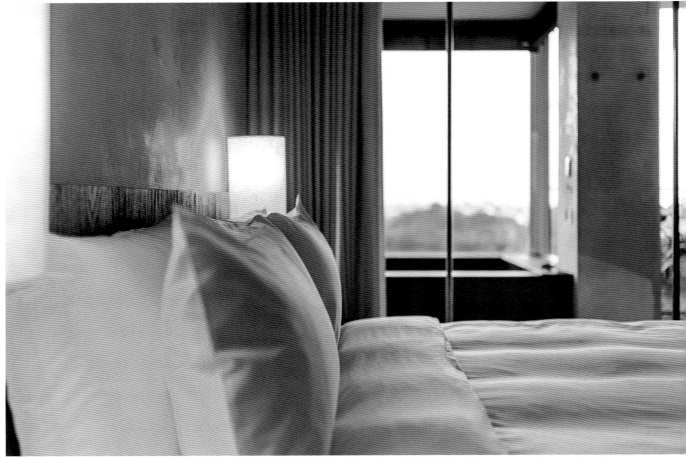

「了了礁溪 VIVIR JiaoXi」（以下簡稱了了礁溪）座落於溫泉旅宿林立的宜蘭礁溪，以提供人們一處寧靜、放鬆，且富含文化氣息空間作為經營概念，為了讓旅人身心能真正獲得解放，強化每一間房內的衛浴設計，導入日式泡湯模式，借助當地中性碳酸氫鈉溫泉的洗滌，全身都得到深層的放鬆與紓壓。

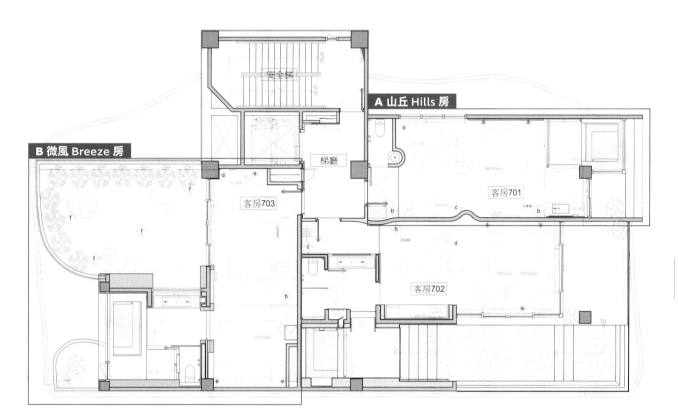

A 山丘 Hills 房

B 微風 Breeze 房

安全梯

梯廳

客房701

客房703

客房702

1. **微風 Breeze 房**　以木頭建造的衛浴空間在建材質感上自成一格，衛浴、房間與戶外露台階採用開放式設計，保持場域之間的通透與流暢動線。2. **山丘 Hills 房**　房間設計上把最好的一面留給浴池，讓空間內盈滿光線與景致；運用玻璃隔間，使臥室視線可延伸至外，提供居者無限的身心放鬆。3. 山丘 Hills 房享有市區少有直面礁溪溫泉公園的優美視野，微風 Breeze 房因坪數較大而設置獨立衛浴空間與戶外露台。各房針對所處樓高方位，利用各自特色為旅客營造出不同風格的放鬆角落。

攝影｜李佳曄

Designer Data
曾志偉 / 自然洋行建築事務所 /www.divooe.com.tw

Project Data
了了礁溪 VIVIR JiaoXi/ 台灣・宜蘭礁溪 / 基地：863 ㎡（約 261.057 坪）、建坪：2,905 ㎡（約 878.76 坪）/
樂土灰泥、花崗岩、木頭、碳化孟宗竹

文｜廖冠濱　圖片暨資料提供｜自然洋行建築事務所、了了礁溪 VIVIR JiaoXi

A 山丘 Hills 房

設計團隊與業主希望在水泥叢林的礁溪市區創造一個獨立的生態世界，以「樹洞」作為了了礁溪外觀設計的靈感，「洞內」則有根據自然界的不同地貌設計出的 7 款房型；由於全棟建築周遭皆是高樓大廈，唯獨山丘 Hills 房因所在方位及地處私密性無虞的頂樓，得以享有近看礁溪溫泉公園、遠眺龜山島的開闊視野，這不只是房型名稱的由來，更藉此優勢才能設計出全棟唯一面靠窗口的衛浴。

為了善加利用山丘 Hills 房型的條件優勢，在衛浴的正面與右方開設大面積開窗，使旅客在陽光與風景的陪伴下洗滌或泡湯；衛浴體驗設計是遵循傳統日式泡湯的概念，淋浴空間採開放式設計並緊鄰浴池，藉此引導旅客將洗滌與泡湯連貫起來；並將洗手檯與廁所都移出衛浴，分別設置在陽台邊與入口處，避免對泡湯體驗造成干擾。

1

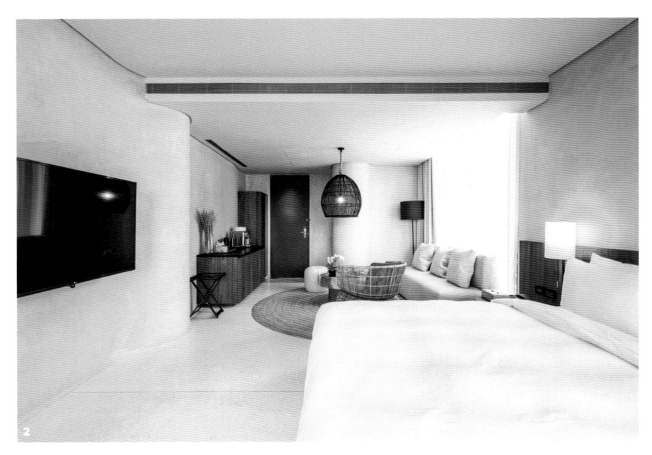

2

設計要點

1. 不同區域的放大與限縮　由於山丘 Hills 房僅有 12 坪，規劃上將功能設施如廁所、洗手檯、通道、收納櫃等限縮至最小，將床鋪、沙發以及衛浴等旅客放鬆的區域儘可能放大；整個空間僅有入口旁的廁所區域有硬性隔間，不只強化整體空間的開放性，更確保衛浴、房間、洗手檯以及陽台這四者之間動線流暢與視線無阻礙。

2. 以建材及設備除去濕氣　由於衛浴、洗手檯與房間之間沒有任何間隔，濕氣容易溢散甚至累積在房間內，為了克服這個問題，設計上從建材與設備兩方面著手。房間從地板到牆面皆鋪設表面具有孔隙、兼具良好透氣以及抗潮能力的樂土灰泥，同時還採用噸數更大的空調系統、增設空氣交換系統，達到加快除濕、換氣效果，也維持良好的空氣循環。

3. 蓮蓬頭設計導引洗浴程序　山丘 Hills 房以日式泡湯一氣呵成的概念取代一般洗澡與泡澡的間斷作法，透過降低蓮蓬頭高度，引導旅客先「坐在」木凳上淋浴或舀水沖洗身體，再「坐進」浴池享受溫泉，降低蓮蓬頭同時還可減少水花飛濺的範圍，以利維持房間的乾燥；為了達到最佳的泡湯體驗，設施上，浴池規劃長 206.5 公分、寬 153.5 公分、縱深 65 公分，確保兩人同時入浴依舊寬敞；景觀上，開窗尺度設為寬 206.5 公分、高 220 公分，使旅客能完整俯瞰礁溪美景。

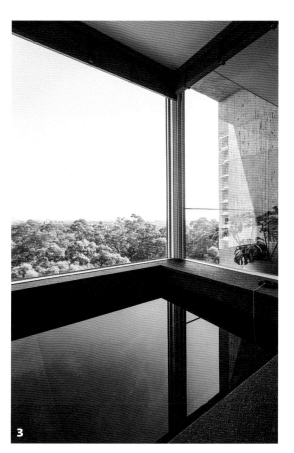

3

防水特殊塗料　PT-09

260

3

CF-09　輕質混凝土墊高

微風 Breeze 房雖具有位在頂樓與坪數較大等優勢，但所在位置面向鄰近大樓，先天視野不佳外，還得克服私密性等問題。設計者仍嘗試在有限環境下創造出另一種放鬆悠閒的狀態，使該房成為全棟唯一有戶外露台的房型，將全室最佳陽向面留給露台，衛浴則設於內側更隱蔽處，以提升洗浴的私密性與安全感。雖說衛浴在格局上呈現獨立狀態，但與房間、陽台的動線依舊十分順暢，陽光同時穿透衛浴的窗口與露台落地窗，透過不同的光影軌跡，使房間各區塊呈現多元豐富的空間感。

微風衛浴的牆面皆以木頭材質裝飾，浴池旁裝設遮蔽效果良好且可自行調整的木製百葉窗，不只營造出木製湯屋的氛圍，更讓旅客具備調控隱密與開闊的自主性；另外夜晚衛浴還可調低燈光亮度，搭配旅宿提供的蠟燭，讓旅客可以享受到有別於白天氛圍的泡湯體驗。

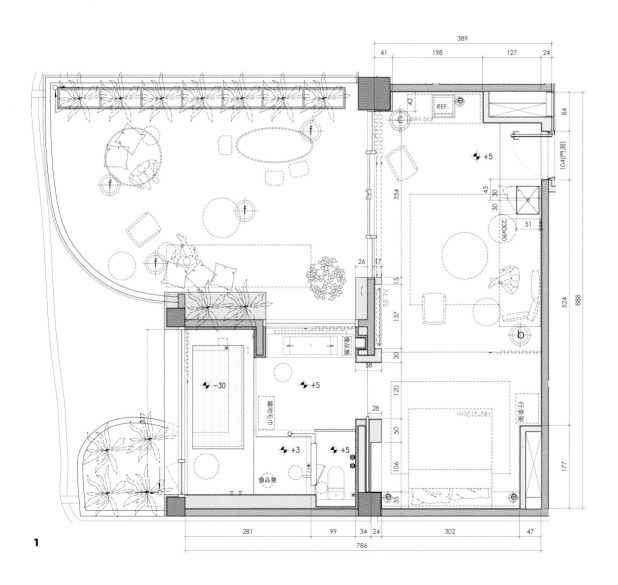

1

設計要點

1. **兼具戶外露台與隱蔽衛浴的房間設計** 微風 Breeze 房是全棟第二大房型，面積有 24 坪，這樣的空間尺度能夠進行較明確區域劃分；設計上將房間規劃成戶外露台、沙發區、床鋪與獨立的衛浴空間，希望讓旅客從入住到退房都無需出門，只要待在房內即可享受到所有的放鬆體驗。

2. **隱藏式出水口與沖仿花崗岩浴池** 浴池水龍頭採隱蔽式、內嵌於池壁上的設計，不像一般突出的水龍頭，讓人幾乎察覺不到，一方面降低泉水注入浴池產生的噪音，另一方面可避免溫泉因自高處落下而降溫過快，同時整個浴池內部皆設有保溫層，減緩水溫降低速度。浴池使用表面經過沖仿處理的花崗岩，利用高壓水柱沖刷掉石材表面較脆弱的礦物成分，形成顆粒粗糙的表面，可達到止滑效果，但肌膚碰觸又非常舒適。

3. **趨向綜合功能的洗手檯** 微風 Breeze 房內的洗手檯設定為多功能形式，延伸檯面長度以及加大水槽尺度，不只能進行一般盥洗，同時也兼具 Mini BAR 的功能，方便旅客在房內享用各式飲品。水槽縱深為 45 公分、面寬為 145 公分，以減緩水花潑濺至周遭檯面；另外整個洗手檯面與浴池採用同一種建材，營造與浴池相同視覺與觸感。

2

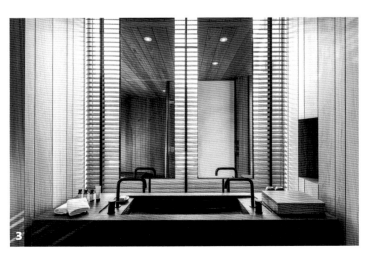

3

蛋形、圓弧曲線交織，無縫塗料打造一體成型浴缸

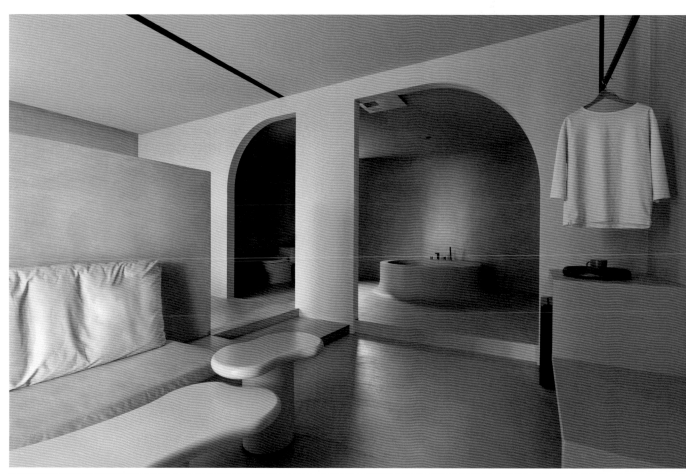

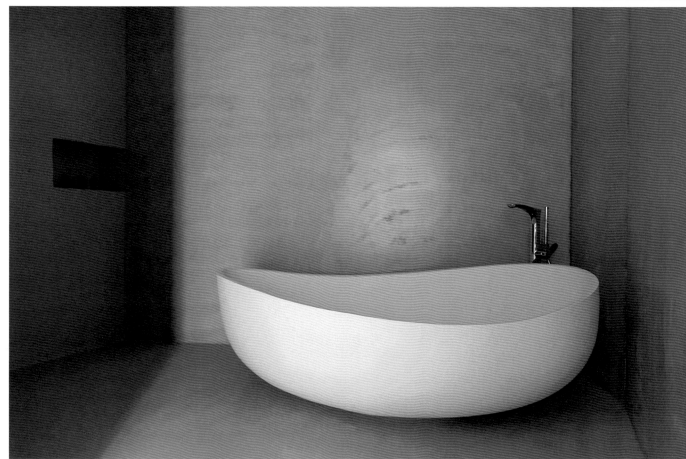

座落於南投魚池的「山久蒔×勺光」民宿，為舊有旅宿品牌再造翻新案例，改造後的5間客房衛浴皆採開放設計，以原始粗獷的水泥質感氛圍為基礎，藉由配置動線與五金、設備形式的差異，加上獨特的訂製預鑄藝術塗料浴缸與獨立型浴缸交錯運用，各有姿態的風格衛浴，讓住過的旅客依舊想回訪體驗不同房型。

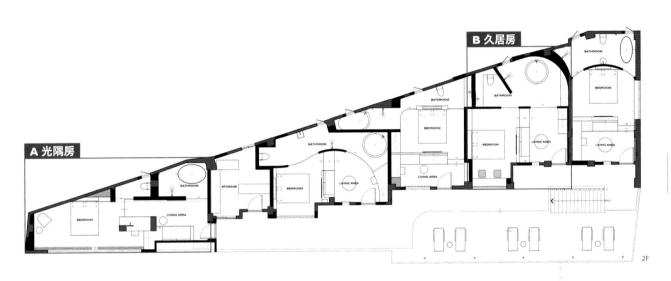

1. 開放式衛浴結合訂製圓弧浴缸，給予旅客獨特的沐浴體驗。2. 根據房型的空間尺度與開放程度，特別挑選線條起伏較鮮明的蛋形浴缸，兼具視覺的端景效果。3. 建築物呈狹長梯形，透過衛浴設備配置，以及圓弧曲線、斜牆立面設計，修飾畸零空間、梳理出流暢動線。同時結合開放式房型規劃，放大空間視覺、提升舒適感受。

1	
2	3

Designer Data
李明儒、魏均玫 / 禾良一設計 /heliangyidesign.com

Project Data
山久蒔×勺光 / 台灣‧南投 /357㎡（約108坪）/ 水泥粉光、礦物塗料、無縫藝術塗料、鐵件

文｜許嘉芬　圖片暨資料提供｜禾良一設計、Anche Studio

負責規劃的禾良一設計設計師李明儒表示，「山久蒔 x 勺光」民宿為兩層樓建物，基地屬於狹長梯形結構，加上過往二樓配置了 8 間客房，造成空間狹隘壓迫。年輕一輩的主理人接手後，期望能突破台灣旅宿常見設計風格、材質，再者既然是度假，每一間房型都格外重視衛浴設計，將浴缸視為必要設備，希望讓旅人們享受泡澡帶來的放鬆感。

從平面配置著手調整，客房縮減為 5 間，獲得更為開闊的尺度，其中「久居」房型一進門最引人注目的就是直徑超過 130 公分的預鑄圓形浴缸，延伸無縫藝術塗料地坪的銜接使用，創造一體成型的視覺效果，圓弧線條則延伸成為隔間、實牆造型，減少稜角的銳利度，提升舒適感受。另外在圓形浴缸一側更規劃如天井般的自然光灑落，搭配水泥質感平台，營造可冥想、打坐的靜謐氛圍，一方面也是化解既有建物光線不足的問題。除此之外，乾濕區之間構築一道斜牆予以劃分，特意傾斜的角度在於弱化建物不規則的結構，同時避免產生畸零角落，亦使乾區擁有開闊寬廣的空間感。而此開放的房型也巧妙透過隔間的設計，讓視覺上達到通透卻還可適當保有隱密的效果。

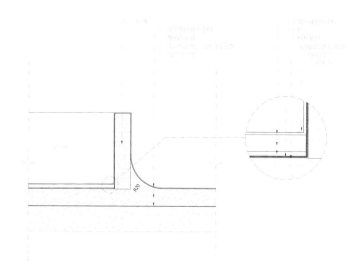

1

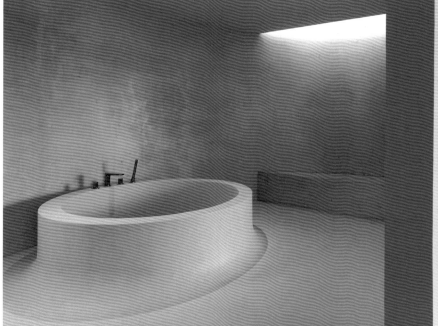

1

2

**設計
要點**

1. 隱藏鐵件結構，讓圓形浴缸形體更細緻　為突顯開放衛浴的獨特性，5 間客房中有 3 間都是採用訂製預鑄浴缸，以「久居」房型為例，因應空間尺度將浴缸直徑放大至 130 公分左右，工法上先利用鐵件材質打造內缸結構，一方面可強化防水功能，接著鐵件外圍依序堆疊紅磚、泥作打底，最後再塗布藝術塗料，整體呈現正圓形的細緻度，但同時兼具泥作手工感的自然樸實質感。至於浴缸高度則設定 45 公分左右，加上圓弧線條設計，即便是幼兒進出也沒問題。

2. 斜牆隔間消弭梯形結構、整合收納與隔間　久居房的開放衛浴以一道牆界定乾濕區，加上雙動線的設計規劃，讓空間既通透也兼顧適當的私密性，牆面特意切出斜面角度，主要在於修飾建物原本梯形的不規則結構，斜牆施作時同時預留凹槽深度，可收納沐浴備品，後續清潔也很便利。

PLUS+ 施作工序解析

STEP 1 設立結構框架

工法上先利用鐵件材質打造內缸結構，接著鐵件外圍依序堆疊紅磚、泥作打底。鐵件內缸主要也是可以加強防水，預防紅磚部分發生龜裂情況，還有一層可以作為阻擋。

STEP 2 加強表面防水

泥作打底完後先進行 2～3 道的滲透型防水，用意在於將底層泥作固化，接著表層再上 2～3 道的彈性水泥，強化防水性能。

STEP 3 上藝術塗料

泥作、防水塗料處理完後，最後再塗布藝術塗料。

B 光隅房

此間房型位於二樓末端，空間更為狹長壓迫且畸零，然而透過設計師重新調整，動線流暢也絲毫察覺不出原有建物的問題。首先，配置上將床榻睡眠區域規劃於最內側，並且開設大面落地窗，引入充沛明亮的採光，也能享有較為遼闊的視野感。衛浴空間則同樣安排在建築梯形的一側，相較於其他房型，光隅房所遇到的不規則結構範圍較大，因此設計師選擇採用三分離設計，其中馬桶完全獨立，搭配霧面黑玻璃門扇確保隱密性。

另外，將一字型洗手檯置於房間中心處，與起居、床榻區彼此相互串聯，亦保有視野的穿透延伸，洗手檯一側可盥洗之外，另一端更兼具梳妝檯用途，結合懸吊鏡面達到雙向使用，提升整體坪效。起居客廳的對向空間，則包含了淋浴、浴缸為主的濕區，半開放的隔間設計、配上特意挑選如蛋形、線條起伏優美的獨立浴缸，成為入口、起居客廳視線的絕美端景，一方面也藉由局部開放化解空間的壓迫性，而淋浴區的牆面同時作為電視牆，將機能予以整合。材料延續整體設計核心，以水泥粉光、無縫藝術塗料與礦物塗料為主，在同一灰色的基調中，不同紋理產生的光影、層次，體現日式侘寂的氛圍。

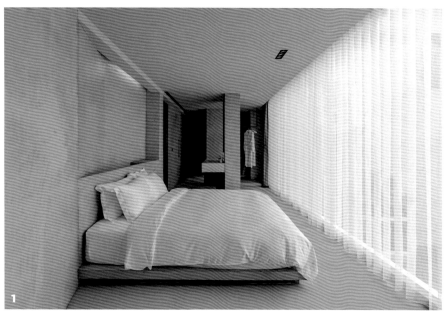

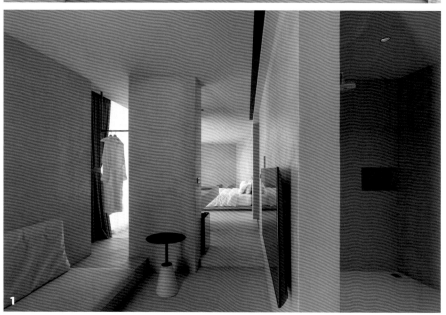

2

28.5　6　12　38　4
88.5

設計要點

1. **開窗、回字形動線，打造開闊空間尺度**　位於二樓末端、狹長壓迫且畸零的光隅房型，重新開設落地窗景，改善採光之外也擁有遼闊的視野，格局配置上，將床榻區規劃於最內側、面向窗景，讓人徹底放鬆。衛浴則採用三分離設計，一字型洗手檯劃設出回字形動線，也放大了空間感。

2. **內嵌面盆、懸空設計突顯簡約質感**　簡約懸空的洗手檯設計，檯面、側邊先以木工角材釘製出基座，接著進行四道防水工序，最後表層再塗布藝術塗料，面盆則是以內嵌式作法，與檯面相互結合、打造出更為俐落的視覺感。

3. **雙向使用的一字型洗手檯**　狹長型的空間結構，利用一字型洗手檯串聯起居客廳、床榻區，鐵件打造的懸吊鏡面，可提供一側盥洗、對向梳妝檯使用，鐵件需先預埋套件至天花板，以確保結構安全無虞。右側則是通往獨立的馬桶區，選用霧面黑玻璃門片，給予絕佳的隱密性。

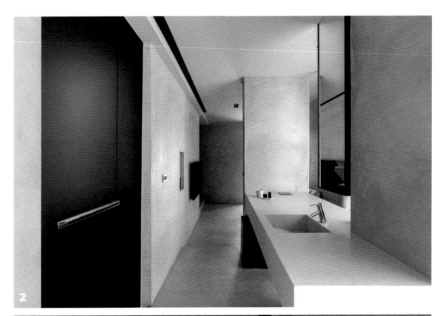

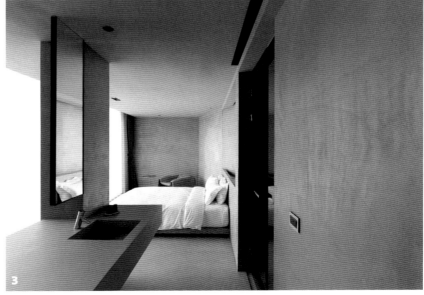

山壁綠意包圍半戶外淋浴間，靜心享受時間的流動

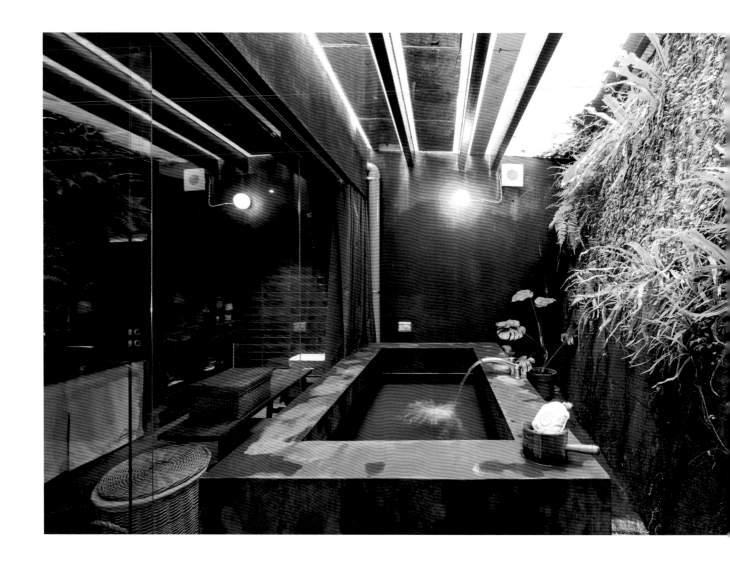

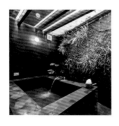

Designer Data

羅宗慶

Project Data

牡丹小山溪／台灣・新北／約18坪／水泥、木地板、採光罩

走進隱身山城裡的「牡丹小山溪」，推開層層門扇，一間有著玻璃天井、綠意山壁包圍的半戶外浴室猶如秘境湯屋，在寬敞的浴池裡看天空、氣候變化，在藥草包療癒的氣味中舒緩身心、放空思緒，彷彿與世隔絕，重新感受日常的美好。

1	2

1.2. 牡丹小山溪採用二進式動線設計規劃，淋浴、泡澡以玻璃屋形式構成，打造出半戶外的日式湯屋氛圍。

本業為資深旅遊記者的琁如，偶然和家人來到牡丹車站走逛，正好看見老街上唯一一間紅磚保留完整的老宅準備出售，街區寧靜清幽的環境氛圍，深深地吸引了琁如，加上多年來往返世界各地工作，對她而言最喜歡的依舊是旅宿空間，「咖啡店或是飲食、書店都屬於短暫停留的場域，座落在山城裡的牡丹，潺潺流水聲和古樸懷舊的街道交織出獨有的氣氛，我更希望大家來到這裡可以靜下心來感受緩慢恬靜的在地生活。」因而促使她將這間 70 年以上的老倉庫改造成牡丹小山溪旅宿。

文｜許嘉芬　圖片暨資料提供｜琁如　攝影｜江建勳

天井、玻璃打造半戶外湯屋，訂製藥草浴包療癒旅人的心

老倉庫室內坪數約 18 坪，為連棟型街屋，推開大門即老街，並沒有景觀上的優勢，但是對於小山溪的想像，主理人琁如希望空間能通透具延伸感之外，住過上百間旅宿、飯店的她，更渴望擁有尺度寬敞的半戶外浴缸。「我一直很喜歡浴室，它是一個極具隱私的場域，讓人可以專注於享受時間、環境。」琁如說道，而小山溪最大的特色就是原始屋子最末端的小院子毗鄰山壁擋土牆結構，爬滿牆面的蕨類、原生山蘇為這個空間帶來最自然的綠意，和設計師討論後，決定將一半的後院規劃為廚房、一半則打造為半戶外浴室。

於是，半戶外浴室地坪重整施作泥作打底、覆蓋石板磁磚，長達 207 公分的寬敞浴缸以水泥、紅磚疊砌而成，內部增設踏階可安全地緩步走進浴池裡，同時選用玻璃隔間、採光天井，浴室宛如是一間生態玻璃屋，躺在浴缸內甚至還可以看到天空。不僅如此，設計師羅宗慶更特意在擋土牆、採光天井之間預留一處微小的隙縫，雨天時水順著小縫流下，形成一道室內小瀑布的效果，讓不同季節到訪的旅人們能感受晴雨氣候不同的風景變化。一方面，為了讓旅人們更認識在地的風土文化，旅行中每日所使用到的物品，琁如也特別堅持必須源自於雙溪，因此在於浴室空間，她找來雙溪百年中藥舖，以金銀花等數種中藥所調配的藥草浴包，清新療癒氣味瀰漫於空氣中，結合自然山壁景觀，瞬間忘卻所有煩擾，沉浸於感受環境、與自我對話的沐浴時光。

另外針對馬桶、洗手檯的乾區部分，為避免管線大幅度挪動，選擇配置於原始位置、毗鄰廚房處，與半戶外浴室形成二進式動線，洗手間內也特別開設天窗引進自然採光、降低潮濕與陰暗，一旁同時規劃洗衣設備空間、儲藏室，以便收納清潔用品。

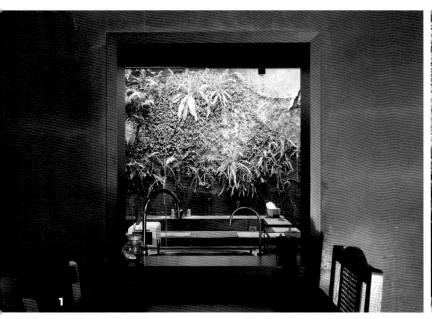

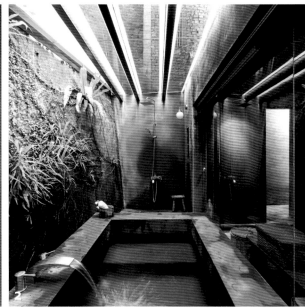

1

2

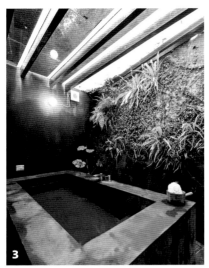

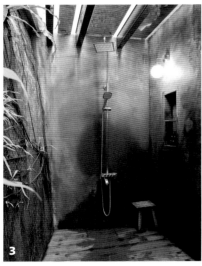

設計要點

1. 生態牆成餐廚端景 由街屋後院延伸規劃的半戶外浴室，除採用玻璃隔間與廚房相鄰，餐廳隔間牆也特別開設一道室內窗，創造出延伸通透的空間感，山壁的綠意成為餐廳自然的風景。

2. 被自然生態包圍的湯屋 利用原始後院增闢廚房與衛浴空間，馬桶乾區毗鄰廚房，與半戶外浴池、淋浴形成二進式動線，開放大浴缸一旁就是屋尾地擋土牆上恣意生長的蕨類綠意，配上玻璃天井設計，猶如置身森林裡沐浴。

3. 寬闊尺度享受空間與時間的流動 將浴缸尺寸放大至寬104、長207公分，相較於一般旅宿更為寬闊許多，搭配與在地中藥行特別調製的藥草沐浴包，讓旅人們放空思緒、身心靈獲得釋放。浴缸的另一端、稍具隱蔽的開放淋浴區，架高木地板收整管線，也便於清潔維護，而半戶外浴室僅裝設兩盞壁燈，暖黃光源為夜晚泡澡沐浴增添氣氛。

4. 日式氛圍的水泥質感浴缸 為形塑日式湯屋的氣氛，寬闊的浴缸採用紅磚磚砌而成，先在施作範圍放樣，同時浴缸底部也需做出洩水坡度，紅磚砌好後再覆蓋 3～4 道防水層，預防地震產生龜裂，最後抹上水泥，展現自然樸實的質感。

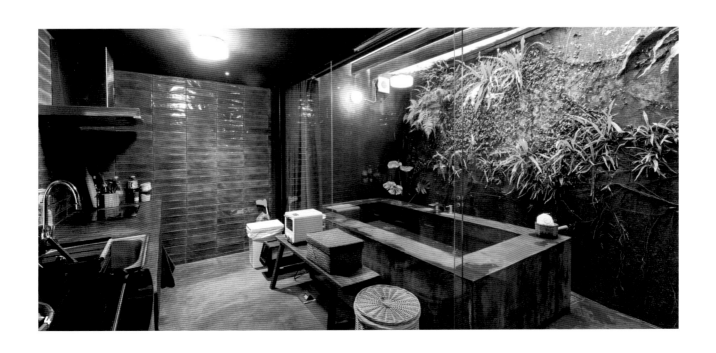

置身花東野地的天然洗浴體驗

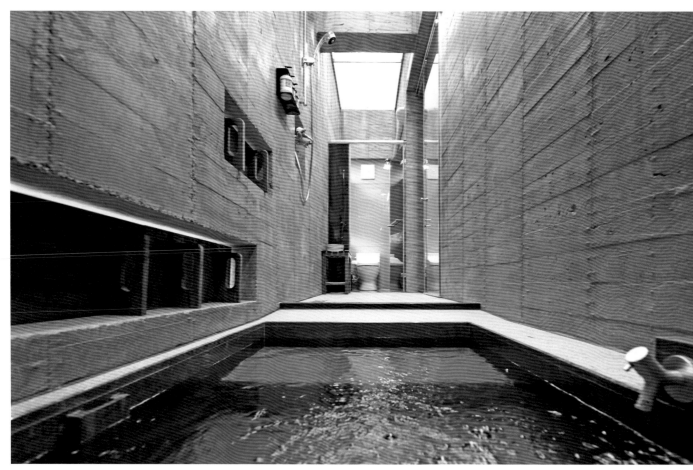

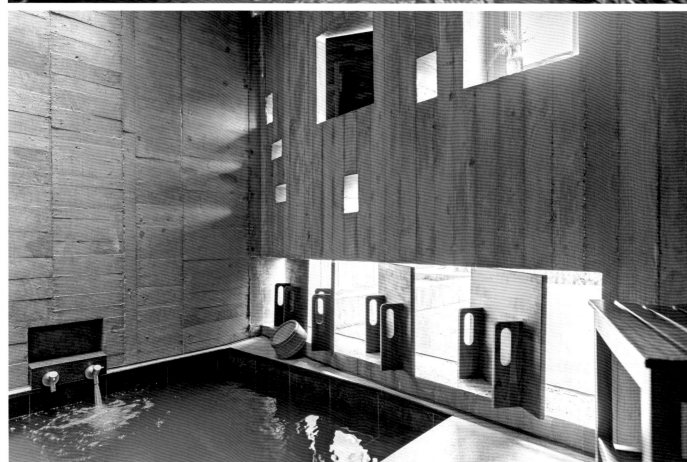

「本來食藝空間」位於花蓮壽豐，周圍被水稻田及傳統農村建築包圍，這棟全清水模民宿僅有4個房間，各房型衛浴空間不只在視覺、質感與清水模契合，更從設計、建材、格局、動線等方面營造天然野外的空間感，讓旅客享受有如置身溪流或洞穴等自然地貌的洗滌體驗，各衛浴更設置造型不同的天井和開窗，讓旅客一邊洗浴，一邊欣賞隨時序變動的自然風景。

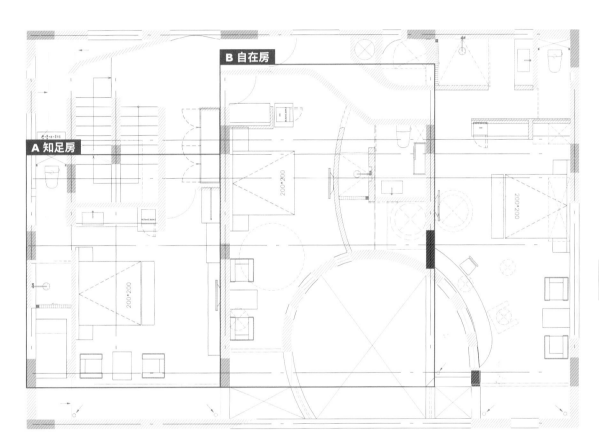

1. **知足房** 淋浴到浴池連成一線，光源來自頂部長型天井，營造如身處峽谷的洗浴體驗。2. **自在房** 浴池旁設有數個大小不一且可自由開闔的窗口，營造出洞穴般的隱密與視野。3. **二樓平面圖** 建築整體為矩形，中間向內凹一個圓形缺口，二樓僅規劃三間客房，盡可能從各面向引入景觀、陽光、氣流。

Designer Data
i² 建築研究室設計團隊 / i² 建築研究室 /flickr.com/photos/i2architecturestudio

Project Data
本來食藝空間 / 台灣 · 花蓮壽豐 /492.59 ㎡（約 149 坪）/ 清水模、石材、木頭

文｜廖冠濱 圖片暨資料提供｜本來食藝空間、i² 建築研究室 攝影｜徐佳銘

知足房衛浴設計靈感源自花東特有的峽谷地貌，以清水模作整體空間的左右立面，地面與浴池由質地較粗的石材鋪設而成，空間頂端是一個以透明玻璃建造的長方形天井，在有限坪數與格局內，巧妙復刻峽谷地形的高聳、左右環抱、視野直通天際等元素；整體環境不只營造靜謐放鬆的氛圍，更透過引入陽光、微風，從各種感官上拉近旅客與外界自然的距離。

格局上，將洗手檯擺在衛浴空間外，呼應本來食藝空間為環保旅宿的理念，營運上不主動提供盥洗用具，因此洗手檯周圍也不設置任何收納壁櫃，這也讓檯面更為簡約；衛浴入口位在臥床跟洗手檯中間，進入衛浴右邊的廁所是整個衛浴唯一有間隔的地方，向左行進先是開放式淋浴空間，到底即是浴池。長型縱深的空間搭配自天井灑落的光影，像是從峽谷底部向上眺望的「一線天」，創造出日夜完全不同的洗浴氣氛，旅客白天可欣賞到陽光雲霧，夜晚則可以仰望星辰月光。

知足房位在建築西側，夏季會遭遇西曬酷熱，為此 i² 建築研究室設計團隊將衛浴空間安置在房間與外側牆面之間，作為西曬高溫與室內空間的緩衝，不只能降低室內氣溫，同時利用陽光加快衛浴乾燥，減少濕氣逸散帶來的不適；另外當人們從房間移動到衛浴，會因陽光射入方向與溫度，產生空間感上的變化。

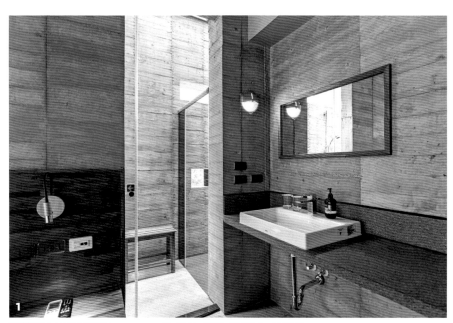

1

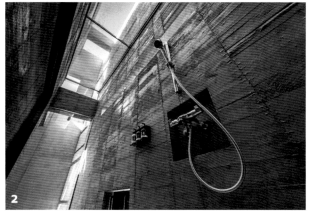

2

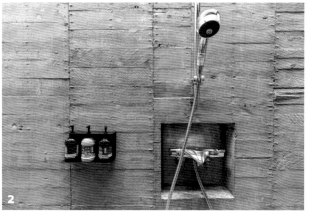

2

設計要點

1. 剔除衛浴與臥房間隔，使動線流暢 衛浴入口不設門板，並將潮濕程度最低的洗手檯設置在鄰近臥床的牆面，不只提高衛浴、房間、洗手檯三者之間的流暢性、加強整體空間的採光與通風，更確保旅客盥洗能保持較低的鄰避性，不會有進到廁所的感覺。

2. 峽谷下的開放式洗滌體驗 為了跳脫純粹功能性的洗澡，採用開放式淋浴設計，讓旅客洗滌過程能盡情伸展肢體，同時沐浴在「峽谷」的陽光。淋浴水龍頭採用「嵌入」牆內的設計，降低使用上的危險性與金屬的不協調感。

3. 走入溪谷的野外儀式 知足衛浴整體空間為長方形，從右到左依序是廁所、淋浴空間、浴池，頂部是開闊的天井，形成如峽谷一線天的空間感。有別於一般浴缸多是自地面突出，使用者需橫跨蹲面才能進入，知足房裡的浴池則是利用下凹手法進行設計建造，營造出「向下」走入河谷的儀式感；浴池根據台灣成人平均 168 公分的身高，深度規劃為 60 公分，當人們坐在浴池底部，滿水可汲至肩膀而不會到頸部。

3

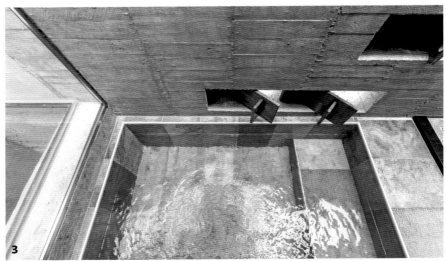

3

B 自在房

自在房衛浴以現代人很少體驗的洞穴環境作為設計發想，從牆面窗口與浴池上方的圓形天井分別引入光線，搭配內部格局、弧形動線以及石材鋪設的地面，營造出洞穴地形特有的隱密、曲折與光影層次豐富等空間特性。

自在入口的右前方是一面弧形牆體，這道牆扮演了衛浴與房間的區隔，一側是電視牆，另一側則是衛浴內的走道；踏入浴室，首先映入眼簾是開放式的淋浴空間，接著左邊隔間是設置馬桶與洗手檯的內室，彷彿是洞穴深處，順著弧形走道前進，盡頭左彎即是浴池。

自在衛浴地處建築南側，此方位鄰近外部道路，遠處是綠蔭林地，考量洗浴的私密性與旅客的安全感，此處無法開設大面積窗口。為了將有限光源做最佳運用，將浴池設在緊鄰外牆的位置，從上到下設置數個大小不一、錯落排列的矩形窗口，最下方是與人們泡澡的視線齊平的長方形景窗，當旅客從尺度縮小的景窗向外眺望遠處綠地，會有種從洞穴凝視密林，在受保護的狀態下親近森林的感覺。

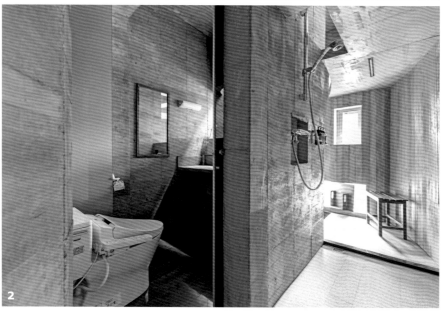

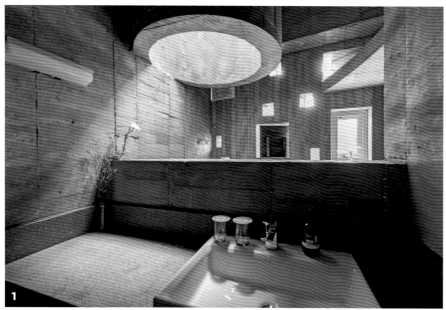

設計
要點

1. 為盥洗打造特殊光影空間感 馬桶與洗手檯所在的隔間透過上半部開口與浴池連成一體，天井射入的斜向光線與窗口的水平光線皆可照近洗手檯與廁所，不只最大程度利用自然光，更透過由外向內脆散的陽光塑造出豐富的空間感。

2. 光影層次豐富的動線設計 自在房的衛浴空間的走道為弧形，開放式淋浴位在走道，與廁所一牆之隔，達到乾濕分離的效果。由窗口射入的光線由外向內逐漸減弱，旅客進入衛浴則是沿著走道、經過廁所、穿過淋浴空間，最終轉入浴池，這種使人們是逐步走向光源的動線設計，創造出柳暗花明又一村的空間感。

3. 針對泡澡視線設計的洞穴景窗 浴池深度為 60 公分，長方形景窗設在 65 公分高，並將座位設在浴池內側，搭配可取放的木製擋板，讓旅客保有調控隱密與視野的彈性；地板與浴池鋪面皆採用石材，除了在視覺與觸覺上更好的呈現出洞穴的型態，同時具有更好的摩擦力，達到止滑防跌的效果。

4. 圓形天井營造獨特光線軌跡 設計上讓天井靠內側，半徑 49 公分的天井，搭配天井與牆面之間 80 公分的開口，讓天井射入的光線可同時散落在浴池跟洗手檯；同時天井採用圓形設計，不只導引光線產生特殊軌跡，更讓在浴池泡澡的旅客，有種置身地底洞穴的視野體驗。

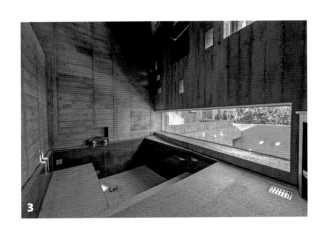

3

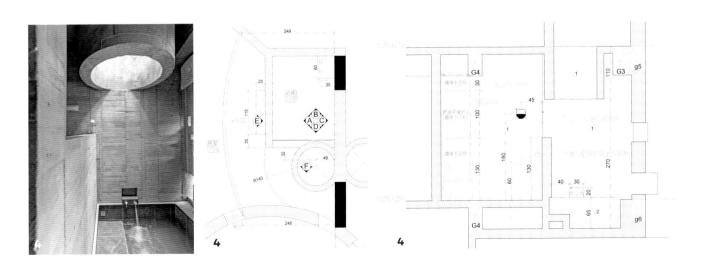

4　　4　　4

體現自然洞穴裡梳洗的侘寂之道

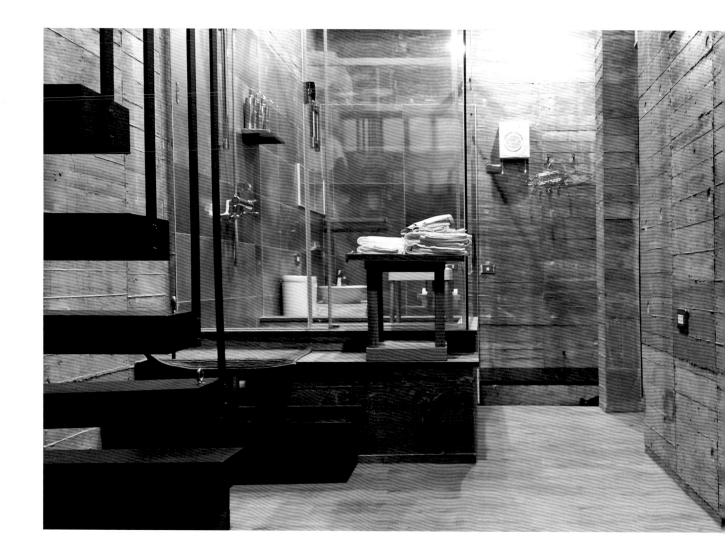

Designer Data

翁廷楷 Ting Kai Weng、前田紀貞 Norisada Maeda、辻真悟 Shingo Tsuji、陳冠帆 Kuanfan Chen/ 翁廷楷建築師事務所、前田紀貞建築師事務所、Chiasma Factory 一級建築士事務所、原型結構工程顧問有限公司/www.enishiresortvillatw.com

Project Data

緣民宿（ENISHI RESORT VILLA）/ 台灣・澎湖 /454 ㎡（約 137 坪）/ 杉木模板混凝土、金屬、磁磚、玻璃、海島型地板、無收縮水泥地板

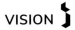

澎湖，吹送的陣陣海風，令人難以忘懷，而在「緣民宿（ENISHI RESORT VILLA）」這座建築裡，又能深刻領受另一種澎湖的自然樣貌。清水模與杉木模板混凝土構築原始基底，引入腦波的創新概念，構築凹凸有致的樓板立面。衛浴空間宛如洞窟裡的開放水池，隨使用者需求彈性切換梳洗與景觀功能；進一步將衛浴與起居空間完美相融，彼此延展、呼應，緊扣建築對土地、民族以及結緣澎湖的美好演繹。

DETAIL

1. 衛浴空間被起伏的建築體、清水模立面包圍，搭配整體顯得幽暗的光線氛圍，讓人彷彿置身在洞穴裡，感受人與空間的張力，以及面對自身的孤獨感，達到沉澱身心、全面提升療癒感。2. 衛浴安排在入口處，成為進入室內第一印象；並透過架高設定，使之為房間裡最高的位子，宛如一座舞臺；衛浴空間利用架高規劃，對應房間內高低起伏樓板，也進一步劃分出衛浴與起居、睡眠區的分野。

1 2

緣民宿的設計初始，緣自業主劉淑芬祖先在澎湖留下的一塊土地，她希望延續世代傳承的本質，興建一座海上島嶼的海島建築，藉此空間分享緣分以及建立關係，更透過民宿設計，讓旅人愛上澎湖的風土民情，因此，「緣民宿」的計畫就此誕生。從概念發想，到設計、施工至完工，耗時約 7 年的創作過程，由內到外的設計理念，始終以人與人之間的信任、緣分為出發。將設計格局拉放至整個亞太區，澎湖位於太平洋西側，介於台灣與中國大陸海岸線之間，為了凝聚這股亞太共同意識的設計力，集結了台灣、日本、美國等地熱愛澎湖的設計職

文｜林琬真　圖片暨資料提供｜翁廷楷　攝影｜朱逸文、CHIAN YO、翁廷楷

人們共襄盛舉，包含日本前田紀貞工作室設計師辻真悟、翁廷楷建築師事務所、陳冠帆結構技師事務所、謝宗哲等台灣團隊。

整體空間設計概念擷取澎湖強大的海風與在地熱情，利用清水模、混凝土材料搭建的封閉建築形態，迎接這道深刻的海味記憶；而內部則藉由開放空間詮釋澎湖人的款待熱情，並透過業主的「腦波」產生不規則的波動型態，結合強大結構工法、營造技術下，創造海浪般高低起伏的樓板造型，感受天地間自然的起伏脈動，如身處洞穴裡享有安歇之地。

室內緊扣自然樸實的空間型態

建築體總共 3 層樓高，空間配置的邏輯上，先定位整體空間的機能場域，像是公區規劃客廳、餐廳、中庭、咖啡廳、儲藏室等，以及十間截然不同的風格房型。如何決定每個房間裡的空間配置呢？建築師翁廷楷分享：「踏入空間裡，由室內望向窗外，以及站在空間的中心點，隨著走動或靜止時，將腦海裡催生的一幕幕畫面，進一步構思、產生連結，進而決定出睡眠與衛浴空間的準確定位。」因此，每個房間都是獨一無二的設計，緊扣自然樸實的空間型態，包含架高的淋浴區、混凝土打造的浴缸、VIP 擁有大水池造型的浴缸設計等。房間裡的衛浴空間設計，除了基本配備的尺寸須兼顧，營造衛浴與睡眠環境的一致與和諧性更是關鍵；通透的玻璃材質界定衛浴場域，達到空間的切割與共融性，讓起居、睡眠與衛浴區之間，彼此借景與互補；此外，隨使用者需求來定義衛浴空間的機能及場域，宛如洞穴裡開放的水池，展現自然景致的同時，也能轉化為沐浴場所；對旅人來說，這樣彈性的機能空間，也是享受放鬆、療癒以及獨處的美好時光；以 2C 房間為例，淋浴間位於房間的中心點、位於波狀樓板的至高點，彷彿一座耀眼的舞臺，在暢快淋浴的同時，也是展現自我的表現。

1

1

客房 2C 剖面圖

**設計
要點**

1. 形塑洞窟般的自然梳洗場域　延伸建築體樓板的高低起伏特性，以衛浴空間與睡眠區融為一體的設計主張，隨著空間高低位子置入所需機能，創造出置身洞穴般的自然氛圍。無刻意使用混凝土或隔間牆來劃分衛浴空間，而是利用玻璃材質、鋁結構創造隔間功能，通透的視野延展室內尺度，並與睡眠區及室內其他場域相融為一體，毫無違和感。

2. 淋浴空間成為室內的核心舞臺　要製造高低起伏的效果必須扣合動線，整體動線規劃上，入口設計衛浴空間，也是房內最高的位子，接著通透的玻璃材質隔間，讓衛浴區與整體空間融為一體，淋浴區側邊結合樓梯設計，可順勢通往睡眠區，下方降低空間規劃作為起居室。

3. 日系質感配備達到舒適與安心　以緣民宿整體空間規劃來看，衛浴設計上，比起高級的衛浴設備，更重要的是創造自然至上的愜意空間感。在坪數有限的房間裡，相關設備隨著建築結構高低起伏依序安排，為了滿足使用者基本需求，以配置日製設備為主，例如 TOTO 的馬桶與洗手槽，以及淋浴區等機能安排。

4. 藉由磚面的選擇強化清潔與安全性　考量生活衛浴區與起居、睡眠區在同一個空間，衛浴空間規劃乾濕分離；化妝室與淋浴間採玻璃區隔，可避免梳洗時，水噴濺到公領域。浴室地板與牆壁使用混凝土造型磚，擁有易清潔的便利性。淋浴區的地板鋪設施釉磚，淋浴區外部地板貼覆磁磚，達到防滑的安全效果；同時該區透過淺淺的邊溝設計來導出排水，而殘留的毛髮也容易清理。

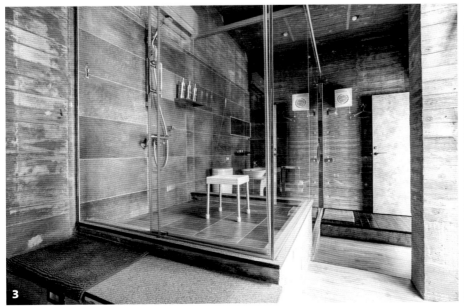

BEYOND

CROSSOVER ── 酒店迎戰零接觸設計

非接觸式已成為必需品，從訂房到入住，無人自助服務已成為時代下的新標配。非接觸不只降低旅店的人事成本，背後大數據更能精準掌握到旅客的消費輪廓。究竟旅店經營人想的是什麼？設計人又該如何整合數位讓設計跟得上時代，系統開發業者又該如何不斷跟新技術，本次跨越對談邀請設計人袁世賢、旅宿顧問黃偉祥、系統開發商許啓裕三方一同來進行對談，提供產業、設計人新的思考觀點。

深化經營內涵，為品牌創造價值
風華渡假酒店董事長、嘉楠集團第三代 ___ 陳建昇

文、整理｜余佩樺　資料暨圖片提供｜嘉楠集團旅館事業處　攝影｜王士豪

People Data

陳建昇。現為風華渡假酒店董事長、嘉楠風華酒店總經理、嘉楠集團第三代經營者，2007 年投入飯店市場「風華渡假旅館－虎尾館」正式營運，2017 年推出「嘉楠風華酒店－嘉義館」且同年成立旅館事業處，2023 年「風華渡假酒店－礁溪館」正式營運，「風華渡假酒店－墾丁館」籌備中、「風華渡假酒店－泰安館」規劃中。

從食品業發跡的嘉楠集團，秉持「做自己喜歡吃的、自己喜歡住的」理念，逐年擴大事業版圖，相繼投入飯店經營及不動產開發等領域，滿足市場需求也帶動企業持續成長。

風華渡假酒店董事長暨嘉楠集團第三代陳建昇談到，「跟著父親、兄長一同投入家族事業經營，除了既有事業體，也希望能從食品出發跨足生活育樂，讓品牌更貼近新世代的需求。」汽車旅館是從美國汽車文化（Motor Culture）影響下所衍生的產物，爾後也陸續引進至各地，甚至是台灣，陳建昇不諱言當時看好汽車旅館業的蓬勃發展，幾經評估後，便以此作為擴張跨領域經營的第一步。

秉持核心價值，在市場變革中站穩腳步

由於嘉楠集團的發跡地在雲林縣，新事業的起步自然也是從熟悉的環境出發，2007 年「風華渡假旅館－虎尾館」正式營運。開幕隔年便碰上政府開始積極推動觀光發展，2008 年 7 月正式開放陸客來台旅遊，龐大的陸客商機，不少開發商投入，大量旅館、民宿等如雨後春筍般出現。不過，仔細看風華面對市場，以先買地、再興建的原則站穩腳步，回應陸客商機，非但沒有積極擴張搶市，反而選擇穩紮穩打方式前行，直到 2017 年才又以「嘉楠風華酒店－嘉義館」登場。

面對經營向來戰戰競競的陳建昇，思索著未來的同時也面臨下一階段的新挑戰。他坦言當時除了有感市場不斷在變，企業內部也有不同的聲音，「陸客觀光帶動的商機是旅館業的機會所在，的確有股東不想放棄這塊市場……」但站在經營的角度，陳建昇認為眼光必須放遠，若把雞蛋放在同一個籃子裡，勢必無法分散風險。於是在與股東們溝通後，面對風華的下一步，先是確立從汽車旅館走向飯店營運的發展，其次是從品牌多元化切入，專注細分與特色市場的經營。「風華渡假旅館」鎖定的是休閒汽旅型客群，接著推出的「嘉楠風華酒店」則定位為都會型飯店，首間系列飯店「嘉楠風華酒店－嘉義館」主打的是親子家庭、寵物友善路線，有效拓展市場也讓更多人看見風華。

事後也證明了陳建昇的市場眼光，陸客市場開放之後，相繼而來的不只有 2008 全球金融海嘯，還有後續政策調整下來台陸客銳減等問題，這些都衝擊飯店生機，所幸當時做了品牌定位修正，因應不斷變化的環境，才能夠憑藉差異化戰略取勝。

1
2

1.2. 2007 年「風華渡假旅館－虎尾館」正式營運，主要是以休閒汽旅型客群為主。

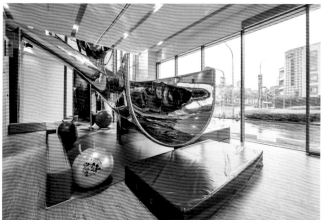

體驗賦予住宿不同層次的意境與價值

籌備「嘉楠風華酒店－嘉義館」過程中，陳建昇也觀察到市場風向、消費型態正在快速的改變，「比起千篇一律的酒店形式，消費者既想住在有趣又特別的地方，也想給自己來點不一樣的生活體驗……」於是他借助設計專業創造更生活化、貼心的設計來與消費者對話，也為系列飯店建立新價值。

對品牌而言，門面外觀是吸引顧客駐足停留的關鍵，「嘉楠風華酒店－嘉義館」的建築立面以墨色格柵做表現，一方面削弱南部烈日西曬光線，另一方面則是借助沉穩質感替品牌樹立新的形象。以親子家庭作為定位的嘉義館，於主棟建築物旁設置了一間金屬質感的都市遊戲小房子，這是專屬於兒童的獨棟遊戲室，就算待在飯店，孩子玩得很開心、大人也恣意放鬆。除此之外，陳建昇也觀察到帶毛孩度假出遊成為一種風潮，於是嘉義館裡也特別為毛小孩設置了專屬的入住樓層，這不僅是當時業界的首創，也使得人們帶寵物出遊更輕鬆。當然，多少還是會擔心有些客人對毛孩過敏，因此藉由樓層區別讓旅人更能放心入住。另外，嘉義館也以精美的餐飲體驗、酒吧等迎接客人的到來，其頂樓的空中酒吧「Iron Wind Bar」室內外採用全鏡面不鏽鋼設計，搭配戶外景觀水池及白水木大型植栽倒映，宛如城市中的一座亮麗城堡，也為客人帶來前所未有的夜生活體驗。

為客人打造深度又具品質的旅程時光

過去幾年疫情衝擊旅宿業，但始終看好市場的陳建昇深信危機就是轉機，那段時間除了讓他們停下腳步、強化內部培訓外，也持續進行事業版圖布局。為了讓產品線更完整，籌劃以精緻、高端為主軸的「風華渡假酒店」新品牌，整體更添競爭力也為顧客提供更好的服務體驗。耗時 6 年、斥資新台幣 15 億元打造的「風華渡假酒店－礁溪館」於今年第二季正式開幕，這也是風華深耕南部多年後正式進攻北部市場的首作。同樣委由楓川秀雅建築室內研究室進行規劃，以「礁溪雲霧繚繞」為設計靈感，搭配線條不規則交錯、網狀式的點綴，讓整棟建築充滿律動的美感。

後疫情時代，人們更渴望靜心享受兼具深度與品質的旅程時光，礁溪館將場域配比留更多給的公共設施，包含露天溫泉池、兒童戲水池、游泳池、烤箱等設施，讓旅人能毫無拘束地釋放身心、享受悠閒時光。挑選酒店，美食絕對是考量之一，館內引進嘉楠集團旗下的老丸家極致鍋物與高級鐵板燒，使用集團自有豬肉品及貢丸，為食客帶來更好的用餐體驗。陳建昇也強調，礁溪館想提供旅人在家不容易體驗到的設備與服務，客房內設有半露天大型湯池外，還特別選用席夢思高級床墊、Bose 聲霸音響、TOTO 免治馬桶等，更加入自動控制系統，就能啟動房內相關設備，讓住宿享受不只舒適便利還有滿滿的尊寵。

3.「嘉楠風華酒店－嘉義館」大廳以清水模工法呈現，給人耳目一新的感受。曾獲《易遊網》舉辦的 2021 年第四屆「台灣最美飯店」網路票選第一名。4. 獨棟的都市遊戲小房子，裡面有高達兩層樓的大型溜滑梯，還有其他豐富的遊樂設施，就算待在飯店一整天，大人小孩也能玩得很充實。5.「嘉楠風華酒店－嘉義館」的空中酒吧以全鏡面不鏽鋼設計，可 270 度視野居高俯瞰而下，把嘉義市區最美麗的夜景盡收眼底。6. 楓川秀雅建築室內研究室進行規劃以「礁溪雲霧繚繞」為設計靈感，操刀「風華渡假酒店－礁溪館」整體建築到室內的規劃。7.「風華渡假酒店－礁溪館」於 1 樓戶外建置露天溫泉池，不只滿足旅客泡湯樂趣，還能盡賞礁溪美景風采。

3	4
5	
6	7

藉由花瓣的蛻變，寓意服務的升級

LOGO 就如同一個品牌的身分證，不僅代表著形象，也蘊含著企業想和消費者傳遞的訊息意義。細看風華的品牌 LOGO 是以雞蛋花作為意象，深究背後原因，原來「風華渡假旅館－虎尾館」基地附近正好種有紅色雞蛋花，再加上它的花語是孕育希望，而它的花蕾如同雞蛋一樣，孕育著新的生命，便決定以雞蛋花的花瓣作為品牌標誌。為了強化品牌在市場上的力道，以及加深消費者心中的印象，發展至定位為都會型飯店「嘉楠風華酒店－嘉義館」時，延續雞蛋花的 LOGO 圖象，透過不同字型與新的字體排列組合，區分出品牌之間不同的定位與精神。

再發展到「風華渡假酒店－礁溪館」時，新品牌定位為度假型飯店，主打較為高端、奢華的感受，為了與既有品牌做出區隔，在 LOGO 設計上改以雙花瓣作為意象，「花瓣越多也意味著我們將提供雙倍的服務、雙倍的尊榮感。」陳建昇補充道。在配色上，也從紅色走向富有質感的黃金色，徹底突顯出品牌的尊榮感。

運用線條，為品牌雕琢出新的形象

發展品牌的過程中，陳建昇深知它不單只是一個名稱或是符號，特別是對旅館產業而言，它還代表著企業所能提供給消費者的所有服務、信任以及價值。因此在品牌創建和發展的過程中，他也不斷地思考如何藉由其他設計傳遞出品牌精神，同時也能帶出「一致性」。

籌劃「風華渡假酒店－礁溪館」時，正逢品牌準備由南向北部市場擴張，當時，既將有新品牌誕生，也意味著準備開啟新的時代。於是陳建昇便邀請台灣服裝品牌 WANGLILING 設計師汪俐伶為該館每一個單位設計不同布料和色系的休閒感制服，藉此打造整體一致的專業形象，同時也讓服務更具溫度。設計師選擇淡雅的冷灰色調作為服裝色系主軸，呼應以礁溪雲霧繚繞為靈感的建築外觀，同時也運用不規則線條，將建築的不對稱線條巧妙融入服裝設計之中。在設計的雙重意涵中，致敬品牌新風貌的呈現，也隱喻著傳承的意義。

8.9. 策劃休閒汽車旅型和都會型飯店時，LOGO 以紅色雞蛋花瓣作為品牌標誌。藉由紅色、一致的設計，強化在市場地位以及消費者心中印象。10. 品牌在規劃新品牌度假型酒店時，為了與既有品牌做出區隔，LOGO 改以雞蛋花雙花瓣為主，顏色也從紅色轉為黃金色，以突顯新品牌的質感與尊營感。

8 9 10

11. 12. 13. 14. 15. 台灣服裝品牌 WANGLILING 設計師汪俐伶為「風華渡假酒店－礁溪館」同仁設計一系列不同的服裝，不僅美觀還兼具功能性。

酒店迎接零接觸設計
松山科技許啓裕 VS. 白石數位黃偉祥 VS. 呈境設計袁世賢

從訂房到入住，無人自助服務已成為時下旅宿的新標配。非接觸不只降低人事成本，背後大數據更能精準掌握到旅客的消費輪廓。究竟旅宿經營者想的是什麼？設計人該如何規劃設計各種服務與體驗場景，系統開發業者又該如何在新技術與現場應用取得平衡，本期邀請了旅宿管理顧問、設計人與系統開發商三方進行對談交換意見，提供旅宿產業、設計人新的思考觀點。

People Data

呈境設計創辦人暨設計總監袁世賢（左），SONAS 松山科技創辦人兼總經理許啓裕（中），白石數位旅宿管理顧問公司創辦人黃偉祥（右）。

文、整理｜楊宜倩　圖片提供｜袁世賢、許啓裕　攝影｜Amily

1 1. 袁世賢、許啓裕、黃偉祥三人就旅宿導入科技進行對談。

針對不同 TA 與不同場景，設
計人與人之間恰如其分、剛剛
好的互動距離。

——袁世賢

圖片提供｜袁世賢

2. 煙波花時間太魯閣的背包客房，刷新多人入住的場景體驗。

體驗流暢適切是服務的關鍵

《 i 室設圈｜漂亮家居 》總編輯張麗寶（以下簡稱 ）：請
分享自己體驗過、印象深刻的住宿體驗，「人」或「服務」
是其中的關鍵嗎？

呈境設計創辦人暨設計總監袁世賢（以下簡稱袁）：我個人
的住宿體驗分成不同的狀態，如果是工作會選擇商務型快速、
方便、有效率的旅店，如果是和家人出遊還會分成是跟孩子
一起或有長輩同行，旅伴與旅遊的目的都會影響選擇旅宿的
類型。大概七、八年前我住過峇里島的 Como Uma Ubud
留下深刻的印象，那次旅行的目的就是要切換到 Off 的狀態，
暫時放下工作放空，峇里島有眾多豪華高端的旅店品牌，當
時選擇 Como Uma Ubud 在於它很低調，從入住之後，印
象中幾乎沒有看到工作人員，只有在你需要的時候，人才會
出現，我研究了一下，原來是空間在經過巧妙的動線與視線
高低差安排後，讓你在行走時不會看到園區裡的其他人。五
天的旅程中也安排去 Royal Kirana SPA，我和家人訂了裡
面有游泳池的獨立 Villa，享受不受打擾的按摩的過程，結束
後服務人員就離開了，不過當我們從游泳池起來，服務人員
立刻出現遞上乾淨的毛巾，讓我覺得這就是「高端服務」。
在如今資訊龐雜壓力過載的生活中，旅宿服務場景中「人」
什麼時候該出現，什麼時候不該出現，是影響體驗的重要的
因素。

白石數位旅宿管理顧問公司創辦人黃偉祥（以下簡稱黃）：
我想分享一個從設計角度令人印象深刻的旅館，是在台北市
太原路上的玩味旅舍，算是台灣第一代的策展旅宿，兩位經
營者都是設計背景，可惜它 2023 年三月停業了。玩味旅社
的空間格局其實有點像家，有洗衣機、床以及類似 studio 的
空間，但又不是家，類似 It's a home away from home，

但將所有的傢具與備品換成台灣設計師的作品／產品，幾乎像毛胚屋的空間透過這些軟裝營造出有點熟悉又不太熟悉、讓人有種耳目一新的感覺，聽旅店說過他們有不少回頭客人，多來自香港與新加坡，甚至有的住了十幾次，因為每每入住都有不一樣的體驗，甚或是透過入住前可以設計傢具陳列，讓人充滿新意。我在 OTA 平台工作時一年要拜訪超過 1,200 家的旅館及民宿，玩味旅社的 core value（核心價值）是用親身體驗感受來推廣台灣設計與製造，同時讓旅客住進飯店就能體驗台灣豐富的茶文化。

松山科技創辦人兼總經理許啓裕（以下簡稱許）： 近期都在台灣出遊，其中煙波花時間太魯閣館的設計讓我印象深刻，它把家庭房與背包客房的概念融合在一起。親子出遊入住家庭房，過去大家的印象多半是兩張雙人床，可能小朋友睡一邊、大人睡一邊，但是煙波花時間花蓮館的房型設計，把床變成上下鋪，小朋友對這樣的設計非常喜歡，他們可以擁有一個自己獨享的私密空間，簾子拉起來之後，小朋友可以在自己的洞穴或秘密基地裡玩耍，大人也可以使用另外的空間做自己的事，在一起又不互相干擾。而且從前臺的入住就用自助 Check in，家庭出遊帶孩子在外一整天大人都累了，更別說小孩子，不用排隊等 Check in 能趕快入房去休息；房間裡小朋友和大人各有玩耍與活動的空間，我覺得這個是非常好的概念。

至於商務旅行的經驗，我們公司的產品有銷往美國，有次去紐約考察入住萬豪酒店集團底下的 Moxy，定位都會時髦有許多交誼性質的活動，吧檯晚上就會變身酒吧夜店，且同時又是萬豪酒店集團測試 Touchless Service 的實驗酒店，一進飯店看不到人，服務人員都在小房間裡，只有旅客需要時才會出現，而大廳左邊跟右邊各有幾台自助 Check in 機讓旅客操作，其中針對萬豪的會員還有規劃配有服務人員的專屬櫃檯，突顯會員尊榮之外，也能服務非會員的房客。

旅宿長久經營維繫在品牌價值

ʃ： 旅宿不再是旅行中的一個點，是旅途中跳脫日常的住所，更是為了體驗某間旅宿而開始規劃旅程，如何從網路社群或訂房等各個數位接觸點，讓旅宿在消費者的選項中脫穎而出？

黃： 旅宿在消費者選項脫穎而出的關鍵因素到底是什麼，我認為同樣要回歸到 TA 討論，或者說目前佔旅宿 76% 消費市場的 1980 ～ 2000 年出生的這群人喜歡什麼。現在旅館要做出特色，它必須要有「故事」。如同剛才提到的玩味旅舍，從核心理念延伸故事，清楚傳達它的核心價值與消費者溝通，其次是旅宿要有自己的風格。綜合以上這些就是要創造讓人可以在自媒體打卡、拿來說嘴的內容，旅客透過體驗可用照片與文字描述成一個故事，讓人心生嚮往。舉幾個民宿的例子，如南投的牛眠埔里、南庄的雲水森林、花蓮鹽寮的斯圖亞特，共通點都擁有自然風景，或民宿本身建築物有一些特色，創造出吸引網紅打卡的元素與場景，讓人有可以 Show off 的感覺。當然有這些表象偏硬體的元素，可以在訂房網站 OTA 平台迅速得到關注與較多露出，但長久經營還是要有核心價值與故事。幾年前不是很流行溜滑梯嗎，回頭看看那些以前標榜溜滑梯的旅館都逐漸沒落，硬體體驗過就結束了，故事卻是可以延續並創造再訪的動力，而且最好融合現在旅宿趨勢 Community Hotel，目前很多國際品牌旅店會做地域型的旅館，融合在地文化與生活，不論是備品的使用或整體裝潢的應用，請當地的老師傅來做的在地建築工法，甚至是旅宿經營的整個概念與社區鄰里深度結合，把旅宿所在社區的故事融入到旅館裡面，不但長久而且也讓人更想要一探究竟。

提供旅客體驗在地生活步調與
文化的社區飯店（Community
Hotel），是旅店訴說故事的
方法之一。

—— 黃偉祥

袁：近期我們公司完成的日月潭歸璞泊旅 HOTEL BEORE，業主主動加入國際精品酒店認證 Small Luxury Hotel of the world（SLH），一樓餐廳邀請米其林主廚陳謙 ELVIS 進駐創立 Proq196，因此也吸引到注重品質的國際旅客。我近期和業主約在旅店碰面，正好巧遇一個真實發生的狀態，當時一樓餐廳正在試營運，晚上 7 點多有一對被司機載來的老夫妻進來 Check in，因為住宿包含晚餐，主廚便帶領團隊在 Open Kitchen 準備餐點，詢問業主才知道，那天因為颱風清境道路管制，他們只好折返臨時入住，沒想到體驗超乎預期一試成主顧！設計師能做的其實就是在空間上做出特殊性，讓旅宿從社群平台或訂房網站上脫穎而出，不過後續的管理或營運，業主應該要有自己的想法，歸璞泊旅 HOTEL BEORE 的業主主動加入 SLH，並引進 Casual Fine Dining 以西式手法料理當地食材，在國家風景區內提供高品質服務體驗，這是旅店獨有的差異化。我們在頂樓做了一個不算標準泳池深 120 公分的戲水池，後來的確很多網紅會在那個地方拍照打卡，無形中幫這個旅館品牌打開知名度，甚至有人特別詢問能否包場拍影片，這是我們設計師不會想到的行銷點子或商業模式。

許：我在新竹的飯店業主則是加入國際品牌系統，一進入飯店所見的便是我們公司的自助入住機台，業主營造簡化前臺接待流程的體驗服務，讓旅客透過清楚簡易的流程設計快速完成入住進房休息。過去這類國際型旅館標榜的是提供會員限定使用如行政酒廊等待客服務，所以我也很好奇這樣的客層對於少接觸的服務接受度高不高，在經過一段時間的使用，還真的打破我們所預設的想像。現在自助辦理入住的使用率大概有 6、7 成，退房的使用率就更高了，這可使人力用於更能創造價值的環節，而自助化入住的體驗流程，必須讓旅客在訂房時就充分了解，是否符合這次旅行入住的期待，才能讓旅客留下正面印象。

圖片提供｜許啓裕

3. 煙波花時間太魯閣的自助 Check in 機應用場景。

科技與機器是幫助人更有效工作，平衡人力缺口與服務品質，而不是搶人的工作。

——許啓裕

科技始終來自於人性

〕：科技智能場景應用於旅宿中行之有年，如何拿捏何時「有人」，何時「無人」或「自助」？

許：以煙波花蓮太魯閣為例，我們公司的自助入住機台分別進駐花時間與山閣館，花時間標榜以自助服務為主散客，山閣館則是偏向尋求自我體驗或是寵物共遊的客群，以兩館比例來看，花時間使用 Kiosk 的客人幾乎是趨近 100％，在 Kiosk 對面有一個小型的 Reception 和販售伴手機禮品的區域；反觀山閣館，Kiosk 機台與櫃檯放在一起，櫃檯則是 Tea Bar 的延伸，服務人員則是以服務旅客和提供其它服務為主，這是一個人機協同的概念，可以兼顧人力缺口和成本與服務品質，同時創造更多元的收入來源。分析數據會發現旅客還是找櫃檯的服務人員居多，山閣館的自助服務假日運用比例較高，假日入住人潮普遍較平日多，不想在櫃檯排隊的人就會選擇機器。

身為系統服務商，現在我反而更常提的是「自助服務的程度」，也就是這間旅館在一開始的定位，要傳達給旅客什麼樣的服務等級（Service-Level Agreement，縮寫 SLA）必須講清楚，如果你今天宣稱前臺都無人，但旅客到的時候有同仁站在櫃檯，而不是旅客預期的自助入住機台，那這個服務體驗與滿意度皆會非常低，因為與客人的期待有落差。現在跟旅宿業主在一開始溝通導入自助服務時，會建議不要從「節省人力」角度切入，而是要從人力缺口、成本效益以及想創造出什麼樣的服務特色，帶給旅客何種服務體驗之間取得平衡，科技只是一個在任何場域都可以運用的工具，想「無人」到什麼程度，或者說自主服務該到什麼程度，還是跟旅店的品牌定位有關，技術上都可行，但是在服務場域裡還是要尊重人的感受。像我們的產品可以做人臉辨識，但不會主推這樣的功能，原因在於隱私仍究重要，在科技技術與人性、服務場域之間，還是要取得一個平衡。

此外，台灣的旅店場域量體通常較小，電梯的設計不一定足夠，有時候用機器人送備品或送行李會比人送還久，雖然機器人會設定讓房客優先搭電梯，但還是常發生機器人與旅客互搶電梯，造成旅客客訴等。所以我們在推動科技數位轉型的時候，常跟業主溝通的是提升員工的工作生產能力與生產效率，既然人沒辦法變多，那就要透過科技輔助讓個人的產值變高，做更多事，但是又能兼顧員工的幸福工作目標。

黃：我認為規劃接觸、非接觸服務多寡還是要看 TA 來設定。我有個旅宿客戶一個房間價格在 NT.16,000 ～ 20,000 元，但是他們後來也決定用「混合式自助」，晚上 11 點之後就把自助機台推出來，因為他們真的找不到大夜班人員，這家飯店開宗明義明文規定，晚上 11 點之後入住由自助機台提供房卡，一定要事先告知免得出現期待落差。另外，在大陸有做電視硬體的廠商，發現飯店房間電視被打開的頻率降至 10％～ 30％不等，電視廠商把電視的概念轉換成一個超大的 iPad 載體，整合智慧音箱與電話功能，也能放音樂聽廣播，對著電視說送兩瓶水或幫我訂餐廳，完成後螢幕自動顯示，這套系統把酒店的設備整合進一台電視，功能直接在螢幕顯示，是近期看到人機互動提供服務的新樣態。

袁：每個人對服務的認知真的是很多元，而且各有習慣，科技有時候很難去滿足所有人的需要。機器人的應用我認為還是看場域，餐廳用機器人送餐推得起來是因為送餐沒有爬電梯這件事情，但在飯店有可能就會跟旅客搶電梯，加上機器人有一定的尺寸，目前的機器人造型在空間中看起來顯得突兀，這是在導入前必須思考的。自助機台設備擺放位置和動線有絕大關係，我曾經陪同業主做過商務飯店考察，有一家大陸知名的商務飯店，入口進去中央為櫃檯，旁邊有一個咖啡廳，但自助 Check-in 設備就放在櫃檯的正前方，設備後面就站著服務人員，因此沒有人使用機器，那兩個櫃檯人員忙翻了，完全沒有達到商務型該有的效率，設備放錯位置不但沒有提升效率，還增加了人員的負擔與工作量，就本末倒置了。

ACTIVITY

市場脈動・產業交流

AWARDS —— 2023 TID AWARD 年度三大獎項發表

亞太及華人地區室內設計專業指標獎項「TID AWARD 台灣室內設計大獎」於 9 月 5 日舉行實體典禮，同時發表 TID 金獎、新銳設計師獎、評審團獎、年度大獎等獎項。從本屆得獎作品當中也看到設計師們逐年突破更新的設計能量與創意思維，持續為生活問題找到解方與方向。

AWARDS —— 2023 TINTA 金邸獎頒獎典禮盛大舉行

作為台灣首個針對 40 歲以下青年新銳室內設計師的獎項「TINTA 金邸獎」於 9 月 27 日在台北松山文創園區盛大舉行頒獎典禮，全程同步開放線上直播，本屆金邸獎主軸為「新場域 × 新思維 × 新生活」，藉由評選出的眾多優秀作品，告訴全世界什麼是未來的設計。上半場舉行本屆 11 個空間設計類別獎項的頒獎典禮；下半場則特別規劃「設計師沙龍」，邀請評審團代表與不同類別的金獎得主，透過現場與線上視訊對話，帶來一場深度交流。

EVENT —— 呈現松菸 84 年發展變動與未來

松山文創園區為臺北市的原創基地，2023 年將迎來松山菸廠 84 歲，昔日菸廠空間活化再利用，累積許多創新典範，園區年度最大的策辦活動——原創基地節，邀請臺灣、印尼及日本共 9 組當代藝術家現地創作，策展內容以「場域精神」、「生態永續」及「在地知識學」闡述十年有成並轉型更茁壯的未來願景。

2023 TID AWARD 年度三大獎項發表
設計跨域，一同聯手讓社會更進步

台灣室內設計界年度重量級獎項——TID AWARD 台灣室內設計大獎，於 9 月 5 日於臺北表演藝術中心舉行實體典禮。除了 74 件 TID 獎之外，最終決選出 8 座 TID 金獎，同時頒發新銳設計師獎、評審團獎、年度大獎，從今年得獎作品當中也看到設計師們逐年突破更新的設計能量與創意思維。

文、整理│陳顗如　資料暨圖片提供│台灣 CSID 室內設計協會

「TID AWARD 台灣室內設計大獎」創辦至今已邁入第十六屆，為亞太及華人地區室內設計專業指標獎項，即便在疫情影響下，仍然有數百件來自世界各地的參賽作品，不畏懼疫情影響，持續為人們帶來更好的環境。

參賽作品涵括全球各地與亞太地區最優秀的設計作品，最後共 116 件作品入圍，其中包含 74 件各類型空間作品榮獲 TID 獎，包括社會設計、公共空間、商業空間、旅宿空間與各種住宅類的優秀作品，另外在金獎部分，則共有 8 間設計公司獲得評審團肯定：水相設計、格式設計、洪大為建築師事務所、CPD interiors、PONE 普利策設計、共序工事、福州市東形西見建築設計、名古設計等優秀團隊。

持續為生活問題找到解方與方向

今年的評審團特別獎頒給嘉義實驗木場設計案，此案以木都嘉義為基地，舊監獄日式宿舍群為核心，打造具有新舊結構相融的「實驗木工場」，設計回歸材料研究，提升在地美學。新銳設計師獎共有三件，分別由來自亞太區的泛域設計設計師朱嘯塵、簡線建築設計師林薰、伴境空間設計設計師林承翰及黃家憶獲得，新秀設計力值得期待。

本次 TID AWARD 年度最大獎，頒發給形構設計重新規劃的「北捷中山站改造再設計」，台北捷運站為各年齡層民眾皆會經過的地方，長期以來被忽視的服務性設施，形構設計透過不張揚的設計，同時考量捷運站內的商業空間，在不影響人流的情況下兼顧務實使用性，用設計改善公共空間。台灣的交通服務空間美學逐年提升，除了快速便捷也兼具美感實踐。未來空間設計將與社會大眾密切相關，持續以人為本，運用設計找到生活解方。

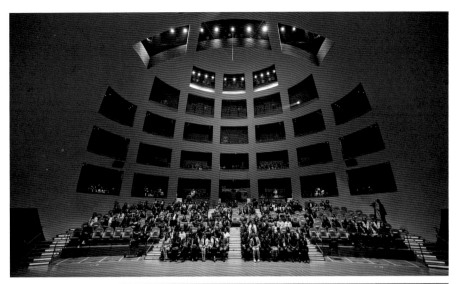

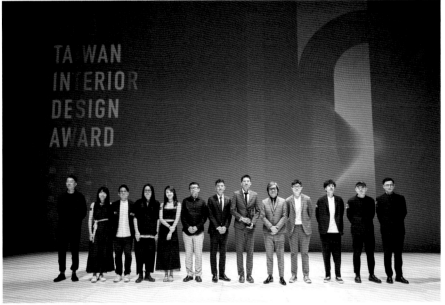

1. 本屆 TID AWARD 台灣室內設計大獎頒獎典禮於臺北表演藝術中心盛大舉行。2. 本屆 TID AWARD 台灣室內設計大獎金獎得主合影。

| 1 |
| 2 |

獎項	作品名稱	公司名稱	參賽設計師
金獎	Coffee Law 結晶	CPD interiors	王偉丞、謝嘉駿
金獎	火把社區	PONE 普利策設計	梁穗明
金獎	泉。場	共序工事	洪浩鈞、黃媛筠
金獎	亭	福州市東形西見建築設計有限公司	李超、陳志曙
金獎	紫金山院	名谷設計	潘冉
金獎	臺中市立圖書館上楓分館	洪大為建築師事務所	洪大為
金獎	陽明實驗山屋	格式設計有限公司	王耀邦、彭一揚、李翊勤
金獎	靜蘭灣美學館	水相設計有限公司	李智翔、郭瑞文、葛祝緯、黃雅琳
新銳設計師獎	Studio in SH	簡線建築	林薰
新銳設計師獎	斑泊	伴境空間設計	林承翰、黃家億
新銳設計師獎	善佽‧吉安深溪	泛域設計	朱嘯塵
評審團特別獎	實驗木場		陳冠帆、陳韻愉
年度大獎	北捷中山站改造再設計	形構設計	方俊能、方俊傑

註：更多詳細名單與訊息公布請見官網 www.tidaward.org.tw

2023 TINTA 金邸獎頒獎典禮盛大舉行
重新定義 新場域 × 新思維 × 新生活

由《i 室設圈｜漂亮家居》暨《設計家》媒體主辦的「2023 TINTA AWARD 金邸獎頒獎典禮」於 9 月 27 日在台北松山文創園區舉行，全程同步開放線上直播，上半場舉行本屆 11 個空間設計類別獎項的頒獎典禮；下半場則特別規劃「設計師沙龍」，邀請評審團代表與不同類別的金獎得主，透過現場和線上視訊對話交流，帶來一場精采的設計盛宴。

文｜廖冠濱　資料提供｜TINTA 金邸獎　攝影｜Amily

「TINTA 金邸獎空間美學新秀設計師大賽」（以下簡稱金邸獎）作為台灣首個針對 40 歲以下青年新銳室內設計師的獎項，自 2011 年創立以來，至今邁入第十一屆，始終持續挖掘優秀的年輕華人設計師，本屆金邸獎主軸為「新場域 × 新思維 × 新生活」，藉由評選出的眾多優秀作品，告訴全世界什麼是未來的設計。

本屆共徵集來自華人地區橫跨台灣、大陸、香港、馬來西亞以及新加玻等 54 個城市、817 件作品，共同競逐居住空間小戶型、居住空間單層住宅、居住空間複層住宅、商業空間休憩類、商業空間零售類、商業空間餐飲類、商業空間休閒娛樂類、地產空間、工作空間、公共空間、陳設裝飾等 11 大類別的金獎、銀獎、銅獎、優勝獎、提名獎、最佳簡報獎共 6 種獎項。歷經初選、初審、複審、聯評會、終審等各階段的激烈評選，最終遴選出上百位得獎者，優勝獎的得獎率為 16%，前 3 名金銀銅獎的得獎率更只有 3%；誠如城邦媒體集團首席執行長何飛鵬致詞時所言：「本屆金邸獎雖然參賽作品數量創新高，但 11 個設計獎項卻有 5 項的金獎從缺，這代表評審陣容的高標準，更突顯每位獲獎者承接的肯定與光榮皆是實至名歸。」

金邸獎的蛻變與對設計未來的追求

頒獎典禮當天邀請到何飛鵬、國立陽明交通大學建築研究所教授龔書章、CSID 中華民國室內設計協會理事長趙璽、Ｐ Ａ Ｌ Design Group 設計董事何宗憲、CAID 中華民國室內裝修專業技術人員學會理事長陳文亮、TnAID 台灣室內設計專技協會理事長袁世賢、蔚龍藝術總經理王玉齡、《i 室設圈｜漂亮家居設計家》媒體社長林孟葦，以及金邸獎聯合發起人暨《i 室設圈｜漂亮家居》總編輯張麗寶等，共同出席活動並擔任頒獎佳賓。龔書章觀察：「十年來金邸獎歷經許多變化，最初設立是幫助年輕設計師奠定基礎，現今金邸獎早已不只是新秀設計師的試金石，更成為台灣設計產業的重要基石，本屆許多作品都已達到比肩國際設計大獎的水平，顯示年輕的設計絕非生嫩，反倒是透過年輕人的雙眼看見未來。」林孟葦分享評審重點：「一是『有時間的空間』，包含應對現在人們會習慣長時間待在同一空間，以及空間如何回應家庭成員在不同人生階段的需求；二是『會思考的空間』，當商業空間需要具備品牌，設計師如何理解品牌精神，並將品牌的思考代入於空間之中。」本屆更延續上

一屆增設的「聯合評選簡報會議」與「簡報獎」，趙璽引述愛因斯坦名言：「如果不能用簡單的語言傳達一件事情代表你還沒想好。」希望透過簡報獎，強化設計師傳遞訊息的能力，能夠清晰地對業主與市場傳遞出自身設計的價值。

設計師沙龍深度交流，剖析摘金作品價值

許多參賽者都希望能從其他得獎作品以及評審老師身上獲得建議與反饋，為此典禮下半場規劃「設計師沙龍」，由張麗寶擔任主持人，帶領本屆評委、得獎者進行深度交流。「設計師沙龍」共分成三個論壇進行，首場由張麗寶與 6 位評審與談，探討何謂新場域、新思維，以及新的生活設計。何宗憲談到，「本屆作品在美學與設計技巧都十分成熟，但真正好的設計以及對生活有新見解的設計卻比較少，希望參賽者能夠對生活有更多新的洞見」。龔書章解釋，「金獎並不是尋找作品中的第一名，設計本就無法排名，金獎尋找的是獨特性，一個作品必須具備創新與足夠的成熟度，能代表未來趨勢，這才能成為金獎；例如針對當前盛行的小坪數住宅，設計師能否挖掘出小住宅有別於其他類型住宅的特性，並根據此特性做出空間的獨特性，開創具有未來價值的設計。」張麗寶特別強調，「雖然本屆金獎從缺比例較高，但評審團發現不少優秀作品離金獎其實只差一步，因此決議增加銀獎與銅獎的數量，以此勉勵設計師們更上一層樓。」陳文亮認為，「設計創新源自觀察，透過有意識地觀察，沉澱出一些感受或想法並落實於作品，這樣做法未必能產生很絢麗的效果，但一定能讓作品富有精神與內涵，必然會被評審與業主看見。」王玉齡從藝術角度指出：「為功能而設計的時代早已過去，特別是商業空間代表人們追求的生活方式，除了功能更是要以藝術視角，讓使用者有意料不到的體驗與感受。」

第二場邀請到 CREASIME・匠坊設計總監張書源，分享他於疫情時期改造自宅的經驗，這同時也是本屆居住空間小戶型類別金獎作品「居家辦公」，張書源分享住宅本身具有生命力，會隨使用者成長、變動，設計上要保持空間的的留白，同時各場域與傢具要具備可調整性，例如桌櫃都是可移動、可隱藏，隨人們需求應變，讓每個角落都藏有功能和感受上的彩蛋。壓軸則是由本屆商業空間餐飲類別金獎得主、CPD interior 設計總監王偉丞擔任主講，他為大家說明倍受評審肯定的「Coffee Law 結晶」作品。王偉丞與團隊在案場注意到補強原始建築結構的鍍鋅鋼鐵，深度解構後更挖掘出此建材的故事性，將切割過的鍍鋅鋼鐵以砌磚的概念，重新放置回空間，這當中更蘊含以設計達成永續的理想，空間使用的鍍鋅鋼鐵不只能回收，甚至可直接置換到別的場域空間，讓這個材料不只連結過去、服務當下，更能應用於未來。本屆金邸獎見證了疫後設計能量的爆發，最後張麗寶鼓勵每一位設計師，「雖然疫情讓大環境變得更加艱辛，但也催生很多新的可能性，年輕設計師可以因應疫情變化，發想新的思維、開創新的場域、塑造新的生活樣貌，創造全新的設計語言、概念與潮流，最終找到屬於自己世代的產業紅利。」

1. 設計師沙龍由《 i 室設圈｜漂亮家居》總編輯張麗寶主持，與評委暢談本屆金邸獎主軸議題。由左至右分別為張麗寶、蔚龍藝術總經理王玉齡、CSID 中華民國室內設計協會榮譽理事長龔書章、CSID 中華民國室內設計協會理事長趙璽、CAID 中華民國室內裝修專業技術人員學會理事長陳文亮、TnAID 台灣室內設計專技協會理事長袁世賢，PAL Design Group 設計董事何宗憲則透過視訊分享。

第十一屆 TINTA 金邸獎得獎名單

獎項	作品名稱	公司名稱	設計師
居住空間：小戶型			
金獎	【居家办公】	CREASIME · 匠坊	張書源
銀獎	Hsu Residence/Between	深活生活設計	俞文浩、孫偉旻
銅獎	回型寓所	本直制作	郭鎮榮
銅獎	小户型的无限可能	北京七巧天工裝飾設計有限公司	王冰洁
居住空間：單層住宅			
金獎	伴宅——新生代家庭的共同成长	顽鄙（上海）建筑設計有限公司	吴波、易礼
銀獎	伴随家庭成长之家	北京七巧天工裝飾設計有限公司	王冰洁
銅獎	五島八嶼	壹某室內裝修工作室	林軒成、曾文怡
銅獎	與 羊 共 舞	零度制作	雷昌倫、蘇昱銘
居住空間：複層住宅			
金獎	一块"叁毛玖"	云行空间建筑設計	云行空间建筑設計
銀獎	蟬靜氣質	PINS DESIGN STUDIO SDN BHD	SiYuan Tan
銅獎	延伸｜寻光	有之工设	杨鸣
商業空間：休憩類			
金獎	從缺		
銀獎	彰濱觀海宿	引線設計 IN-Xian Design	引線設計 IN-Xian Design
銅獎	月伴栖峰民宿	獨立設計師	毛善武
商業空間：零售類			
金獎	SKYPEOPLE 冰冻广场	泛域设计 Fununit Design	泛域设计 Fununit Design
銀獎	八次方照明展厅	叁颉設計事务所	陈见璜
銀獎	梨吧制所	十幸制作	趙玗、蔡昀修、林宛蓁、戴紹安
商業空間：餐飲類			
金獎	Coffee Law 結晶	CPD interiors (Cheng and Partners Design Office)	王偉丞、謝嘉駿
銀獎	雲火醇燒	新澄室內裝修設計股份有限公司	張郡彥
銅獎	從缺		
商業空間：休閒娛樂			
金獎	從缺		
銀獎	從缺		
銅獎	月落参横	梵池设计	王涛

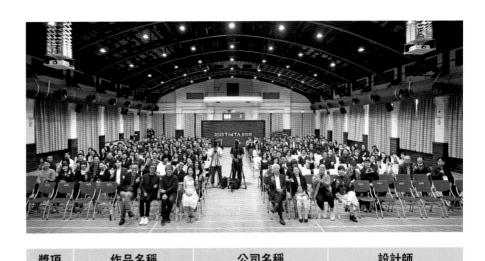

獎項	作品名稱	公司名稱	設計師
地產空間			
金獎	從缺		
銀獎	Walking on the river	工一設計有限公司	曾凱澤
銀獎	天朗樣品屋	工一設計有限公司	張綺芳
銅獎	從缺		
工作空間			
金獎	RAYONE 攝影工作室	栖斯建築設計咨詢（上海）有限公司	陈茜茜、傅翀
銀獎	Studio in SH	SIM 簡線建築	林薰
銀獎	流光轉繹	敘研設計有限公司	敘研設計有限公司
銅獎	丹尼船長辦公室	工一設計有限公司	闕宇辰
公共空間			
金獎	從缺		
銀獎	國立台灣美術館大廳服務台	漢玥室內裝修設計有限公司	蔡明宏 Tsai Ming-Hong
銀獎	龍泉國小圖書館	深活生活設計	俞文浩、孫偉旻
銅獎	從缺		
陳設裝飾			
金獎	從缺		
銀獎	從缺		
銅獎	從缺		

2023 年完整得獎名單，請至金邸獎活動官網查詢。
網址：www.tintaward.com/index.aspx
或掃描 QR code 欣賞得獎作品線上展覽。

主辦單位	
設計支持機構	
戰略合作夥伴	

2. 本屆金邸獎頒獎典禮選在台北松山文創園區盛大舉辦。

呈現松菸 84 年發展變動與未來
原創基地節十年轉型「共享變態」

隨者臺北大巨蛋即將啟用，誠品 24 小時不打烊在松山文創園區，昔日的「松山菸廠」即將迎來「臺北文化體育園區」，全域打開場域得以互相串連，松山文創園區近年致力打造大松菸基地新型態的文化體驗內容及創意型式。園區為臺北市的原創基地，2023 年將迎來松山菸廠 84 歲，昔日菸廠空間活化再利用，累積許多創新典範，園區年度最大的策辦活動──原創基地節，邀請臺灣、印尼及日本共 9 組當代藝術家現地創作，策展內容以「場域精神」、「生態永續」及「在地知識學」闡述十年有成並轉型更茁壯的未來願景。

文、整理｜楊宜倩　資料暨圖片提供｜松山文創園區

全新品牌識別蘊含新舊共融

松山文創園區觀察國際情勢及在地周遭環境的改變，重新思考原創基地節定位，針對品牌再造做出大刀闊斧的改變，包含首次亮相的英文名稱「SONGYANLAND FESTIVAL」及再次攜手方序中全新設計 CI，將成為園區進行全面轉型規劃的起點，象徵今年標誌著其長達十年的成長歷程和轉變，回歸場域的核心，挖掘過往的菸廠歷史，開發未來的園區可能性，找回過往使用者和現今觀眾對於場域的黏著度，共享園區的一切。

方序中的設計理念以松山菸廠場域為出發點，以「從松菸土地長出來的生命張力」為核心概念，強調場域的創意和包容力。值得一提的是，2023 年原創基地節的新視覺識別以昭和 14 年松山煙草古蹟圓拱門圖為靈感，以簡單而溫柔的幾何曲線呈現連續三個拱門的造型，象徵創意在古蹟建築空間中不斷流動和連結，同時結合了場域的歷史文化與原創基地節的創造力，呈現了松山文創園區新舊共融和不斷創新的精神。

呈現場域各時期的轉變樣態

原創基地節作為松山文創園區每年最大的策辦活動，從 2012 年起至 2022 年已辦理 10 屆，2023 年主題「松菸 LAND：共享變態」回應自身的場域生命史，舊有松山菸廠的場域歷經日治時期的專賣制度，到菸酒公賣局時期的公賣制度，再到現今全民共享的松山文創園區，場域被賦予不同組織名稱和任務，在這段四季更迭的過程中，自然生態持續繁衍，為高度都市化的信義區帶來生命力，成為都市中的生態跳島，LAND 概念應運而生。共享，在有限的資源和空間下共同分享創造更多的價值成為主流；變態，從生物學的角度來看不同物種，都在其生命週期中發生不可逆的重大改變。本次展覽將為期三年的第一年，以松菸 LAND 作為場域，邀請大眾一起來共享園區的變態歷程，透過回探過往以體驗新的階段或生命形式誕生。

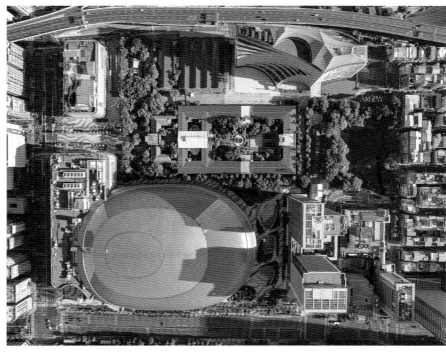

室內展覽「核心展：松菸 LAND」，首次公開珍貴歷史文物及影像，邀請老員工分享松山菸廠工作場景，以松菸為場域且跨度 84 年時空的過去式到未來式，回探過往昭和 14 年（1939 年）松山煙草工場最初建設的建築圖和水圳分布，菸酒公賣局時期的員工生活樣貌和休廠時期的靜謐時空，再到重啟成為松山文創園區之後，藝術、創意和生態的各種可能。LAND 四區分別規劃為 Locate：以松菸作為基地；Awake：以松菸作為喚醒產業脈絡；Neighbor：以松菸作為藝術對話空間；Diversity：以松菸作為生態跳島。

藝術呈現場域發展的變態過程

面對全球解封和國際觀光客的回流，本展首度邀集國外藝術家一同參與！本次邀請 9 組當代藝術創作者現地創作，分別為 AnangSaptoto（印尼）、Yoshiaki Kaihatsu（日本）、丁建中、吳柏賢、莊哲瑋、詹喬鈞、鄭君朋、謝奉珍、小事製作，分別有國際觀點交流、松菸生態的多樣性和象徵、運用 AI 人工智能運算出過往和未來、舞動和雕塑菸廠的歷史等面向。此次邀請 9 組藝術家以松菸人文、生態、歷史現地創作，透過藝術回應菸廠場域的生命史。10 件藝術品座落松山文創園區，今年更是首次打開菸廠秘境策展，將古蹟搖身一變新舊融合創造出全新風貌！

1. 即將迎來「臺北文化體育園區」的「松山文創園區」，作為臺北市的原創基地致力打造新型態的文化體驗內容及創意型式。2. 第 11 屆原創基地節於 2023 年全新轉型以「SONGYANLAND」場域精神，邀請方序中重新設計視覺識別系統。3. 2023 原創基地節「核心展：松菸 LAND」A 區。

2023 原創基地節・藝術家現地創作精選

阿楠・薩普托托 Anang Saptoto
《風吹著、鳥高飛、豐收的一天》

於全臺最大市中心水稻田「松菸食農教育園區」與新仁里里民合作共創 10 組《風吹著、鳥高飛、豐收的一天》風車，當風吹過風車，產生「噹噹噹」的聲響，驅逐食用農作物的鳥類，以藝術回應都市農民的農作生活。另舉辦「Milang Kori 2023 原創基地節：大眾共學平台」明信片工作坊，與居住在松山文創園區附近的里民及孩童對話，藝術家將明信片帶回印尼日惹在當地舉辦工作坊，共享合作臺北里民的藝術信箋，以藝術作為跨國共享語言。

開發好明 Yoshiaki Kaihatsu
《記憶中的菸廠》

透過中華民國保麗龍回收再生協會贊助 1,000 片回收保麗龍材並現地創作建構日式風格菸樓，傳遞過去菸廠時期菸葉產業意象和現代建築的差異，並延伸出對松菸場域的未來想像。藝術家使用回收保麗龍媒材，重新賦予回收物再利用的價值，菸樓基底座及結構使用再生塑木，相當於少砍 299 公斤木頭並減少 819kg 碳排放量（CO2e），共同實現藝術家與園區對永續創作的堅持與信念，呈現資源再生應用的無限可能。

丁建中《葉拓》

《葉拓》藝術裝置，從百種園區的植物為考據，挑選出近 30 種松菸植物，將南洋和菸葉等象徵的植物輪廓轉化成 20 片特殊拷漆片，呈現松菸原生植物葉片輪廓，映照出各個樹種在大自然四季環境中的光影與風吹動的交錯想像。

謝奉珍《空間刺探機十三號機》

以 1939 年瑠公水利組合區域圖與現行 Google Map 的疊合圖，辨識出瑠公圳的支流，瑠公圳也曾經是松山菸廠的使用水源之一，藝術家採集瑠公圳、松菸護廠河，以及植栽灌溉、庭園噴水池、排水道、大雷雨在松山菸廠的水聲，與生態池的水下生物光合作用及水棲昆蟲的叫聲與吃食的聲音，透過聲音錄製探索水域聲景流動，並首次將製菸工廠洗手槽作為展覽場地。

莊哲瑋與小事製作《樂園》

命名靈感來自波希（Jheronimus Bosch）的三聯畫並參考中世紀教堂聖壇畫，搭建三面式舞台鷹架，訓練人工智能模擬松菸生態、花園、變態等關鍵字創作出 11 幅畫作。莊哲瑋與小事製作並於 10/15 在巴洛克花園演出，靈感正來自花園的景色和生態，同時呈現人造物與自然生態、歷史與當代建物的混合景觀，混合裝置、圖畫、服裝、音樂和舞蹈等媒介。

鄭君朋《儀式模組 -02》

展出於製菸工廠藝思空間、園區 5 號入口和生態池中間草皮，提供松菸老員工訪談內容予人工智能，透過訓練人工智能模型，模擬人類學方法記錄人們在地的情感軌跡，追溯形構不被記載的庶民歷史故事，將這些故事文本以詩歌體例再創造，撰寫後刻劃於石碑後掩埋。最後這些文字與物件，再根據人工智能重新組織為新的挖掘儀式元素。

吳柏賢《熠熠翳翳－培養與再生》

以過往烘烤菸葉的菸樓結構作為創作裝置主體，展出 6 幅塑膠畫布，藝術家訪問過去菸廠老員工及考據資料，還原菸廠員工從事理菸、切葉、捲菸、包裝的身體勞動動作及工作景象，透過光源由內及外的照射，搭配舞者表演，形成不同方位的影子，作品置身於大巨蛋與製菸工廠介面入口楓香大道，使觀者在過去回憶的場域情境與現代城市建築的交錯身體感知之中，形成一個野外的沉浸式劇場。

詹喬鈞《嘿！看看那山景》

以航海船及庭園山水景觀意象，及新樂園菸盒上的圖像元素，呈現日治時期的歷史身分，回溯松山菸廠當時在國家經濟體系下的定位，這裡也乘載了每一位員工生命史中難忘的閃亮記憶，同時也描述了臺灣人的現代工業發展史，重新賦予久未使用的戶外庭園景觀池全新生命。

STARBUCKS®

層層秋日 冰搖濃縮
SHAKE UP YOUR SENSES

NEW

冰搖岩鹽焦糖風味燕麥奶咖啡
**Rock Salted Caramel Oatmilk
Iced Shaken Espresso**

冰搖黑糖肉桂風味燕麥奶咖啡
**Brown Sugar Oatmilk
Iced Shaken Espresso**

蔬鮪魚風味佛卡夏
Veggie Tuna Focaccia

坦都里豆香三明治
Tandoori Tofu Sandwich

了解更多新品　立即開啟行動預點　　星巴克咖啡同好會　　STARBUCKSTW

室設圈
漂亮家居

03 期，2023 年 10 月

定價 NT. 599 元　特價 NT. 499 元

方案一　訂閱 4 期

優惠價 NT. **1,888** 元 （總價值 NT. 2,396 元）

方案二　訂閱 8 期

優惠價 NT. **3,688** 元 （總價值 NT. 4,792 元）

方案三　訂閱 12 期加贈 2 期

優惠價 NT. **6,188** 元 （總價值 NT. 8,386 元）

· 如需掛號寄送，每期需另加收 20 元郵資。本優惠方案僅限台灣地區訂戶訂閱使用。郵政劃撥帳號：19833516，戶名：英屬蓋曼群島商家庭傳媒股份有限公司 城邦分公司

我是 □ 新訂戶 □ 舊訂戶，訂戶編號：

起訂年月：　　　年　　　月起

收件人姓名：

身份證字號：

出生日期：西元　　　年　　　月　　　日　性別：□ 男　□ 女

聯絡電話：（日）　　　　　　（夜）

手機：

E-mail：

收件地址：□□□

婚姻：□ 已婚　□ 未婚

職業：□ 軍公教　□ 資訊業　□ 電子業　□ 金融業　□ 製造業
　　　□ 服務業　□ 傳播業　□ 貿易業　□ 學生　□ 其他

職稱：□ 負責人　□ 高階主管　□ 中階主管　□ 一般員工
　　　□ 學生　□ 其他

學歷：□ 國中以下　□ 高中/職　□ 大學專科　□ 碩士以上

個人年收入：□ 25萬以下　□ 25～50萬　□ 50～75萬
　　　　　　□ 75～100萬　□ 100～125萬　□ 125萬以上

我選擇用信用卡付款：□ VISA　□ MASTER　□ JCB

訂閱總金額：

持卡人簽名：　　　　　　　　　　（須與信用卡一致）

信用卡號：　　　　—　　　　—　　　　—

有效期限：西元　　　年　　　月

發卡銀行：

我選擇

□ 方案一　訂閱《 i 室設圈｜漂亮家居》4期
　　　　　優惠價 NT. 1,888元 (總價值 NT. 2,396元)

□ 方案二　訂閱《 i 室設圈｜漂亮家居》8期
　　　　　優惠價 NT. 3,688元 (總價值 NT. 4,792元)

□ 方案三　訂閱《 i 室設圈｜漂亮家居》12+2期
　　　　　優惠價 NT. 6,188元 (總價值 NT. 8,386元)

詳細填妥後沿虛線剪下，直接傳真（請放大），或黏貼後寄回。
如需開立三聯式發票請另註明統一編號、抬頭。
您將會在寄出三週內收到發票。本公司保留接受訂單與否的權利。
★24小時傳真熱線（02）2517-0999（02）2517-9666
★免付費服務專線 0800-020-299
★服務時間（週一～週五）AM9:30～PM18:00
歡迎使用線上訂閱，快速又便利！城邦出版集團客服網 http://service.cph.com.tw

注意事項：1. 主辦單位保留贈品變更之權利。2. 受贈者不得要求贈品轉換、折讓或折抵現金。3. 活動時間至 2023 年 10 月 31 日止。
4. 本訂閱方案僅限台灣地區收件者，贈品體積不適用郵政信箱。5. 客服專線：0800-020-299。